培文通识
大讲堂

冬夜繁星

古典音乐与唱片札记

周志文 ———— 著

北京大学出版社
PEKING UNIVERSITY PRESS

著作权合同登记号 图字：01-2017-0514

图书在版编目（CIP）数据

冬夜繁星：古典音乐与唱片札记/周志文著. —北京：北京大学出版社，2018.10
（培文通识大讲堂）
ISBN 978-7-301-29738-4

Ⅰ.①冬… Ⅱ.①周… Ⅲ.①古典音乐-音乐欣赏-西方国家 Ⅳ.①J605.5

中国版本图书馆CIP数据核字（2018）第176492号

本书经由台湾印刻文学生活杂志出版社有限公司授权北京大学出版社有限公司出版发行。

书　　名	冬夜繁星：古典音乐与唱片札记 DONGYE FANXING: GUDIAN YINYUE YU CHANGPIAN ZHAJI
著作责任者	周志文　著
责任编辑	邹　震　黄敏劼　饶莎莎
标准书号	ISBN 978-7-301-29738-4
出版发行	北京大学出版社
地　　址	北京市海淀区成府路205号　100871
网　　址	http://www.pup.cn　新浪微博:@北京大学出版社 @培文图书
电子信箱	pkupw@qq.com
电　　话	邮购部 62752015　发行部 62750672　编辑部 62750112
印刷者	三河市国新印装有限公司
经销者	新华书店
	889毫米×1194毫米　32开本　9.5印张　170千字 2018年10月第1版　2018年10月第1次印刷
定　　价	39.00元

未经许可，不得以任何方式复制或抄袭本书之部分或全部内容。
版权所有，侵权必究
举报电话：010-62752024　电子信箱：fd@pup.pku.edu.cn
图书如有印装质量问题，请与出版部联系，电话：010-62756370

但是,什么比你更崇高得无限?
什么比山上树上的果实更新鲜?
比天鹅的翅、鸽子和高飞的鹰,
更庄严、美丽、奇异而安宁?

<div align="right">济慈《睡与诗》</div>

But what is higher beyond thought than thee?
Fresher than berries of a mountain tree?
More strange, more beautiful, more smooth, more regal,
Than wings of swans, than doves, than dim-seen eagle?

<div align="right">John Keats, *Sleep and Poetry*</div>

目 录

代序 "这世界真好,不让你只活在现在"　洪子诚 / i

自序 夜空繁星闪耀 / x

辑一　不朽与伟大

谁是贝多芬? / 003

一个崭新的时代 / 009

《英雄》与《英雄》之前 / 017

《命运》前后 / 030

最后三首交响曲 / 043

贝多芬的弦乐四重奏 / 057

非得如此吗?(Muβ es sein?)
　　——晚期的弦乐四重奏 / 064

辑二　神圣与世俗

最惊人的奇迹
　　——巴赫的大、小提琴曲 / 079

巴赫的键盘"俗曲" / 093

巴赫的宗教音乐 / 105

上主怜悯我们（Kyrie eleison）
　　——谈"安魂曲" / 119

两首由大提琴演奏的希伯来哀歌 / 138

莫扎特的天然与自由 / 148

辑三　音乐是时间的艺术，只有一次

舒伯特之夜 / 159

听勃拉姆斯的心情 / 171

柴可夫斯基 / 180

马勒的东方情结 / 190

几首艾尔加的曲子 / 203

英雄的生涯 / 211

理查德·施特劳斯的最后四首歌 / 219

音乐中的罗密欧与朱丽叶 / 228

行旅中的钢琴曲 / 237

施纳贝尔 / 246

帕格尼尼主题 / 251

慢　板 / 259

敬悼两位音乐家 / 264

阿巴多纪念会 / 269

后　记 / 279

代序

"这世界真好,不让你只活在现在"

周志文先生的《冬夜繁星:古典音乐与唱片札记》,2014年10月由台湾INK印刻出版社出版。现在,经作者做少量修订后,由北大出版社出版简体字版。

2014年下半年,我正好在台湾的"清大"中文系上课,收到周先生托黄文倩转交的赠书。我很喜欢这本书,有几次旅行都带上它。去年在东北一所大学演讲,还向学生读了里面谈施纳贝尔(Artur Schnabel)的段落。施纳贝尔是出生于波兰的犹太裔钢琴家。因为活跃在二十世纪上半叶,他的贝多芬、舒伯特奏鸣曲唱片几乎都是单声道。周先生说,这"丝毫不减损它的庄严伟大",并举英国著名学者以赛亚·伯林对施纳贝尔的盛赞作为例证。伯林说,施纳贝尔1930年代在伦敦演出的音乐会,他和他的朋友场场必到;"是他培养

了我们对音乐的欣赏力,……他对贝多芬和舒伯特的诠释改变了我们对古典音乐的看法"。周志文接着写道:

> 施纳贝尔早死了,以赛亚·伯林也已去世。这世界真好,不让你只活在现在,总有些已逝的人,已过的往事让你想起。想起以赛亚·伯林,他的书《自由四论》就在案头,随时可以翻开来看。想起施纳贝尔,我抽出一张他演奏的唱片来听……

"这世界真好,不让你只活在现在"——我跟学生说,这说出了我们在读一本好书、听一段动人的乐曲、看一幅喜欢的绘画时,那种温暖、那种幸福感的真谛:意识到生命不是无根的浮萍,生活和精神因为获得深厚的历史关联而充实、稳定。

《冬夜繁星》是谈音乐的,但音乐不是周志文的专业。周先生先后在淡江大学和台湾大学任教达二十五年,讲授明清文学、明清学术史和现代文学。在此之前,当过中学教师,兼职几家报纸的主笔,出版过小说集,也是台湾知名的散文家。古典音乐对他来说,只是一种爱好;当然,这个"爱好"不是一般性的,有很多的投入,很深厚的"资历"。他积累了丰富的体验,愿意将他的感受、见解跟我们分享。他无意写有关音乐史的论著,这本书也不是有关古典音乐的

知识性读物。他以随笔的方式，谈他感兴趣、有独特见解，同时在音乐史上有意义的题目，如贝多芬的交响曲和弦乐四重奏、巴赫的宗教音乐和键盘"俗曲"、大提琴的希伯来哀歌、协奏曲中的慢板、音乐史上的帕格尼尼主题、理查德·施特劳斯的最后四首歌、指挥家阿巴多……它们之间并没有"体系性"的结构安排。

周先生在书里用了"外行看热闹，内行看门道"的俗语。我想，资深的爱乐"内行"相信能从《冬夜繁星》获得对话、切磋的乐趣，而对我这样的，虽喜欢却仍"外行"的人来说，这本书就有引领你靠近"门道"的"导读"性质：你曾有的感受可能在这里找到印证；你对一些作曲家和曲子的认识，因它的解说得到提升；最多的情况则是，从里面得知你原先不知道，或没有留意的方面。譬如，你会赶紧去找原先不在意的里赫特的贝多芬第32号钢琴奏鸣曲1991年现场版CD来听，因为周先生说，"很少人能够把握这首曲子的神髓"，像他"那样婉约、那样浩荡、那样淋漓尽致"地表现那种高雅和超凡入圣。

《冬夜繁星》的好处，又不仅是对谈到的音乐家、乐团和录制的唱片的见解，还在如何亲近音乐的态度和方法上给我们的启发。这一点，书的序言中有这样一段话：

……其实有关艺术的事，直觉很重要，有时候外缘

知识越多，越不能得到艺术的真髓。所以我听音乐，尽量少查数据，少去管人家怎么说，只图音乐与我心灵相对。但讨论一人的创作，有些客观的材料，也不能完全回避，好在音乐听多了，知识闻见也跟着进来，会在心中形成一种线条，变成一种秩序，因此书中所写，也不致全是无凭无据的。

比起文学、绘画作品，音乐的形制和接受方式远为复杂，如果想有比较深入的了解，就需要在知识等方面有更多的准备。因此，"外缘性"知识不是可有可无。这包括音乐史、作曲家传记、时代背景、音乐观念变迁、乐器的变化、各种乐曲体裁的形态结构、现代乐团组织和演奏家的风格、唱片的音效和评鉴标准……哪怕是气候：柴可夫斯基的孤独绝望，相信也与他生活的圣彼得堡的阴冷有关。因此，周先生说，"那些出身阳光之国的人"，在演绎他的作品的时候，"老是拿捏不准，不是过于兴奋，就是哀伤过度，能真正把握准确的，我以为只有穆拉文斯基（Yevgeny Mravinsky, 1903—1988）了"。外缘知识，还包括广泛的人文素养。在《冬夜繁星》中，可以清楚地看到作者这方面的专深研习如何影响、深化他对乐曲的解读。

不过，确实有时候"外缘知识越多，越不能得到艺术的真髓"。对于爱乐者来说，周先生的提醒是，更要重视"直

觉",要"与心灵相对"。这自然不是否认知识,只不过是"知识"要由心灵去组织,融会贯通,让它们在"心中形成一种线条,变成一种秩序"。不然的话,就只是一些碎片,人成为这些"知识"碎片以及视听器材的奴隶。这里提出了阅读者、视听者与对象建立怎样的关系的问题,也就是知识等如何参与、推动爱乐者"自主意识"的确立。"与心灵相对",在《冬夜繁星》的音乐解析中,既指聆听者以心灵去感受,也指感受乐曲(也是作曲家与演奏者)的心灵搏动、传达的生命气息,而后,这种感受、发现,也就"不知觉中已渗入我肌肤骨髓,变成我整体生命的一部分",影响着看待事物的方式,影响到人的气质、情感、思想境界,如同在听了明希指挥的柏辽兹《安魂曲》之后:

(我)深受震动,才知道孔子在齐闻《韶》之后说:"不图为乐之至于斯也。"《韶》给孔子的感应不只是快乐,所以文中的"乐"字要念成音乐的乐,是指生命必须与艺术结合后,才觉察出它的丰博与深厚。

由于个体心性的差异,爱乐者和音乐建立的关系自然也千差万别,对乐曲,同一乐曲的不同演绎的选择和评价也不会一律。在周志文先生的音乐词典里,人文精神内涵、旺盛生命力、灵性光辉、自我探索的沉思、内省深度等这些词

语、占据重要位置，成为衡鉴的首要标准。他不是很在意外表的妍媸，看重的是"强烈的内在动机"。也就是"借着乐音的提示"，让我们思考、体会"世界之广之深，了解人性之丰富多变"：艺术的伟大，往往在提供这种可能，音乐也如是。由是，周先生认为，称贝多芬为"乐圣"，"应该不是他创作了第九号交响曲《合唱》，也不是他的《D大调庄严弥撒》，而是他有最后五首钢琴奏鸣曲"。显然，他对"伟大"一词有自己的见解，以至在给作曲家颁发这一头衔上相当苛刻、吝啬："伟大"的贝多芬之后，谁可以跻身这一行列？在犹豫地举出舒伯特、舒曼、门德尔松、肖邦、李斯特而又放弃之后，才选择了勃拉姆斯。而在勋伯格（Harold C. Schonberg）这样的批评家那里，进入"伟大"行列的，就有自蒙特威尔第、巴赫，到二十世纪的勋伯格（Arnold Schönberg）、梅西安等几十名（《伟大作曲家的生活》）。对在中国大陆昵称为"老柴"的俄国人柴可夫斯基，周先生多少也有些不敬（虽然也称道他的小提琴和钢琴协奏曲）——仔细想想也是，他的一些曲目，"偶尔听听觉得很好，听多了，或放在一块儿听，便让人受不了，总有些腻的感觉"。至于"对比强烈"的古尔德的巴赫，虽说风靡一时，却持有保留态度，"古尔德的几次录音抢尽风头，不代表巴赫在键盘音乐的表现仅在于此"，他"音乐中严谨的秩序、对称与和谐，往往要从别的录音中寻找"……

《冬夜繁星》对音乐的个性鲜明的评述，可能会让我们忽略这本书出色的另一方面，就是它在散文写作上的成就。燕舞先生在一次访谈中，提及台湾《印刻文学生活杂志》总编辑初安民对朱天文说，周志文的散文集《同学少年》，是十年来所见最好（不是最好之一）的文章（《见解》，重庆大学出版社，2012年）。我对台湾这些年的散文创作缺乏全面了解，无法作出比较。但《冬夜繁星》的文字确实是好；借用周先生的话，这"好"不是外表的妍媸，而是深挚的内涵。"知性"往往是学者散文的特征。《冬夜繁星》的"知性"表现，却是朴素平易。没有居高临下，也不以"高深"来吓唬人。书面语和日常口语的没有芥蒂的结合，也极有韵味；"该平实之处平实，该绚烂之处绚烂"。有时候会没有顾忌地盛赞所喜欢的，如说卡尔·伯姆1971年指挥维也纳爱乐的贝多芬第九交响曲，最终合唱之前的"如歌的慢板"是"好到令人灵魂出窍的无懈可击的地步"。但周先生更知道节制。将他评议里赫特的钢琴演奏的话——"他的热情把握得恰如其分，他不会伸展不开，也从来不会'滥情'"——转用来说《冬夜繁星》的文字，也应该妥当贴切。"节制""克制"这些词，总意涵着自我压抑的意志成分。而最高的境界是出于自然，没有勉强和刻意。这是语文修养，也是人生态度的体现：明白事情的发生和事物的情状，总与一定的条件相联系；也明白，"自我"之外，还有他人，还有广大的世界。

周先生在另一处地方说过,天文学知识和大量的文学艺术,"让我知道人在宇宙中的位置,既是渺小而微不足道,又伟大得前无古人后无来者"。

与其这样唠叨下去,不如读读周先生的文字。请看他是怎样写莫扎特的吧:

> 他的风和日丽是天生的,他的气度不是靠磨练或奋斗得来,……既没有外在的敌人,也没有内心的敌人,所以可以放松心情,无须作任何防备,对中国人而言,这是多么难得的经验啊。孟子说:"入则无法家拂士、出则无敌国外患者,国恒亡。"《中庸》说:"君子戒慎乎其所不睹,恐惧乎其所不闻。"中国人习惯过内外交迫、戒慎恐惧的生活。莫扎特告诉我们无须如此紧张,他悠闲得有点像归隐田园的陶渊明,但陶渊明在辞官归里的时候,还是不免有点火气,"误落尘网中,一去三十年",……不像莫扎特,他的音乐云淡风轻,快乐中充满个人的自信与自由。
>
> ……
>
> 他的艺术是把一切最好的可能表现出来,没有不及,更没有任何夸张,好像那是所有乐器的本来面目,圆号(Horn)本来就该那么亮丽,长笛(Flute)就是那么婉转,巴松管(Bassoon)就该那么低沉,竖琴(Harp)

就该那么多情,双簧管(Oboe)就该那么多辩,……莫扎特的世界阳光温暖,惠风和畅,天空覆盖着大地,大地承载着万物,自古以来就是这样,不仔细听,好像没有任何声音,而所有声音其实都在里面,没有压抑,没有抗拒,声音像苏东坡所谓的万斛泉源,不择地皆可出,因为不择地皆可出,所以十分自由。

这样说来,莫扎特无疑就是"神人"了。怪不得神学家卡尔·巴特说:"当我有朝一日升上天堂,我将首先去见莫扎特,然后才打听奥古斯汀和托马斯、马丁·路德、加尔文和施莱格尔的所在。"(《莫扎特音乐的神性与超验的踪迹》)

洪子诚

2017年2月,北京

自序

夜空繁星闪耀

收在这本书中的,是一些谈音乐的文章。

我常听音乐,以前写的散文,也有谈音乐的部分,不过多是随兴所写,事先没有计划,事后没有整理,浮光掠影,往往不够深入。友朋之中常劝我稍稍"努力"一点,不要像以往那样轻描淡写为满足,我就试着写了几篇篇幅比较长也比较用心的聆乐心得,但毕竟不是学音乐出身,里面免不了总有些外行话。我身处学术团体几十年,知道知识虽可救人迷茫,但所形成的壁垒既高且深,是不容外行嚣张的。

写了几篇谈巴赫的,也写了几篇谈贝多芬的,看看还好,但发展下去,就有了问题,因为可写要写的东西太多了,光以巴赫来说,讨论他的几个受难曲,便可以写几本厚厚的书,短短一篇文章谈他,不浮光掠影的,成吗?还有,有关研

究古典音乐的书实在太多了，快二十年前，我到美国马里兰大学探视正在那儿求学的大女儿，乘机参观她学校的音乐图书馆。这座图书馆所藏书籍很多，我发现光是研究贝多芬的英文专书就占满了一整面墙壁，要仔细看完，至少要花几年的时间，但还不够，德文、法文还有包括意大利文的专书，也是汗牛充栋的，弄通那些，要比古人皓首穷经还难。

假如最后真得到了孔子所说的"朝闻道，夕死可矣"的那个"道"，皓首还不算白费，问题是往往"空白了少年头"，门道也不见得摸得着，那就悲惨了。学术强调专精，有时自钻牛角尖而找不到出路。我曾看过一篇讨论文艺复兴时期艺术家米开朗基罗的论文，论文主旨在强调工具的重要，说如果没有一种特殊的凿子与锤子，米开朗基罗绝不可能雕出那样伟大的作品。所说不见得错，但他忘了，这两把同样的工具握在别人手里，并不保证能完成跟米开朗基罗一样的作品。这又跟我看到另一篇讨论贝多芬钢琴曲的论文有点相同，论文说贝多芬在第二十九号钢琴奏鸣曲上特别标明了题目"为有槌子敲击器的钢琴所写的大奏鸣曲"（Grosse Sonate für das Hammerklavier），是因为他从友人处获赠一台能发特殊强音的钢琴，因而写了这首大型的奏鸣曲，结论是贝多芬如果没有这台钢琴，就不可能写出这首繁复多变的曲子。这也没有错，其实改以木槌敲击钢弦的钢琴在海顿与莫扎特的时代就有了，贝多芬得到的是特别改良的一种罢了，钢琴

到这时候，已接近现代的钢琴了，能发出十分巨大的声响，当然影响了贝多芬的创作。但我认为对贝多芬而言，这事并不重要，个性与才情，才决定了作品，要知道就是让莫扎特同时用同样的一台钢琴来创作，他与贝多芬的作品也绝不相同的。

专家所谈，大约如此，有所发明，也有所蔽障。其实有关艺术的事，直觉很重要，有时候外缘知识越多，越不能得到艺术的真髓。所以我听音乐，尽量少查数据，少去管人家怎么说，只图音乐与我心灵相对。但讨论一人的创作，有些客观的材料，也不能完全回避，好在音乐听多了，知识闻见也跟着进来，会在心中形成一种线条，变成一种秩序，因此书中所写，也不致全是无凭无据的。我手上还有一本1996年出版的第四版的《牛津简明音乐辞典》(*The Concise Oxford Dictionary of Music*)，一本杰拉尔德·亚伯拉罕（Gerald Abraham）1979年编的《简明牛津音乐史》(*The Concise Oxford History of Music*)，查查作者生平、作品编号已够了。

写作期间，一友人建议我在文末附谈一下唱片，说这一方面可以让读者按图索骥，以明所指，一方面可使这本书有些"工具"作用，以利销售。我先是不愿意，后来想想也有道理，我平日与音乐接触，以听唱片为最多，所以对我而言并不困难。关于唱片的资料与评鉴，坊间很容易看到有美国企鹅版的《古典唱片指引》(*The Penguin Guide to Recorded*

Classical Music》与英国 Arkiv Music 所出的《古典老唱片》（*The Gramophone Classical Music Guide*），后者标明"老唱片"，通常指的黑胶唱片，但我书中所举还是以现今市面所见的 CD 为多，就以我手中的这本 2012 年的 Arkiv Music 版本，大约谈的都是 CD，当然 CD 之中有部分是由黑胶唱片所翻录的。我平日不太信任"指引"这类书，这种书都是由许多不同人所写，各人的好恶不同，有的只注意录音，有的只欣赏技巧，拼凑一起，其实是本大杂烩，过于听信他们的说法，反而模糊了该听的音乐，所以这类书当成参考固可，信之太过，反而削足适履，得不偿失。孟子说："尽信书，则不如无书。"处理艺术时，这句话显得更为真切。

音乐是写出来让人演奏来听的，听音乐是欣赏声音的美，但有时不仅如此。好的音乐有时会提升我们的视觉，让我们看到以前看不到的东西，有时会提升我们的嗅觉，让我们闻到此生从未闻过的味道，有时又扩充我们的感情，让我们体会世界有很多温暖，也有许多不幸，最重要的是，音乐也扩大我们的想象，让我们知道小我之外还有大我，大我之外还有个浩瀚的宇宙，无尽的空间与时间，值得我们去探索翱翔。人在发现有更多值得探索的地方之后，就不会拘束在一个小小的角落，独自得意或神伤了。

克罗齐说过，艺术是在欣赏者前面才告完成。这话有点唯心的成分，但不能说是错的。如果视创作为一种传达，而

欣赏就是一种接受，光传达了却没人接受，像写了很长的情书得不到回音一样，对艺术家而言，石沉大海是他最大的惩罚。因此欣赏者无须自卑，他虽然没有创作，却往往决定了艺术创作的价值。

这本书很小，所谈当然有限，第一辑谈的都是贝多芬，却也只谈到他的交响乐与弦乐四重奏而已，第二辑因谈巴赫，也谈了几件有关西方宗教与音乐关系的事，第三辑是十四篇记与音乐有关的短文，这些文章凑在一起，看了再看，觉得除了欠缺深度之外，又欠缺系统。我觉得书中谈巴赫、谈贝多芬与马勒的稍多了，谈其他音乐家的就显得不足。譬如勃拉姆斯，只有第三辑中有一篇谈他，他是贝多芬之后最重要的作曲家，我没有好好来谈他是不对的，我其实写过一些有关他的文章，但权衡轻重，发现放在这本书中有些不搭，就舍弃了。在德、奥音乐之外的俄国作曲家如普罗科菲耶夫及肖斯塔科维奇，还有西贝柳斯与德沃夏克，以及法国的佛瑞或德彪西，英国的艾尔加与布里顿等的作品，我都常听，而且还曾用过心。我一度对现当代作曲家如勋伯格、斯特拉文斯基，或刚过世的布列兹（Pierre Boulez, 1925—2016）感兴趣，他们对十八世纪、十九世纪以来的音乐，往往采取了另一方向的思考，喜欢在原来的音乐元素中又增添了许多新的材料，作风大胆而前卫。近代音乐还有不少"怪胎"式的人物，譬如约翰·凯奇（John Cage, 1912—

1992），他在钢琴琴弦上插上各种物品，弹琴时不正襟危坐，又把琴盖掀起，用手去乱拨琴弦，这些人为了树立新观念而不惜与传统决裂，他们的举动看起来离经叛道，但也很好玩，在思想史、艺术史与文学史中，有同样行为的人很多，议论其实也很近似。上面这些问题原都想一谈，但遗憾没有谈到，原来一本书是无法道尽人世的沧桑的。

对我而言，音乐是我生命中很重要的东西，本来不在我生命之中，但由于我常接近，不知觉中已渗入我肌肤骨髓，变成我整体生命的一部分，影响到我所有的行动坐卧。幸好音乐包括所有的艺术给我的影响，好像都是正面的。艺术带来快乐，带来鼓舞，大家视作当然，万一艺术表现得不是那么"积极"，我们该怎么看呢？这得看我们如何为"积极"定义了。成熟的艺术不是童话，都可能有阴暗与痛苦的一面，我觉得那些阴暗与痛苦是必要的，有了这些，世界才是立体与真实的。艺术一方面引领我们欣赏世上的优美，一方面带领我们体会人间的悲苦，当一天苦难临到我们头上时，我们便有更大的勇气去面对、去超越，所以表面不是那么"积极"，其实是另一种积极呢。

人类最大的困窘在于沟通，爱因斯坦曾说过，我们要为一位天生盲者解释一片雪花的美丽，几乎徒然。因为盲人是靠触觉来填补视觉的，当让他用手指去碰触雪花时，那片脆弱的雪花便立刻融解了。用文字解释音乐也有点类

似，解释得再详尽，却也只是文字，不是音乐，最怕的是音乐像脆弱的雪花，禁不起文字的折腾，已全然消失了。了解音乐最好的办法是聆听，是以直觉与它相对，以其他方式来描述、来形容，都是多余。

路遥夜深，寒风正紧，见到头上群星闪耀，便觉得走再长的路也不会困乏。音乐给我的支撑力量，往往类似，这也是我为这本小书取名"冬夜繁星"的原因。

2014 年 4 月序于南港暂寓
2017 年 1 月稍改于永昌里旧居

辑一

不朽与伟大

　　弦乐四重奏透露了更多贝多芬心里的话,有时候连话也不是,而是一种情境。他晚期弦乐四重奏里所显示的彷徨、犹疑与无枝可栖,也往往是我生命中常碰到的情调素材。贝多芬的交响曲给人的是鼓舞,而弦乐四重奏给人的常常是安慰,一种伤心人皆如此的安慰。

贝多芬《大赋格》乐谱书名页

谁是贝多芬？

几乎没人不知道有个名叫贝多芬的人，也没有人在其一生中不曾听过贝多芬的音乐，但是一定很少有人进入过贝多芬的内心世界，真正地去了解他。了解贝多芬很重要，了解贝多芬其实会对自己多一分了解。

贝多芬不是哲学家，也不是心理分析专家，他只是个专业的以音乐为职志的艺术家，我们顶多听他的音乐就得了，何必要"了解"他呢？了解他对了解自己又有什么帮助呢？

要解释这个问题，得从好几方面着手。贝多芬的音乐是生命的音乐，如果不了解他的生命，是无法充分了解他的音乐的。其次，他的音乐中表现的生命，不论素材与过程都十分切合我们一般人，譬如说，我们的生命充满了忧苦与欢乐，每当忧苦时我们想超越，每当欢乐时我们想提升，贝多芬的音乐，表现的就是这些事。贝多芬的音乐代表了他的生

命,了解贝多芬的生命有助于了解我们自己。

在说明贝多芬的音乐之前,我们先谈一下贝多芬音乐的特色,我想先用其他例子来说明比较清楚。大家都知道欧洲在十四世纪的时候发生了一场很重要的文化运动,叫做"文艺复兴",所谓"文艺复兴",最简单的解释是"人的诞生",或"人的觉醒"。

文艺复兴时代的达芬奇(Leonardo da Vinci, 1452—1519)的《蒙娜丽莎》(*Mona Lisa*),是最能代表文艺复兴的画作之一。《蒙娜丽莎》是一个寻常妇人的画像,怎么能代表文艺复兴呢?这是因为在文艺复兴之前的中古时代,一般比较正式的画作是见不到寻常百姓的,几乎所有图画都在表现《圣经》故事,当然也有一般民众,但在画中间也只能扮演陪衬的角色,一定在边缘,或者是光线晦暗之处,绝不会把他们画在画布的中央。画布的中央最聚光的地方,必定是教主或圣徒,这是当时绘画界公认的真理,没有人会违背。然而达芬奇却把一个寻常妇女随随便便地画在画的中央,只她一人,没有任何人陪衬她,她也不陪衬任何人,这是什么意思呢?这就是"人的觉醒"。所谓"人的觉醒"是人觉得自己是重要的,这世界早有人类,直到这时刻,人才感觉自己的重要,人不是从现在才算真正"诞生"吗?提倡文艺复兴的人主张人是独立的,人是独立于宗教教主与圣徒之外的,他不依附宗教,不依附神祇,更不依附人间的权贵,天然自足

地具有自己的生命价值。

虽然在哲学上或绘画界甚至文学界，人的价值在十四世纪时已经逐渐觉醒了，但在音乐中这种觉醒却比较迟，一直到十八世纪初年才有，带头的人就是贝多芬。从这一点看贝多芬，可以看出他艺术的意义。

在贝多芬之前，音乐家最重要的作品是为歌颂上帝而作，以巴赫为例，他留下来两百多首的康塔塔（Cantata），除了两三首之外，都是给教堂各式礼拜所用的，清一色的是宗教音乐。他还有几个受难曲、弥撒曲与安魂曲，体制庞大得很，也都是为宗教仪式所用。同样的，他还有好几十首规模很大的管风琴曲，都是为教堂而写的（其他地方很难容纳管风琴这样的乐器），所以充满了"神圣性"。巴赫剩下比较没有宗教性的器乐作品，譬如为大键琴，为弦乐、管乐乐器所写的作品，一般称作"俗乐"的也不少，但与他的宗教音乐比较，在数量和规模上就远逊了。这不是说巴赫没有价值，他在音乐上的成就与他被称为"音乐之父"的名号相符，但巴赫大部分的音乐不是为一般民众而写的，他音乐的核心是上帝，这是毋庸置疑的。我们不能说巴赫不对，在巴赫的同时，泰勒曼（Georg Phlipp Telemann, 1681—1767）、亨德尔（George Friedrich Handel, 1685—1759）也都如此，可以说，那时所有的音乐家的创作动机都是同一个样子的。

到了海顿与莫扎特，音乐的"主流"仍是宗教，但宗教

意识已不是那么强了,他们写了许多没有宗教意味的作品,海顿的一百多首交响曲、弦乐四重奏,莫扎特写了四十多首交响曲,还有各式协奏曲,写这些音乐,都不是为了宗教的目的,然而,要说他们借音乐来"表现"自己,这一点还不太充足,在海顿、莫扎特的时代,"自己"这个观念还不是很清楚。

贝多芬比海顿、莫扎特出生稍晚,但整体说来,可算同一时代,然而贝多芬的音乐,特别是中期之后的作品,充满了个人色彩,这一点拿来与他的前辈或同辈比较,可以说是划时代的地方。但贝多芬与后来的浪漫派老喜欢表现自己也不同,后来的浪漫派所表现的自己往往太过,不是太兴奋,就是太忧伤,常常自怨自艾得厉害。贝多芬的自己是经过沉淀而选择过的"自己",他将自己参与艺术之中,有点像王国维在《人间词话》中说的"有我之境",艺术中的有我,并不表示是要把自己的好恶或者隐私掀给别人看,贝多芬的有我,是把自己的理想,还有因理想而受的折磨打击在音乐中展现出来,进而寻求更大的提升力量,所以罗曼·罗兰曾说,贝多芬的艺术充满了道德的张力。

这道德力不是贝多芬有意造成的,而是他艺术的作用。当然广义地说,所有艺术都有美化的作用,也都有道德上的功能,康德说过,当人面对日出美景,是不会想到龌龊的事的,因为当人被美所感动,品德也会自然提升,这是道德家

都提倡美学的缘由。但"无我之境"与"有我之境"给人的感动是不同的,就提升而言,前者给的是普遍性的,而后者的提升则因为是个人化的,所以更有震撼性。我们听巴赫、海顿或者莫扎特的作品,可能惊讶其旋律对位与和声之美,或者慑服于其崇高的宗教性格,但不会觉得震撼,震撼必须源于人性,这一点,在贝多芬的作品中才有。

贝多芬喜欢描述具有生命力的英雄,一个有崇高理想又愿意把一生奉献给这个理想的人,便是他所谓有生命力的英雄了,所以贝多芬式的英雄必须在生命中不断遭受打击并且奋斗不懈。有一段时间,他认为人的意志终必战胜对他不公平的命运,而人的意志其实就是他对自由的期许,他的音乐有一种像清末谭嗣同主张"冲决网罗"而后终获得自由的气息。莫扎特的音乐也布满着自由的气息,贝多芬的与他不同,莫扎特的自由是天生在那儿的,不要费太大的力气就能获得,就像富家子弟天生在好环境之中,四周资源无限,而贝多芬的自由之路则充满险巇,必须靠不断地奋斗及牺牲才能达到。他与莫扎特的相异之点在于他的自由得之不易,也因此,他的自由之路充满着动感。

在现实的人生之途,贝多芬的打击不断,但他生命的主要节奏是乐观与积极的,这可由他的九首交响曲看出来。但这不是说贝多芬是一个纯粹乐观主义者,他在室内乐的表现却与交响曲大异其趣,室内乐尤其是晚期的弦乐四重奏,还

有最后五首钢琴奏鸣曲,都有一种相当低暗、晦涩甚至悲观的倾向,德国音乐哲学家阿多诺(Theodor W. Adorno, 1903—1969)曾说,贝多芬的交响曲是对人类发表演说,演示人类的生命的统一原则。照阿多诺的说法来看,贝多芬的生命基调是热情的、积极的,他的交响乐是生命基调的正面发挥。他的室内乐所面对的是自己,生命中总有一些不是那么光彩绚丽的东西,他对生命美好的信念,虽屡经如宗教坚信礼式的考验,但在某些紧要的关头,总不免还是有些不安与怀疑的成分,因此他晚期的室内乐与钢琴作品,比起他的交响曲来,反而复杂许多。

不能从单一或片面的角度来看贝多芬的作品,也不能用这个方式来看贝多芬这个人。我们在"处理"贝多芬音乐的同时,往往不能抛弃"自己",这个"自己"包含了贝多芬的自己,与我们欣赏者的自己。也就是说贝多芬在作品中容下了他的自己,而我们在欣赏他作品的时候也容下了我们的自己,他的作品不只是他生命的投射,在我们欣赏的同时,也反映了我们波澜不断的一生,我们一生中不是有时相信、有时怀疑,有时笃定、有时不安,跟贝多芬完全一样吗?

不论我们喜欢贝多芬或不喜欢贝多芬,其中有一个因素不能遗漏,那就是,贝多芬的艺术充满了他自己,也充满了我们。

一个崭新的时代

贝多芬有九首交响曲。如果把这九首交响曲看成一个整体,这一组作品无疑是音乐史上最多人讨论的作品。当然把这整体拆开来看,每一首都有完全不能忽视的重要性。贝多芬的交响曲虽然承袭前辈大师海顿、莫扎特而来,但与他们的作品比较,相似的成分不多,几乎每首都有与他人不同的独立精神。除此之外,这九首音乐也各有神情面貌,彼此不同,相对于他之前的海顿或莫扎特,他们的作品虽多而大多神似,贝多芬的九首交响曲,当然精神相贯,而体貌并不相同。其中第三号《英雄》、第五号《命运》、第六号《田园》以及第七号与第九号《合唱》,以单首曲子来讨论,也是交响乐史与音乐史上极重要的创作。

讨论贝多芬的作品与讨论比他前辈的作曲家有所不同,我们在讨论贝多芬的音乐时,必须紧扣他的生命过程,不

像巴赫、维瓦尔第、海顿或莫扎特等，这些前辈的作曲家作品当然有极辉煌的一面，但他们的作品不在反映时代，在他们的作品中看不到太多地方（譬如巴赫的德国、维瓦尔第的意大利、海顿和莫扎特的奥地利）与时代（大众的时代与个人的时代）的特色，也看不到作曲家内心活动的痕迹。譬如巴赫，绝对可算是历史上最重要的作曲家，他的作品以数量言，比贝多芬多了好几倍，光是他的康塔塔，虽然已有部分亡佚，留下的竟还有两百多部，不只卷帙浩繁，而且都有音乐与宗教上的深度。然而我们聆听他第一部与最后一部康塔塔，或者在其中任抽一部来听，不觉它们之间有太大的差异，特别是前后的差异。不光是康塔塔，听他的管弦乐组曲与所有的器乐曲，其中好像都没有什么特殊的"时代性"。巴赫一生的经历也很丰富，作为一个艺术家，心理活动也一定频繁，但在他所有的艺术品中，我们似乎看不到或者很难看到那些独特的东西。在巴赫的时代，艺术是艺术，艺术是一个自我圆满又封闭的独立个体，它无须与艺术家的个人有什么太大的关联，换句话说，艺术家在创作的时候，也尽量去维护去完成那个圆满而封闭的美，想尽办法不要让自己涉入其中。从今天的创作观念来看，这种作曲方式有点匪夷所思，然而当时确实如此。

但聆听贝多芬却不能忘记他的时代,也不能不熟知他的生平,这些材料与他的艺术不只息息相关而且紧紧相扣。贝多芬出生于1770年,出生地是德国的波恩,在他出生的时候,波恩不是个顶重要的城市,风气与其他欧洲名城比较,也明显闭塞。他在波恩度过了少年与青年的初期,1792年海顿访问波恩时看到了贝多芬一些早期的作品,觉得他是可造之材,便邀他到维也纳跟自己学习。贝多芬到了维也纳之后,确实成为海顿门下的学生,他最初的两首交响曲与编号最前面的几首钢琴奏鸣曲,都具有相当程度的海顿的风格(他总共三十二首的钢琴奏鸣曲中,前七首常被人称为"海顿奏鸣曲"),但他的个人气息与海顿相差颇远,再加上海顿十分忙碌,所以这种师生关系并没有保持得太远太深。他也跟莫扎特见过面并且当场讨教过,据说莫扎特对他的作品十分赞赏,一次倾听贝多芬钢琴演奏后,说这个人以后会震动世界,但莫扎特也太忙了,也不知道所说是真话或是应酬话。贝多芬后来在维也纳也跟其他的音乐家学习,包括管风琴家与作曲家阿尔布雷希茨贝格(Johann Georg Albrechtsberger, 1736—1809)及意大利作曲家与指挥家萨里耶利(Antonio Salieri, 1750—1825),这是起初的时候。贝多芬后来一直待在维也纳,直到他死,几乎没有到过太多其他的地方。

波恩贝多芬故居
花园里的贝多芬
半身雕像

波恩贝多芬故居
大门

他早年在波恩的时候就被发现有耳疾，开始时不以为意，到了维也纳后，病况益甚，遍寻名医也治疗无效。对音乐家而言，耳疾是致命的疾病，贝多芬又是个性格内向的人，认为疾病是可耻又可悲的事，他一方面要在众人前面多方掩饰，一方面必须寻求克服病痛之道，因为应邀要写的曲子很多，这使他不得不远离群众，变得更为孤独，再加上他的恋爱失败，与侄儿的关系紧张，人生的困顿让他变得更神经质、更难与人相处。

外面对他的印象是孤僻又害羞，其实他的内心则是热情又有抱负的。他自年幼即在父亲严格的训练与期许之下，父亲希望他成为一个如莫扎特一般"神童"型的表演家，最好能够一鸣惊人，随后名望与利益就跟着来。然而贝多芬认为自己不是天才型的人物，他内心刚毅却外表顺从，他对既定的命运也无抗拒之途，只得忍受一切灾难。然而这种"动心忍性"的苦练使他具有高超的演奏技巧，而生理与心理上不断的折磨，养成他更为坚韧而内向的性格，也让他在未来有能力过与世人隔绝的生活。

我们从贝多芬较早期的作品来看，即使有模仿前辈大师的痕迹，却也能看到一些与别人不同的东西，譬如早期写的两首钢琴协奏曲，与第一、二号交响曲，不论音乐的动态范围，还是强弱变化的程度，都比同期的其他音乐家要加大不少，可见他在寻求突破，他想要成为一个有独立生命与表现

力的音乐家,他想让音乐成为艺术的极致,而不是富贵的装饰品。在贝多芬的时代,音乐家靠王室、诸侯与宗教的领袖支持,说支持是客气,其实与"豢养"无异,因此那些音乐家所写的作品,不管再好,也只是政治与宗教上的陪衬。

前面说过要了解贝多芬的音乐,需要先了解它所在的时代,当然贝多芬的作品不完全是为了反映时代而作的,他的作品也着重对自己心灵的描写,但他比他以前的作曲家更与他的时代息息相关,尤其是他的交响曲。

贝多芬所在的时代最重要的一件大事是法国发生了大革命,法国大革命发生在1789年,那年贝多芬才十九岁。法国大革命所强调的精神是"自由、平等、博爱",这一思想贯彻在当时最有名的《人权宣言》上,譬如《人权宣言》宣布人生而平等,主张人有财产、自由、安全以及抵抗压迫的自然权利,所有公民在法律前都是平等的,而且国家的主权属于人民,政府滥用所赋的权力,人民可以予以罢免。《人权宣言》中又说:"思想与意见的交换,是人类最宝贵的权利。"这无疑显示了人类思想也解放了,不再接受任何政治与宗教的禁锢,这场革命虽然是一种源自政治权力的斗争,但所带来的风潮却使人的价值受到肯定,这是欧洲从文艺复兴与宗教改革之后,人的精神层面活动的最高峰。

法国大革命是一场牵涉极远的政治革命,与这革命思潮息息相关的哲学上的新说在不断地建立,我们举几个与贝多

芬同时代又同样是德国人的哲学家与文学家，或可看出贝多芬音乐后面的哲学或思想的背景：康德（Immanuel Kant, 1724—1804）、歌德（Johann Wolfgang von Goethe, 1749—1832）、席勒（Friedrich Schiller, 1759—1805）、费希特（Johann G. Fichte, 1762—1814）、黑格尔（Georg W. F. Hegel, 1770—1831），当然可以举出的还有很多，光看上面五人，就知道贝多芬所处的时代，是一个思想朝向积极建设开展的时代，每个人的主张可能有所不同，但有一个共通点就是肯定人的意义，强调人所建立的道德是有价值的，随即而来的是肯定人类为理想而形成的社会，尤其是国家这组织（这一派的学者以康德的学生费希特为最），这当然影响到后来的国家主义与后来帝国主义的形成与发展，其实功过互见，不见得都是正面评价，但当时他们的主张是具有浪漫精神的。他们与法国大革命的理想相互呼应，而在文学与艺术上，他们标榜理想，又勇于为理想奋斗，有时会过于热情，与以前启蒙运动时所提倡的理性主义有些背道而驰。

贝多芬早年就对哲学有过兴趣，在波恩的时代，曾到波恩大学修习过哲学的课程，而且自修古文，熟读历史文献及文学作品，包括荷马、莎士比亚及与他同时代的歌德、席勒诸人的作品，那些作品对他心灵都产生过影响。我们在他的音乐中，听到许多在以前音乐中很少听到或从未听到的东西，他的创作启发了我们对传统与创新、秩序与冲

突，以及意志与命运等方面的想象。我们可以说贝多芬在他的音乐中反映了时代思潮，但音乐毕竟有异于文字，反映不会那么直接，然而他比其他的音乐家更有理想性与前瞻性，知道时代的脉动，更知道音乐这艺术未来会朝向哪个方向去发展。

从贝多芬开始，欧洲的音乐进入了一个新的时代。

《英雄》与《英雄》之前

通常音乐史家把贝多芬的生平与作品划分成三个时期，就是初期、中期与晚期，大致上在第三号交响曲（《英雄》，降E大调，Op.55）创作之前的，算是贝多芬的创作初期，时间是1803年之前。从1803年之后，贝多芬进入盛产又丰厚的创作中期，大部分重要的作品都产生在这个时期，在这期间，贝多芬光是交响曲就完成了六首。而自1818年至1827年贝多芬逝世，这九年是贝多芬创作的晚期，最重要的是第九号交响曲（《合唱》，D小调，Op.125）、D大调《庄严弥撒曲》（Op.123）及第二十九号钢琴奏鸣曲之后的四首奏鸣曲，还有第十二号弦乐四重奏（Op.127）之后的五首四重奏。严格说来，晚期的创作数量明显少于中期，但作品的内容与形式，比前期都有超乎想象的人改变。

福特万格勒指挥贝多芬交响乐全集

下面是贝多芬九首交响曲的创作年代：

1. 第一号交响曲，C 大调，Op.21，1799—1800
2. 第二号交响曲，D 大调，Op.36，1801—1803
3. 第三号交响曲《英雄》，降 E 大调，Op.55，1803—1804
4. 第四号交响曲，降 B 大调，Op.60，1806
5. 第五号交响曲《命运》，C 小调，Op.67，1804—1808
6. 第六号交响曲《田园》，F 大调，Op.68，1807—1808
7. 第七号交响曲，A 大调，Op.92，1811—1812
8. 第八号交响曲，F 大调，Op.93，1812
9. 第九号交响曲《合唱》，D 小调，Op.125，1817—1824

音乐史家喜欢把贝多芬的前两首交响曲（C大调，Op.21与D大调，Op.36）放在一起讨论，主要是这两首交响曲虽然作于维也纳，然而是他比较"早期"的作品，他自己的"风格"还没有充分建立。法国作曲家柏辽兹（Hector Berlioz, 1803—1869）在听贝多芬第一号交响曲之后曾说："这还不是贝多芬，但我们很快就会看到。"这话显示两层意思，其一是真正的贝多芬风格在他首部交响曲时还没形成，第二层意思是，这首交响曲也不可忽视，因为从这首乐曲中已看得出贝多芬的风格在逐渐形成中，不久就可以看到它开花结果的盛况。

柏辽兹说得不错，贝多芬的第一号交响曲其实还是继承着海顿与莫扎特的传统，特别是像奏鸣曲式的构成法，每乐章的两种主题都划分得很清楚，还有发展部的动机分割的原则，在在都是依循海顿留下的"规矩"。但也有不同处，贝多芬在第一乐章起始的地方用的是弦乐器拨弦奏出，而且不是本乐章的主调C大调，而是F大调，几小节转成A小调，再经G大调才进入后面的C大调，很多学者认为这是一个很大胆的尝试，贝多芬似乎想选择一种不很稳定的开场秩序，不像海顿、莫扎特大部分交响曲那么稳定的开始，晚于这首交响曲一年写成的《普罗米修斯的生民》序曲（Die Geschöpfe des Prometheus, Op.43）的开始也是一样，从这一点可以看出贝多芬的想象力与创新的精神。

但严格说来，他在第一号交响曲的成就并不是"石破天

惊"式的，仿佛一切都有迹可循。他像刚转学到一个陌生学校的好学生，初来乍到，只有亦步亦趋地依循着学校与老师设下的规则，一切照章行事，不敢稍作逾越，只是偶尔在不经意之间，也会流露出一丝惊人的火花，而这火花只有内行人才看得到。

第二号交响曲的写作年代比第一号晚了两年多，贝多芬的遭遇与心态已与写第一号交响曲时有所不同。首先是贝多芬发现他的耳疾日趋严重，医生虽未宣告，但他自己已预期终会失去听觉，另一件事是他的恋爱失败，内外交逼，使他的情绪落到谷底。同年他甚至预留遗嘱（就是有名的《海利根斯塔特遗嘱》[*Heiligenstädter Testament*]）交代后事。

在这种状况之下，第二号交响曲比第一号自然多了些有关生命的材料，也多了些以前没有的阴影，但他试图用比较欢乐的音符、强烈的节奏显示自己有战胜命运阴影的力量。同一时刻，贝多芬在给朋友的信上写道："是艺术留住了我。啊！要我在完成我所有的艺术之前就离开这个世界，那是万万不可能的。"可见此时的贝多芬自认为有要克服战胜的东西，这使得这首交响曲的创作动机上，比前一首要多了些张力，在很多地方（尤其第一乐章），具有了他在之后作品中所独有的英雄主题。

但这首迥异于前首的作品与他后来的作品比较，仍嫌不很成熟，譬如第二乐章的主题虽优美典雅，放在此处，却有

点拼凑的意思，第三、第四乐章，则挥不去海顿的影子。这首交响曲虽与第一号有不同的地方，贝多芬已想到在古典规范中找到自我，也掌握了一些入门的门径，但整体上并不是很成功。假如这时候贝多芬死了或中断了创作，他只能算是流落维也纳的一个潦倒作曲家，后世很少有人会记得他，贝多芬的重要在他写的第三号交响曲。第三号交响曲的重要不仅在其本身，它连带使得他的第一、二号交响曲也重要起来，人们会探讨怎么会有这种转变，以及转变的迂回过程。

不过贝多芬自己对这两首交响曲还是相当珍视的，譬如他还特别为第二号交响曲"改写"了钢琴三重奏的版本，没有编号，就直接叫《D大调三重奏》（Trio in D major），顶多在题下加一行"在第二号交响曲之后"（nach Symphonie Nr.2）的字样。听这两首交响曲，在唱片上无需特别推荐，一般交响乐团很少单独演奏这两首作品，所以专门以此两曲目成名的演奏不多，市面标示"贝多芬交响曲全集"的唱片不少，如想聆听，听全集中的即可，一般属于"大师"的录音都不会太差。如果真要推荐，我想推荐伯姆（Karl Böhm, 1894—1981）与瓦尔特（Bruno Walter, 1876—1962）所录的《贝多芬交响曲全集》中的部分。伯姆不是最了不起的贝多芬诠释者，他的专长是莫扎特与舒伯特，但他在70年代指挥维也纳爱乐交响乐团演奏的贝多芬全集中的第一、二号交响曲，层次分明，典雅细致，别忘了此时的贝多芬仍有海顿、莫扎

特的"风味",伯姆的表现切合这个特色,是很好的演出。瓦尔特的《贝多芬交响曲全集》在录音年代上要比伯姆的早,但整体上"全集"的表现要比伯姆的强许多,伯姆的演出以精致取胜,对于比较大与雄伟场面的处理就不是他所擅长的了。当然卡拉扬(Herbert von Karajan, 1908—1989)指挥的"全集"中,也有很有水平的(他一生录过《贝多芬交响曲全集》很多次,包括单声道与立体声的,一般评价,以1960年代初指挥柏林爱乐的那套最受青睐)。

现在来谈谈贝多芬的第三号交响曲《英雄》。

法国大革命到贝多芬写《英雄交响曲》的时候已经过了十几年,这十几年来人的精神价值被抬得很高,个人意识开始伸展,自由的意义被发挥到顶点,当然有得也有失,失的是每个人都相信可以各行其是,传统的价值崩解了,旧有的秩序被打倒了,而新的价值与新的秩序没来得及建立,这使得社会大乱,经济萧条,民生凋敝。这时的法国,需要有人来重建秩序,整顿乱象,拿破仑应运而生。

拿破仑之受欢迎,是他既有重建秩序的能力,也不违背法国大革命"自由、平等、博爱"的理想,他善于制造风潮,引领时势,成为一个令人惊讶赞叹的英雄人物。贝多芬虽远在维也纳,也深受吸引,他的第三号交响曲不见得是完全为了拿破仑而写,但贝多芬的"英雄"取样,有拿破仑的成分则是必然。

说起描写"英雄",在欧洲的文学、艺术中向有其传统,想要对这问题有所了解,可以参考英国十九世纪作家卡莱尔(Thomas Carlyle, 1795—1881)的《英雄与英雄崇拜》(*On Heroes, Hero Worship and the Heroic in History*)。当然英雄各有其类型,有战争的英雄、革命的英雄以及与凡俗为敌的显示高超人格的人格英雄,如尼采的《查拉图斯特拉如是说》所描写的;也有荒谬的英雄,如塞万提斯所写的《堂·吉诃德》。所有英雄的故事都有斗争、反抗甚至于激烈牺牲的内容。而艺术或文学所描述的英雄常常缺少不了一个重要部分,就是英雄之死。好像英雄必须透过死亡,来印证他平生抗争的合理性,也唯有靠死亡,才赢得世人毫无保留的景仰,我们可看贝多芬在第三号交响曲(降 E 大调,Op.55)里,第一乐章充满了兴奋而沉郁的英雄主题,而第二乐章 Adagio assai(是第三号交响曲最长的乐章)贝多芬自己就称它是"葬礼进行曲"(Marcia funebre),所描写的是英雄的死亡。贝多芬在此交响曲中已用大篇幅的篇章来描写他所歌颂的英雄死亡了,这证明《英雄交响曲》中的"英雄"并不是拿破仑,因为此时的拿破仑不但活得好好的,而且声誉至隆,自己也志得意满,不久就想"称帝"了。

第三号交响曲中的"英雄",并不是指现实世界的任何人,而是藏在贝多芬心中的英雄,是理想化又美化了的,他心中的英雄,已经通过了生命中最激烈的考验,最后在战斗

中牺牲了。然而奇怪的是,这首交响曲在"葬礼"之后还有两个相当长的乐章,又是在描写什么呢?要知道在西方基督教的观念中,人在肉体的死亡之后并没有结束,他还须经过很多严格的检验、最后的审判,以决定他是否能够"复活"。当他复活了,而进入天国,与主同生,他过往的人生才终告肯定,他的胜利才真正成立。罗曼·罗兰在《贝多芬传》中描写第三交响曲宏伟的第一乐章,其实已把这首交响曲的概况整体描述了一次,他说:

不可胜数的主题在这漫无边际的原野汇起一支大军,洪水的激流汹涌澎湃,不管这伟大的铁匠如何熔接那对立的动机,意志还是未能获得完全的胜利。……被打倒的战士想要爬起,但他再也没了力气,生命的韵律已经中断,似乎已经濒于毁灭。……我们再也听不到什么,只有静脉在跳动,突然,命运的呼喊微弱地透出那晃动的紫色雾幔,英雄在号角声中从死亡的深渊站起。整个乐队跃起欢迎他,因为这是生命的复活,再现部开始了,胜利将由它来完成。

上面所写的是第一乐章,而"寓意"已包括全局,所以在冗长的葬礼描写之后,紧跟在后,贝多芬用了一个很明显是诙谐曲(Scherzo)的乐章,简单明亮,节奏截然,以为后

来的凯旋的节庆场面预作准备。所以这首交响曲在经历了繁琐、痛苦、挣扎与战斗的第一乐章之后,紧接在后的是第二乐章所写的英雄壮烈的死亡,那是一场冗长又哀伤的悼歌,但这位英雄的故事并没有因为死亡而结束,"复活"后的英雄不但战胜了一切,也升华了自己,终曲节庆式的与欢乐的音乐就是因此而发。

对中国的欣赏者而言,很难进入西方这样的英雄"传统","复活"的观念对我们而言相当陌生,但可以换一种方式解释。中国有"不朽"之说,意指人虽死而精神不死,他的"遗志"可由后死者继承,所以最后胜利仍然可期,不过这里的胜利,不再是指个人的胜利,而是指人类尊严的共同胜利了。所以第三号交响曲是一首充满意志与力量的交响曲,是一首永不屈服的生命讴歌,贝多芬写作的时候,一度想题赠给他心目中的英雄拿破仑。

但当贝多芬把整首曲子写完,拿破仑已暴露出自私与自大的野心,原来权力真的使人腐化,拿破仑终于想称帝了。贝多芬对这心目中最原始的英雄厌弃起来,把原写在扉页的题词"献给波拿巴(Bonaparte,拿破仑的名字)"撕毁,后来他为这首交响曲取了一个新名字,用意大利文重新题上"英雄交响曲——为纪念歌颂一位伟人而作"(Sinfonia Eroica – Composta per festeggiare il suovenire d'un grand' uomo)。

这是一首充满了个人意志、具有强烈英雄色彩的交响乐

巨制，也是一个在音乐史上划时代的作品，不只乐思繁密，体制庞大，早已超越了所有海顿的作品，比莫扎特晚期的几个交响曲（如第四十号与第四十一号交响曲），也显得恢宏大气许多。这首交响曲展现了贝多芬在音乐上的无限潜力，也显示交响乐此后辉煌发展的可能。

所有具有地位的指挥家，所有重要的乐团，几乎都有演出《英雄》的经验，这个曲目的唱片可以说不胜枚举，要推荐的话，我想谈谈下面几张：

1. 瓦尔特1958年指挥哥伦比亚交响乐团演出的录音，原唱片是哥伦比亚广播公司唱片的"大师作品"（CBS Records Masterworks）系列，后来版权卖出，由索尼（Sony）唱片公司发行。瓦尔特指挥的《贝多芬交响曲全集》庄重典雅，大气磅礴，却不卖弄。这套唱片虽然是较早的录音，但原先的演出精彩万分，唱片的后制作也出类拔萃，全集中的第三号《英雄》、第六号《田园》，及第七号到第九号《合唱》，都是最经典的演出。

2. 克伦佩勒（Otto Klemperer, 1885—1973）1961年指挥爱乐交响乐团（The Philharmonia Orchestra）的演出版本，EMI发行。克伦佩勒在年轻时为马勒所赏识，1906年经马勒推荐，以二十一岁之龄担任布拉格德意志歌剧院常任指挥，1910年曾在慕尼黑协助马勒第八号交响曲的演出，所以他虽不是像瓦尔特一样是马勒的弟子，但在辈分上，与瓦尔特相

仿。他一生录过几次贝多芬交响曲全集，有一套是 50 年代早期单声道的录音，也很受音乐界的肯定，都是 EMI 的唱片。这张《英雄》是他晚年的录音，岁月的痕迹，加上 30 年代他患脑疾几乎夺命的阴影一直挥之不去（他晚年都是坐在高椅上指挥），使得这张《英雄》十分内向，偏向缓慢沉稳的方式发展，很有内涵。

3. 卡拉扬 1960 年代指挥柏林爱乐的录音，DG 唱片出品。卡拉扬一生录过的贝多芬全集可能是所有著名指挥中最多的，最早有 50 年代初的指挥维也纳爱乐的单声道唱片（EMI）。后期录音技巧不断进步，再加上卡拉扬极重视音效，他的贝多芬全集每一种都有一定的水平，但在所有的全集唱片中，以 60 年代录的这套最为平实，不刻意强调技巧，与晚年的几种录音比较反而更为"藏锋"，但在必要处，依然锐不可当，这首《英雄》亦是如此。

4. 切利比达克（Sergiu Celibidache, 1912—1996）1987 年指挥慕尼黑爱乐（Münchner Philharmoniker）的现场录音（EMI）。切氏是罗马尼亚籍的有名指挥家，曾在第二次世界大战结束后任柏林爱乐的常任指挥（1945—1951），晚年担任慕尼黑爱乐指挥，他对乐团的训练十分投入，不论音色与细微表情都要求甚严，但他生前不喜录音，也不喜出唱片，所以世上他的唱片不多，身后所出的唱片多是现场录音翻制而成。这首《英雄》是他《贝多芬交响曲集》中的一首（切

瓦尔特 1958 年指挥贝多芬交响乐全集

克伦佩勒版贝多芬交响乐与钢琴协奏曲全集

氏的《贝多芬交响曲集》收有贝多芬八首交响曲，欠缺第一号，而第四号有两个不同年份的录音，所以不能称为"全集"），虽是现场录音，但空间感很好，录音也相当细致。切氏处理这首显然是阳刚的作品，并不放纵情绪，速度也较缓（这是切氏的特色），感性较轻，理性较重，仔细听，更能听出贝多芬音乐的纹理。

《命运》前后

贝多芬在第三号交响曲《英雄》之后,隔了两年,写了另一首交响曲。

这首第四号交响曲(降 B 大调,Op.60),贝多芬完成于 1806 年。舒曼(Robert Schumann, 1810—1856)曾形容这首交响曲是"一位夹在两个巨人之间的苗条希腊少女",舒曼的话并不是贬词,所谓"巨人"当然是指第三号交响曲《英雄》与第五号交响曲《命运》。"苗条希腊少女","苗条"是指这首交响曲规模比较小,而"希腊"则代表古典,西方自文艺复兴后,对源自希腊的古典精神十分向往。

这首曲子因为没有标题又比较温和,一向受人忽视,也有许多音乐史家,把这首交响曲与他的第八号交响曲(F 大调,Op.93)相提并论,第八号同样夹在充满阳刚之气的第七号(A 大调,Op.92)与更是赫赫有名的第九号交响曲《合唱》

(D小调，Op.125)之间，本身即或是精金美玉，也比较会遭人忽略。这首交响曲是贝多芬1806年到一亲王家做客，结识一位奥佩尔斯朵夫伯爵（Count von Oppersdorf），应伯爵之邀而作，第二年由伯爵率领的乐团在维也纳首演。写第四号交响曲时的贝多芬已与写第一号交响曲时很不相同，由于第三号《英雄》的成功，此刻的贝多芬充满自信，至少在音乐创作上。这首交响曲出奇地从慢板开始，由慢逐渐走快，调子由低暗转明亮，极像黎明时日出的景象，柏辽兹曾形容这段音乐，说："其间的和声色彩先是模糊而犹豫不决，但在转调和弦的云雾完全驱散时，它才重新闯出来，你可以把它看成是一条河流，平静的流水突然不见了，它离开河床仅仅是为了形成浪花四溅的瀑布从天而降。"第二乐章是个整体的慢板，整个乐章几乎全是由一个下行的缓慢的E大调音阶形成，构成的美好旋律，不断地重复，极为优美又极具自信，这时已看出，贝多芬在作曲界已确定有宗师的地位了。柏辽兹对这乐章更是推崇备至，他说："这乐章的旋律如天使般的纯洁，又让人有不可抗拒的深情，一点看不出有任何艺术加工的痕迹。"这跟南宋诗人陆放翁说的"文章本天成，妙手偶得之"，有异曲同工之处。

第三乐章活泼的快板及第四乐章不太快的快板（Allegro ma non troppo），都充满了愉快明亮的色彩，又饱含诗意，罗曼·罗兰曾说这首交响曲"保存了他一生中最开朗日子的

香味",是很正确的。这首曲子是贝多芬最愉快的作品,但仍然庄重,透露出贝多芬对生命的另一种具有积极意义的解释。

这首交响曲在黑胶唱片(LP)的时代还可以单曲成片,到 CD 的时代,由于演奏时间不长,多与其他交响曲合并成一张,因为序号的关系,通常都与第五号《命运》并为一张,也有将第一号并入(如阿巴多的),也有并入第二号的(如切利比达克)。值得推荐的有如下几种:

1. 阿巴多(Claudio Abbado, 1933—2014)1988 年指挥维也纳爱乐的演出(DG),层次分明,不论演奏与音效都很好,把贝多芬管弦乐作品中比较少见的明亮与愉快表现出来。

2. 切利比达克 1987 年指挥慕尼黑爱乐现场演奏(EMI)。切氏此曲有两种版本,另一是 1995 年所录,乐团一样,也是现场录音,两个版本不分轩轾,但我以为 1987 年的音乐性稍丰富一些,第二乐章,后面的版本太慢了,优美没话说,但不如前面的那一版有精神。

3. 瓦尔特与卡拉扬的演出都值得推荐,他们的演奏比较能掌握速度,托斯卡尼尼与福特万格勒的版本也值得一听,但都是早期单声道录音,托氏的录音杂音很多,收音不准(有时听不太到管乐),但不论组织与速度都自创一格,值得研究者聆听与收藏。

第五号交响曲《命运》

第五号交响曲《命运》（C 小调，Op.67）是贝多芬交响曲中最脍炙人口的一首，最受人欢迎，也是管弦乐中最常被演出的曲目。第二次世界大战诺曼底登陆前夕，联军以这首交响曲第一乐章三短一长的音符作为选定的 D-Day（六月六日）的密码，有人说就因此确定了第二次世界大战决胜的"命运"，这当然是附会之说，但因此知道这首交响曲的"普世"价值与作用。

这首交响曲的创作时间从 1804 年拖到 1818 年，时间比较长，中间夹着一首第四号交响曲，可以说这首乐曲的开始构思与写作比第四号要来得早，而完成却比第四号要晚。有些音乐家会把第四号与这首作品当成一个整体来看，这当然有合理的地方，第四号充满了愉悦明亮的色彩，而第五号则充满了与命运搏斗的意志，进取奋发，两者都很积极，第五号与第四号的"基调"是很相同的。

但两者当然也有不同，第五号的严肃性无疑是超过前面一首。这首交响曲本来没有标题，与第四号一样，就直接叫它"第五号交响曲"或"C 小调交响曲"，后来有人发现在原稿的首页有贝多芬亲笔写的"这是命运在敲门"几个字，就称它作"命运交响曲"了。称它为"命运"是不是贝多芬的原意，现在无从考证，但纵观全曲，强烈的节奏，很多地方所涌现的进行曲式样的乐句，可以说是第三号交响曲《英雄》

主题的延续和进一步发展，所以也有人把它与《英雄》合并讨论。

无疑的，这首交响曲在精神上是继承《英雄》而来，与之不同的是《英雄》带着比较多的悲剧色彩，哀伤的部分也多些，而这首交响曲较短，没有容下像葬礼那样绵长的段落。另外，这首交响曲的组成也出乎人的意料，除了第二乐章是行板（Andante），其他三个乐章都是快板（第一乐章是朝气蓬勃的快板 [Allegro con brio]，第三与第四乐章都是快板 [Allegro]），看起来缺乏抑扬顿挫，但描写人与命运的搏斗，在这一过程中所出现的希望与绝望、顺利与困顿、悲伤与欢乐，一样也没有缺少，所以这首交响曲对"英雄"的描写更加集中，所形成的戏剧的张力更紧张到白热化的境地。从形式上看，它比第三号交响曲更凝聚而统一。

在欧洲，文学上的浪漫主义已流行多时，而音乐上的浪漫主义，要从《英雄》与《命运》开始。浪漫主义的许多素材来自希腊神话，"英雄"就是其一，不论为人类盗取火种的普罗米修斯，或者在奥林匹斯山甘受责罚的西西弗斯，还有许多冒险英雄，都勇敢地面对挑战，正面迎敌毫无畏惧，就算横阻在前的灾难大到自己无法抵抗，英雄不缺的就是意志，自信屡经挫折之后仍然不屈不挠，这才能算是英雄。

西方的英雄思想与中国道家强调的"安时而处顺，哀乐不能入也"的想法很不相同，道家认为对付敌人的最好方法

是"化阻力为助力",万一不成,就不妨认命或与对方妥协,常说好了好了,我斗不过你,便算了,有时候又有点眼不见为净地装糊涂。而西方浪漫主义下的英雄是只追求战胜,是绝不与对方妥协的。这种观念在西方既深且厚,使得"克服"或"征服"不只是艺术表现的主题,也成了极有侵略意识的哲学与政治主题,为世界带来不少灾害。不过艺术上描述的"英雄",虽然有极光耀的一面,通常也会有极幽暗极忧伤的一面,这是艺术与政治不同的地方,艺术家总比政客要多许多内省与同情的。

题目是"命运",其实是在描写百折不回、不向命运低头的个人意志,叫这首交响曲为"意志交响曲"是更为恰当的。介绍《命运》的文字很多,这里就不再说了。这首曲目的演奏版本多到不胜枚举,精彩的也很多,如果一一列举,半本书的篇幅都不够,现在只介绍几种我印象最深的:

1. 当代古典乐迷一提到这首曲子,大概都忘不了克莱伯(Carlos Kleiber, 1930—2004)的录音。克莱伯是出生于德国的奥地利籍的音乐家,父亲(Erich Kleiber, 1890—1956)也是著名的音乐指挥,所以世上多以"小克莱伯"来称呼他。克莱伯幼年为避祸曾由父亲携领远迁南美阿根廷,二战结束后才回欧洲,原本打算到大学修习化学,但后来还是投身音乐,曾接受大师托斯卡尼尼与瓦尔特的指导,1968年起,以客座指挥身份指挥慕尼黑巴伐利亚歌剧院,1982年首次指

小克莱伯指挥贝多芬第五、七号交响曲

挥柏林爱乐,即引人刮目相看。克莱伯极有自己的风格,他虽投身指挥,但并不热衷发行唱片,平生所出的唱片不多,以贝多芬九首交响曲为例,他只录过第四、五、六、七号四首,而且分别在两家不同的唱片公司(Orfeo与DG),可见他对世间名利很不在乎,他一度热心于歌剧,但所出的唱片一样少。

不见得是物以稀为贵,这首贝多芬第五号交响曲的唱片是1974年指挥维也纳爱乐的录音(DG)。贝多芬的第五号,阴暗与光明对比十分明显,是一首"阳刚"性质的乐曲,动态范围很大,不论气势、力度与节奏对比的变化,都须十分

讲究，许多初出门道的指挥会把它表现得过于强烈，谨守矩矱的音乐家又克制过深，不敢踰越，再加上这首交响乐对所有乐迷而言，又太熟悉，以致演出时动辄得咎，不易讨好。譬如美国指挥大卫·辛曼（David Zinman, 1936— ）指挥苏黎世音乐厅管弦乐团（Tonhalle-Orchester Zürich）的那套《贝多芬交响曲全集》（Arte Nova）其中的第三号与第五号都太过强烈而显得莽撞。克莱伯的这张唱片，把这首乐曲的节奏与气氛掌握得十分出色，层次分明又色彩缤纷，流畅又高雅，不仅如此，克莱伯有诗一样的气质，使得像这样气度宏伟、乐观进取的乐音中，依然保留了令人沉思与低省的空间。

2. 卡拉扬的演出。除了早年单声道的唱片（EMI），卡拉扬在德国唱片公司（DG）就录过三套贝多芬交响曲全集，其中1960年代、1970年代、1980年代各有一套，以录音条件做测量标准，当然越后的越好，但以音乐性而言，最前面的那套1960年代的版本反而最受肯定，这里所指的就是1960年代这一套中的唱片。这张唱片，不论强弱对照、明暗相衬，还是整首曲子的流畅度都可以说是无懈可击，可以说是卡拉扬的代表作。

3. 另外像瓦尔特、乔治·塞尔（George Szell, 1897—1970）、伯恩斯坦（Leonard Bernstein, 1913—1990）、库特·马苏尔（Kurt Masur, 1927—2015）都有很精彩的演出，历史名片当然不能遗漏托斯卡尼尼与福特万格勒的。我曾听过一张

作曲家理查德·施特劳斯（Richard Strauss, 1864—1949）1928年指挥柏林歌剧院管弦乐团的演出版本，当然是老掉牙的录音，杂音之多不在话下，但想到的是录这张唱片的那年，正是我的母校台大初初建校的年份，在大陆是北伐成功、东北易帜而全国统一的时刻，听这张录音很原始又精神特具的唱片，心中不禁一阵凛然。

接着谈第六号交响曲。

这首第六号交响曲《田园》（F 大调，Op.68），作于 1807—1808 年。

"描绘"自然的声音，如牛鸣鸟语，风声雨声，是早期音乐的功能与特色，但当乐器发展到一个程度，音乐进展到更繁复的地步之后，就不再以仿真描绘自然为主要功能了。但还是有不少音乐是以描绘自然为主题，《田园》的内容是写人与自然的关系，这个内容在贝多芬的音乐中是少见的。从《英雄》之后，贝多芬的交响曲关心的多是"人事"，譬如战斗中的失败与胜利、命运压迫时的屈服或不屈等，充满了意志与奋战的痕迹，气氛则是不折不扣的阳刚性。而这首《田园》与其他作品比较，比较属于"小品"，偏向阴柔，然而我们绝不可以小品视之。从"长度"而言，它在九首交响曲之中排行第三（仅次于《合唱》与《英雄》），可以算是贝多芬"大型"的乐曲，我们自不能忽视。其次贝多芬在他深陷危难的时候，写一首讴歌田园自然的大型作品，自然有

其特殊的用意。

贝多芬写这首交响曲的时候，耳朵几已全聋，他想要以这首平和又有潜在活力的音乐"升华"自己的生命，所以这首交响曲表面在描绘自然，而里面其实充满了"内在的声音"，奇怪的是一点不安与浮躁也没有，像是处处有清泉涌出，可以荡涤灵魂，安慰创伤。那平静不起很大波澜的声音萦回脑中，可能是以往声音的残存，耳聋帮他过滤了外界的纷乱，去芜存菁地为他组成更有秩序也更为优美的音乐。当然免不了有暴风雨，而暴风雨过了，宁静与稳定才能真正地落实。这首体制庞大却优美又安宁无比的交响曲，诞生在作曲家的这一时刻，不论从哪方面说来，都是个令人赞叹惊讶的奇迹。

《田园》(Pastorale)是贝多芬九首交响曲中由自己标上标题的作品（其他如《英雄》《命运》的标题为他人所加），这首交响曲共分五个乐章，每个乐章都有一个作者所加的小标题，如：

第一乐章《到达乡村时的愉快感受》(Erwachen heiterer Empfindungen bei der Ankunft auf dem Lande)

第二乐章《溪畔小景》(Szene am Bach)

第三乐章《乡民欢乐的集会》(Lustiges Zusammensein der Landleute)

第四乐章《暴风雨》(Gewitter und Sturm)

第五乐章《暴风雨后愉快的感恩情绪》(Hirtengesäng, Frohe und dankbare Gefühle nach dem Sturm)

可见贝多芬想表现的东西,有点像写景诗,又有点像描绘大自然或农村的风景画。但贝多芬在维也纳首演的节目单上,解说这首作品时说:"这首交响曲不是绘画,而是表达乡间的乐趣在人心里的感受。"又说:"写情多于写景。"这等于否定了人们以看风景画的方式来欣赏这首作品。其实耳聋后的贝多芬已无法将自己谱成的音乐与大自然的真实声音做纯客观的对比,而"写情多于写景"是强调这音乐是作者主观的印象,而非客观的描述。

至少贝多芬此时的心情不是拘谨的而是自由的,不是沮丧的而是开朗的,他一定用了很大力量在自己的心理建设上。罗曼·罗兰说:"贝多芬什么都听不见了,就只好在精神上重新创造一个新的世界。"

想不到这重新创造的世界十分优美,开阔的天地(第一乐章),缓缓流动的小溪,众鸟的合奏(第二乐章),还有农人相聚时的笑语喧阗,还有歌声舞声(第三乐章),当然也有雷鸣,也有突然来袭的暴风雨(第四乐章),但"骤雨不终朝",暴风雨终于过去,大自然与人重回宁静与欢乐(第五乐章)。《田园》所呈现的人与自然的关系不是紧张的,更不是冲突,而是和谐与欢乐。这首交响曲的结尾部分,有点像第九号交响曲《合唱》,听完后总是令人仰望,让人觉得

心中饱满充实。困顿的人终得安慰，一切伤痕都会抚平，所有的欠缺都得到补偿，纵使失败的英雄终也得到心灵的安宁，在超凡入圣的乐声中，每个人都体会到，人是有希望的、世界是有希望的。

这首交响曲的好唱片很多，最好的有下面几种：

1. 瓦尔特1958年指挥哥伦比亚交响乐团演奏的版本（原CBS唱片，后由Sony发行），这张唱片屡受唱片鉴赏者肯定，是公认《田园》交响曲的最好版本，虽然录音较早，但不论层次感与音色的处理都细腻又丰富。这张唱片的管乐部分有时显得闷了一些，但整体说来，瓦尔特以其娴熟的自信，旺盛的生命力，把整首曲子进行得流利又动人，处处显示灵性的光辉，第五乐章终曲的部分尤其好，达到了《论语》中所说"浴沂归咏"的境界，不只达观恬淡，又充满了希望的喜悦。

2. 伯姆1971年指挥维也纳爱乐的版本（DG）。伯姆指挥的作品以细致见长，这首交响曲正合他的脾胃，不瘟不火，又像诗一样充满灵气。我个人以为伯姆指挥的贝多芬交响曲，以这首与第九号交响曲的第三乐章，就是在最终合唱之前所做的酝酿的那个叫做"如歌的慢板"（Adagio molto e cantabile）的乐章为最好，好到令人灵魂出窍的无懈可击的地步。

3. 卡拉扬1980年代指挥柏林爱乐的那个录音（DG）也

很好，比 1960 年代的那次录音要更均匀明亮些。阿什肯纳齐（Vladimir Ashkenazy, 1937—）1982 年指挥爱乐交响乐团（Philhamonia Orchestra）的演出（Decca），不论演奏与录音也在水平之上，值得聆赏。

最后三首交响曲

把贝多芬的最后三首交响曲放在一起谈，并不很合适，这三首作品不但不是同时创作的，而且前两首与后一首写作的时间相隔太远。第九号交响曲应该独立起来谈，因为不论形式与内容，这个交响曲与以前的交响曲很不相同，现在放在一起，纯粹为了节省篇幅与叙述方便的缘故。

先谈第七号、第八号交响曲。

第七号交响曲（A大调，Op.92）、第八号交响曲（A大调，Op.93），光是从作品编号看就知道是连续性的创作，一前一后差不多在同一个时期完成，前者完成于1812年的6月，后者完成于1812年的10月，从首演的时间来看，反而先后倒置，第八号在1812年的12月首演，而第七号反而到第二年的6月才进行首演。从作品的特质上看，两首乐曲并不相同。

先说"形式"上的不同,最重要的是第八号交响曲没有一般抒情所寄的慢板乐章,除了第三乐章注明是"小步舞曲的速度"(Tempo di Menuetto) 稍慢之外,其余都是强调速度的快板,与第七号的组成很不相同。

第七号交响曲其实是延续了他第三号、第五号交响曲的"英雄"主题,虽也没有一个乐章标举是慢板,但从第一乐章所提示的"须绵密延长的有精神的快板"(Poco sostenuto; Vivace) 开始,速度就不是很快,而且这乐章拉得很长,使得有许多"绵密"的意涵深藏其中。第二乐章是"小快板"(Allegretto),其实是一个有葬礼含意的乐曲,贝多芬一反常态,不以一般慢板方式处理这种葬礼场面,而代之以较快的速度,较明亮的精神。贝多芬的"英雄观"在写第五号《命运交响曲》时已有相当的改变,他在《命运》中,有意把愉快的、光辉的色彩加入对英雄的颂歌中,与第三号的悲剧含意明显不同。到第七号,他连描绘英雄的葬礼也用了一种类似进行曲的节奏与速度,当然仍带着一点惋惜与哀伤,但那种哀伤已升华成另一种对生命的礼赞,可见贝多芬的人生境界确实有所改变。

第七号交响曲是贝多芬有关"英雄"主题的最后一首交响曲,这首曲子不如《命运》的激昂,不如《英雄》的苍郁悲凉,明显看得出来,这个时期的贝多芬,对生命有更深一层的体悟。这首交响曲在紧接第二乐章葬礼的旋律之后,第

三乐章用的是"急板"（Presto），第四乐章是"朝气蓬勃的快板"（Allegro con brio），前者充满动感，后者是令人欢欣又激动的舞曲，象征人生所遇的高潮一波接着一波而来，瓦格纳曾赞誉第四乐章这段音乐是"舞曲中的极品"。

贝多芬在第七号交响曲中，无疑摆脱了一般人对"英雄"的固定态度，也对死亡作了迥异于众人的诠释。似乎有一种含义是，死亡不见得是不幸的，我们对英雄人物的凭吊追思，无须都用悲哀的方式，这是这首交响曲最积极的含义。

第八号交响曲是一首比较小规模的交响曲，一向不太受人重视，它跟第四号一样，夹在两首十分重要的交响曲（第七号与第九号）之间，所以有人忽略它本身的价值，只把它当成两大交响曲之间的"桥梁"看。但我以为它就算是"桥梁"，本身也有独特的意义，它的价值是完全独立的。

这首交响曲比较短，而且除第三乐章之外，其他三个乐章都是快板或小快板，使得这首曲子给人的印象是流畅而愉悦，其他的内容就不太多了。我认为贝多芬在写完第六号《田园》与第七号交响曲之后，他有点小小的空闲，这一段空闲，让他静下来回顾沉思，写这首"小"的交响曲，有一种回忆的意味在内。

这时的贝多芬，在维也纳的声誉已隆，他已被公认是海顿、莫扎特之后最有创作力的音乐家，他无须追求更大的成就。但在私底下，他没有海顿、莫扎特的人缘，在做人方

面,他是个不成功的人,几次恋爱的失败,家人间的不和,再加上耳聋造成的隔绝,所有的困顿,使他认识到人生的悲剧不可避免。有时这种认识很好,所谓"置之死地而后生",在有这种领悟之后,他变得更加放松又自由,自由让他能够从容地回忆。

回忆的当然是往事。他青年时代到维也纳,曾师事过海顿,他自幼就崇拜莫扎特,也见过莫扎特,他早年的作品承袭古典遗风,免不了受海顿、莫扎特的影响。当然他后来变了,逐渐建立起自己的风格,而且这种风格也影响到其他人,形成一个新的风潮,而且他知道,自己已慢慢地成为这个风潮旋涡的核心,他不断构思有"伟大"性质的作品以图不朽,譬如他将在十二年后(1824年)"推出"的第九号交响曲,其实在十多年前即开始准备经营了,只要听他的《为钢琴、合唱与管弦乐而作的合唱幻想曲》(*Fantasie für Klavier, Chor und Orchester*, Op.80),就知道有多少第九号交响曲的素材在其中,而这首《合唱幻想曲》的创作年代是1808年,可见贝多芬在艺术创作上的用心。

也有人说像第八号交响曲这种规模小的作品,是他应人的要求所作,无须花费太多心力。我不如此看,贝多芬就算是为人请求所写的作品,也从没轻松浮滥过(譬如三首《拉苏莫夫斯基弦乐四重奏》),何况第八号交响曲并非受人请托,是他自发的作品。这首作品的规模虽然小,但一点也不

随便，作品中随时看到他独特创新的地方，也看到他追随古典大师的痕迹，第三乐章的小步舞曲，令人不得不想起海顿与莫扎特，他并不刻意抹杀自己艺术的师承，也不回避自己曾经走过的路途。

这两首交响曲的好录音很多，先谈第七号交响曲：

1. 克莱伯1974年指挥维也纳爱乐的录音（DG）。克莱伯的录音不多，但DG为他录的贝多芬第五与第七两首都被唱片界誉为经典，热衷此曲的人不能遗漏此版本。这张唱片与他录的第五号交响曲一样，气势与力度都掌握得极好，行云流水，光彩夺目，从头到尾，几乎毫无松懈。

2. 阿巴多1988年同样指挥维也纳爱乐的版本（DG），这个版本录音极好，阿巴多的指挥也极流畅，乐团的音色整齐漂亮，力度稍逊于克莱伯，但音乐的空间感十分出色。阿巴多所录的第七号后面紧接着的是贝多芬第八号交响曲，也是同一年同一乐团的录音，水平也高，值得聆听。

3. 伯恩斯坦1990年8月在坦格尔伍德（Tanglewood）音乐营指挥波士顿交响乐团演出实况录音（DGG），这张唱片前面录的是英国作曲家布里顿的四首《海的间奏曲》，后面录的是贝多芬的第七号。这张唱片的特殊性在于它是伯恩斯坦的最后录音，隔了两个月，他就过世了。还有就是这首伯恩斯坦指挥的交响曲与他以前的录音比较，慢得出奇，也比他人的录音慢很多，声音很饱满，充满了内省的成

分，值得一听。

4. 卡拉扬1960年代与1980年代的两次录音（DG）都十分好，其实以音乐性而言，卡拉扬1950年代指挥维也纳爱乐所录的第七号（EMI），不见得比后期的录音差，虽然那时还是单声道录音。

第八号交响曲的唱片，除了上面提过的阿巴多指挥维也纳爱乐的之外，尚有：

1. 瓦尔特1958年指挥哥伦比亚交响乐团的录音（Sony）。在年份上，瓦尔特这套唱片已可以称作是"历史录音"了，但以今天的标准来看，当时的录音能挑剔的并不很多，乐团的整体表现不疾不徐又温文典雅，可见指挥的识见超人，自信有成，流利畅达，毫无卖弄之迹，所展现的胸襟与气度皆非凡人所及，所以这张唱片还是最值得推荐。

2. 卡拉扬的几次录音也都不错，但这首曲子，我个人还是比较喜欢他1960年代录的那套全集中的，我总觉得这套录音是卡拉扬最诚实的演出，后来的几次都免不了有点沾沾自喜、扬扬自得的表演味道。

3. 有张托斯卡尼尼1939年指挥NBC交响乐团的录音（RCA）很值得一听，当然以录音而言，是很粗糙的，但托氏指挥这曲子，速度与别人完全不同，简直是在一路超车的状况下"搏命"演出，惊险万分。但听完了，也觉得很有味道，他虽然在一路赶，尤其第三乐章原本比较慢的部分，比

别人快了许多，但依然听得出他的指挥音乐性很丰富，好像并没有省略了任何部分，托斯卡尼尼绝对是一位特殊的指挥家。

下面来谈第九号交响曲《合唱》。

在写完第七与第八号交响曲后，贝多芬有十二年没再推出交响曲，一直到1824年的2月，他才完成这首，又过了三年，贝多芬就死了。所以这是贝多芬"晚期"唯一的一首交响曲，对贝多芬而言，这首曲子十分重要，在音乐史上，这也是完全不能忽略的作品。

第九号交响曲D小调，Op.125，之所以取名"合唱"，是在该曲的第四乐章放了一个很大规模的混声大合唱的缘故。贝多芬构思这个作品很久，有人说源自于他还在波恩的时代，就为席勒（Johann Christoph Friedrich von Schiller, 1759—1805）的诗写过笔记，但是否与这首曲子有关，却不是那么能确定，能确定的是1808年他为钢琴、合唱与管弦乐写《合唱幻想曲》时，已用到第四乐章合唱曲的旋律，证明在十六年前或者更早，已有这首交响曲的一些腹案了。

这首交响曲的高潮无疑在"合唱"，它采用席勒的诗《欢乐颂》（*Ode an die Freude*）为歌词。为了容纳又凸显席勒的《欢乐颂》，贝多芬不惜改变了整个交响乐的规模与体制，举例而言，一般交响曲四个乐章的安排是快—慢—快—快，而第九号交响曲的快慢顺序则采快—快—慢—快的方式，

第四乐章"合唱"之前的三个乐章,好像全用来做那个"合唱"的序曲似的,尤其是慢板的第三乐章,柔和优美又充满了各式意涵,让人在宁静与温馨的气氛中期待一个新的惊喜。

其次是这首交响曲的长度,整个曲子演出需时七十多分钟,几乎是古典交响曲三四倍之长。再加上组织庞大,演出这个曲目需一个最大编制的交响乐团,加上男高音、男低音(有时以男中音取代)、女高音、女低音及一个全声部的合唱团,如此庞大的规模,不仅历史上从未见到,就是到今天,也非常少有,所以这首交响曲在初演的时候,场面只能以"石破天惊"一词来形容。当然,这都是从表面看出的景象,在意义上看,则有更多的发现。

在写《英雄交响曲》之前,贝多芬确实被法国大革命的新思潮所鼓舞,革命已过了十多年,虽然乱象处处,但他当时以为,新的英雄即将诞生,新的英雄将带领人们扫荡一切,重拾理想,奋勇向前。但当《英雄交响曲》写完,他却对心目中"英雄"的憧憬完全破碎了,原来这个拿破仑是个不折不扣的骗子,对贝多芬而言,欧洲(其实等于世界)又落入低暗又哀伤的深渊,他心中的沉沦感可以想象。

从贝多芬创作的中期到他创作的晚期,那种阴暗一直在他心中挥之不去,当然阴暗不见得是时局的缘故,贝多芬的身体状况,尤其是日益严重的耳疾不断打击着他,再加上他是孤独的艺术家,没有任何可以交心倾谈的朋友,虽则他时

而故作轻松，也写了些让人愉悦的曲子，不过整体而言，他人生衬底的色彩是深沉又不光亮的，这点可以断言。

但可贵的是贝多芬无论是在多么困绝的环境之中，也从来没放弃过希望，他浪漫的热情，也好像从没消失过，这一点尤其从他交响曲的创作中看得出来。他浪漫的理想是什么？钢琴家兼指挥家巴伦博伊姆（Daniel Barenboim, 1942—）认为可以用《欢乐颂》中的一句诗来代表："世人都将成为兄弟（Alle Menschen werden Brüder）。"这句诗多么像中国圣贤的话"四海之内皆兄弟也"，简洁有力又涵意无穷，当世界的人都像兄弟一样，代表世界没有对立，而人心也没有了畛域，每个人都是开放的，那才是个真正平等而自由的世界。总之，贝多芬想用他的音乐引导人们通过层层阴暗与绝望、冲突与斗争，最后获得内心彻底的解放与自由，那时真正的欢乐就会铺天盖地地到来。我每次听第四乐章，合唱团唱出以下的句子，心中就有无限的感动，歌词是：

算得上非常幸运，	Wem der große Wurf gelungen,
有个朋友可以与我心连心，	Eines Freundes Freund zu sein;
有一个温柔的妻子，	Wer ein holdes Weib errungen,
可以欢乐同聚！	Mische seinen Jubel ein!
真的，只要世上还有	Ja, wer auch nur eine Seele
一个可以称知己的，便也无憾，	Sein nennt auf dem Erdenrund!

假如他一无所有，不如离开　　Und wer's nie gekonnt, der stehle
　这个圈子，
让他偷偷去哭泣。　　　　　　Weinend sich aus diesem Bund！

贝多芬一生没有什么所谓知心的朋友，更没有与他共享苦乐的妻子，诗里"离开这个圈子，让他偷偷去哭泣"，所指的原来是他自己。罗曼·罗兰说过贝多芬之所以伟大，在于"贝多芬自己并没有享受过欢乐，但他把伟大的欢乐带给所有的人们"。所以从道德上言，《欢乐颂》的出发点出奇地高，因为其中的"克己"。

由于这首《欢乐颂》有《礼记·礼运大同篇》高远的理想，再加上贝多芬音乐的高昂斗志，这首交响曲自演出后，就深深地影响到欧洲乐坛，风靡历久不衰，成为人类高贵心灵的合唱。二十世纪末冷战结束后，东、西两德尚未统一，两德共组团队参加奥运，代表两德的"国歌"，用的即是《欢乐颂》。后来欧盟成立，也毫无异议地通过以《欢乐颂》的合唱主题作为欧盟的代表音乐的决议。还有每年五月在布拉格举行的"布拉格之春"音乐节，这首音乐必定是闭幕典礼演奏的曲目，可见这首交响曲的影响之大。

不过也有不同的声音，有些人认为这首音乐不能代表贝多芬的全部，获得诺贝尔奖的日本文学家大江健三郎曾说，他喜欢贝多芬的作品，只是第九号交响曲例外，可见世上也

有人不是很喜欢这首曲子的,但这无损它的价值。

提起这首交响曲的唱片,真是名片如云,所有称为大师的指挥家,几乎都有过录音,我只选几个比较特殊的谈谈。

1. 福特万格勒(Wilhelm Fürtwängler, 1886—1954)1951年在拜罗伊特音乐节指挥拜罗伊特合唱团及交响乐团(Chor und Orchester der Festspile Bayrueth)演出的录音(EMI),独唱者有舒瓦兹科芙(Elisabcth Schwarzkopf)、洪恩(Elisabcth Hongen)、霍普夫(Hans Hopf)与艾德曼(Otto Edelmann)。这是张单声道唱片,经过转制,不免偶有杂音,但整体表现,凝肃中充满高华的气象,这首交响乐主题所强调的欢乐,不是轻浮的逸乐,而是透过宗教的洗礼、道德的净化与艺术的美化所达到的升华境界,所以这首乐曲,有相当的宗教气息,也有高超的道德与美学意涵,却绝不说教。福特万格勒的这张唱片,由于没有在录音上花太多工夫,却反而显得单纯又神圣,不愧为经典。但这张唱片要多听几次,才能进入他音乐的核心,体会音乐后面的生命力道,绝不可浅尝即止式地随便一听了事。

2. 伯恩斯坦一生录过几次第九号交响曲,最早的录音是在他年轻时代指挥纽约爱乐的演奏,当时他的表现很一般,但1979年他指挥维也纳爱乐现场录音的那套贝多芬交响曲全集(DG),就表现得出乎意外地好了。尤其是第九号,全曲该沉稳处沉稳,该高昂处高昂,整体而言,进行得如行

云流水般的流畅,却又气势堂堂,此时的伯恩斯坦智慧已高而热情不减,是最成熟的时候。伯恩斯坦在1989年年底为庆祝两德统一,曾指挥五个国际有名乐团及三大合唱团在柏林围墙旁现场演出第九号交响曲,独唱家包括安德森(June Anderson)、沃克(Sara-h Walker)、科尼格(Klaus König)与卢特令(Jan-Hendrik Rootering)等人,规模及阵容可谓空前。特殊的是临时把合唱中的德文"快乐"(Freude)改唱成"自由"(Freiheit),变成《自由颂》了,也是创了历史的新页。唱片(DG)出版的时候,公司大作广告,在一种特制的盒子中附赠了一片柏林围墙的残石,引起轰动。这张唱片由于现场过大,无法避免有录音失准的部分,第一乐章也有点指挥不动而太慢的感觉,但进行一半之后渐入佳境,庄严肃穆的气氛中带着极欢愉的情绪,合唱如波涛,一阵一阵拍击上岸,代表人类自由的理想,虽经阻挠,永不止息。伯恩斯坦在演出前为他修改唱词解释说道:"就是贝多芬在世,也会同意'我们'这么做的吧。"

3. 托斯卡尼尼在1952年指挥NBC交响乐团演出的版本(原RCA后转Sony)。这张唱片十分精彩,合唱部分另有指挥,由罗伯特·肖(Robert Shaw, 1916—1999)担纲。不论气势、速度与密度,都有特殊可观之处。提起合唱另设指挥,大约是因为当时托斯卡尼尼年事过高,已无法指挥得动一个交响乐团与合唱团做大规模演出,合唱团必须另有指挥,但

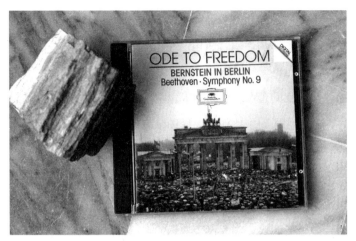

改成《自由颂》的贝多芬第九交响曲

两个人指挥很难配合得恰到好处,所以这种做法在音乐会上很少见到。克伦佩勒当年指挥爱乐交响乐团演出贝多芬全集,在演出第九号交响曲时,合唱也聘请另一指挥莱特纳(Ferdinand Leitner, 1912—1996)来领导。克伦佩勒曾患脑疾,晚年指挥乐团演出都坐在椅上,指挥动作也不大,为使在后排的合唱团跟得上节拍,只得效托斯卡尼尼故智,不过这两张唱片都录得不错,也算是贝多芬第九交响曲的有名录音。

4. 卡拉扬的版本。卡拉扬为第九号交响曲所录的音,市面随便可以买到三、四种,分别是他早年在爱乐交响乐团(英国)、维也纳爱乐与柏林爱乐的不同录音。整体上说,卡拉扬在大师福特万格勒与托斯卡尼尼之后,他有意集合两

人在贝多芬交响曲上的特殊成就,也有意想表现自己独特的一面,由于他指挥的时间长,尤其主持柏林爱乐的时间极长(从1954—1989年,前后达三十五年),再加上他也有相当的才华,他的企图很容易达成。他的机会比前面几位大师更好,就是他遇到了比他们要好的录音时代,所以他后期所录的唱片,层次、节奏与声部都清晰分明,比起前贤要"好听"许多。但"音乐性"与"音效"有时息息相关,有时却不见得是一回事,所以卡拉扬也有所失,那就是当他太强调一部分音效之后,另一部分比较自然的音乐性就相对消失了,这是为什么有些乐评家认为卡拉扬的几次第九号虽然都录得漂亮,却终不如福特万格勒或托斯卡尼尼的"动人"的缘故。但我认为卡拉扬的录音有其无法取代的长处,他明亮果决,畅快淋漓,这些长处也不能一笔抹杀。他的版本仍是欣赏贝多芬交响曲不能少的选择。

贝多芬的弦乐四重奏

弦乐四重奏的音乐形式,大概建立于十八世纪初年,地点是盛产弦乐器的意大利,开创者可能是亚历山德罗·斯卡拉蒂(Alessandro Scarlatti, 1660—1725, 作曲家 Domenico Scarlatti 的父亲)与塔尔蒂尼(Giuseppe Tartini, 1692—1770)等人。到十八世纪末,这种音乐形式传到维也纳,海顿与莫扎特都有不少这类的作品。到贝多芬的时代,弦乐四重奏益显重要,成了音乐家较常用来言志的音乐形式,成了表达作曲家思想的工具。

贝多芬一生有十六首弦乐四重奏,现在依编号罗列如下:

Op.18, No.1 in F major

No.2 in G major

No.3 in D major

No.4 in C major

No.5 in A major

No.6 in B flat major

（编号 Op.18 一共有六首，写作时间在 1798—1800 年之间。）

Op. 59, No.1 in F major "Rasumovsky"

No.2 in E minor "Rasumovsky"

No.3 in C major "Rasumovsky"

（编号 Op.59 共有三首，是献给俄国驻维也纳大使、热心弦乐四重奏的拉苏莫夫斯基伯爵，故名"拉苏莫夫斯基四重奏"，作于 1806 年。）

Op. 74 in E flat major "Harp"（1809）

Op. 95 in F minor（1810）

Op. 127 in E flat major（1822—1825）

Op. 130 in B flat major（1825—1826）

Op. 131 in C sharp minor（1825—1826）

Op. 132 in A minor（1825）

Op. 135 in F major（1826）

贝多芬十六首弦乐四重奏跟他的九首交响曲一样，从

写作年份上看，也可以分成三个时期。Op.18 的六首曲子无疑是贝多芬最早的弦乐四重奏作品，Op.59 的三首，加上 Op.74、Op.95 这两首，共五首，算他中期的作品，从 Op.127 算起到最后的 Op.135 共五首，是他最晚期的创作了。贝多芬的作品编号到 135 号为止，所以这首编号 Op.135 的《F 大调弦乐四重奏》，算是贝多芬的"绝笔之作"，这首四重奏写完的次年，他就死了。

其实最后的五首四重奏非常特殊，当贝多芬在 1810 年写完编号 Op.95 的《F 小调四重奏》之后，就很长一段时间没写这种曲子了，一直过了整整十二年，才又重新开始写。最后五首四重奏的第一首 Op.127，写作得不是很顺利，前后折腾了四年才定稿，再后面的四首，则纠葛、牵缠得厉害。从开始写的年份来算，Op.130、Op.131 两首比 Op.132 要早，但定稿又比 Op.132 要晚，并且这最后的五首四重奏，贝多芬完全不想遵守四重奏的基本格式来写作。四重奏从海顿之后就确定了基本格式，就是分四个乐章，贝多芬在早期、中期的四重奏也都遵守不逾，但他在后期的四重奏就不太理这一套了，像 Op.130 他写了六个乐章，而 Op.131 更多到七个乐章。编号 Op.130 的《降 B 大调四重奏》，原本有六个乐章，最后一乐章因为过长，贝多芬自己都觉得不适合放在此处，决定将它独立成篇，取名"降 B 大调大赋格"（Grosse Fuge in B flat major），这首曲子有自己的作品编号 Op.133，留下

的空缺，贝多芬在1826年10月又为它补了个终曲，所以这首Op.130还是保持了六个乐章。这个补写的终曲，还完成在Op.135的后面，以乐章而论，这才真正是贝多芬的"绝笔之作"。但后世的演奏家觉得那首"大赋格"原是为Op.130而写，整体精神气势还是它的一部分，往往还是将它放在Op.130的第六乐章来演出，将这首大赋格奏完，才演奏贝多芬所补的终曲乐章，便使得这首四重奏有七个乐章之长了。

整体而言，贝多芬的弦乐四重奏，前期明亮，中期庄严，晚期艰深复杂。Op.18的六首，无论单曲式结构还是所有技法的应用，几乎都从海顿、莫扎特而来。有趣的是六首一组，是从巴赫以来的"组曲"（有时称Partitas有时称Suites）的习惯而来，我们看巴赫的无伴奏大提琴组曲、小提琴组曲或为古钢琴所作的组曲都是各组六首，海顿一生写了八十几首弦乐四重奏，大部分的作品也采六首一组，1785年，莫扎特呈献给海顿的一组弦乐四重奏，也同样是六首。贝多芬的Op.18也同样六首一组，在形式上已表明了遵守从海顿甚至巴赫以来的传统。但如果纯从传统来看贝多芬的这组作品则可能误判，因为在这六首四重奏中，他处处显示了独特的智能，以求与以往的"不一样"，比起前辈的作品，确实进步不少。然而从贝多芬的所有艺术来看，这初期的作品还不算他最成熟之作，模仿前期大师的影子还是有的，整体而言，清亮和谐的成分多些，复杂性超过了海顿、莫扎

特,沉淀累积、挣扎冲突这些在后期作品中所常见的素材则不多见,使得这组作品的亮度很够,而"厚度"则显得略为不足。

中期的五首四重奏的前三首《拉苏莫夫斯基四重奏》,写在他写第四号交响曲的同年。贝多芬在此之前,已写了令世人震惊的第三号交响曲《英雄》,他个人的风格已算建立。在第三号交响曲中,他大胆又自信地把一些原本不在音乐中的元素加入音乐,譬如在当时只有文学里才有的一种"英雄"观念,他的"英雄"不再是神而是人,而这个"人的英雄"又是作者自己人格理想的化身,所以是个人主义式的。贝多芬让他的《英雄交响曲》以及后来的音乐充满了"人"或"个人"的色彩,这是以往音乐所不曾有过的。

由于三首《拉苏莫夫斯基四重奏》是应俄国驻维也纳大使所邀而写作的,贝多芬在这三首曲子之间加入了不少俄罗斯音乐的元素,使得这几首作品具有贝多芬音乐少有的异国情调。

这三首四重奏最有名的是F大调的那首,有人把这首四重奏当成他弦乐四重奏中的"英雄交响曲"看,这主要是因为这首四重奏与第三号交响曲一样(甚至更像第五号交响曲),在第一乐章一开始,就让充满自信的大提琴为主角奏出有进行曲意味的主题,由弱转强,旋律则是先由大提琴的C提升到小提琴的高度F,接着由一个完美的奏鸣曲接续,

由降 E 小调再升为 F 大调，元气淋漓又色彩缤纷，是以往四重奏难以达到的高度。

紧接在后面的诙谐曲（scherzo，贝多芬在曲谱写作"scherzando"），是贝多芬在四重奏写作上的首创，这个原本有开玩笑性质的乐段放在音乐中，是要平衡音乐的严肃性。但贝多芬在钢琴三重奏或弦乐四重奏中使用诙谐曲，不是拿来作诙谐之用，他试图在可允许的范围内把音乐做尽可能的变化，假如一些人觉得这做法太离经叛道了，可解释说，这便是使用诙谐曲的原意呀。在这首四重奏中的诙谐曲，他使大提琴在一个降 B 大调的旋律中打转，久久也没有冲出重围的意思，当然这有一种开玩笑的性质，不过贝多芬想利用这被允许的开玩笑的机会，把一些既存的规格打破打散，好让一些新的东西以后能够建立起来。第三乐章慢板，贝多芬特别标明了"悲哀的"（mesto）字样，以旋律而言，确是十分简单，但乐思绵密、哀而不伤，显示了贝多芬超拔的人生态度。尤其与后一快板乐章衔接（通常两乐章连续演出，中不停顿），两相对照之下，这个慢板乐章把事物与事物之间的距离拉远了，而到快板乐章则又拉近，音乐兴奋地把人提升到另一个从未达到的高度，便立刻戛然而止，这是贝多芬最擅长的终止方式，把尾声从形式上的结尾扩张成壮观的高潮，第九号交响曲《合唱》最后一个乐章也是用这个方式结束的。

其他两首《拉苏莫夫斯基四重奏》也各有优点，处处显示超凡的气度，华丽又谨严，贝多芬写这三首四重奏，虽然是应邀所作，却没有任何潦草应付的痕迹，无论在形式还是内容上，都有大幅度创新的成分，达到了弦乐四重奏这种乐曲形式从未达到过的高度。

同一时期的 Op.74 与 Op.95 也是这样，这段时期是贝多芬最有创作力的时期，从第三号到第八号交响曲，还有大多数的钢琴奏鸣曲、小提琴奏鸣曲以及第三号以后的钢琴协奏曲与唯一的小提琴协奏曲都写在这段时期，这些作品都是盈乎耳、入乎心的大制作，贝多芬即使没有创作以后的作品，他在乐坛也注定是不朽的了。

贝多芬中期之前的弦乐四重奏谈到此处，至于唱片，放在谈他的晚期作品时一并介绍。

非得如此吗？（Muβ es sein?）
——晚期的弦乐四重奏

中期的弦乐四重奏不朽是确定了，但能不能算是"伟大"，则还须推敲。贝多芬在写完四重奏 Op.95 之后，竟然有十二年不再写四重奏了，不只如此，他在 1812 年写了比较简短的第八号交响曲之后也"停笔"了十二年，直到 1824 年才完成他最后的一首交响曲《合唱》。要知道贝多芬在世上只活了五十七岁，这十二三年对于他的创作是何其重要，他为什么停顿呢？而他后来为什么又再"开始"写作？所写成的东西与以前比较有什么不同？这层层疑窦形成了对贝多芬"晚期风格"的讨论（On Late Style）。最有名的论者是德国音乐哲学家阿多诺（Theodor W. Adorno, 1903—1969）与当代学者萨义德（Edward W. Said, 1935—2003），他们都有专书讨论此事。

贝多芬的"晚期"起始于哪一年，并不是很好确定，但我们从他比较接近死年（1827 年）创作的作品来看，譬如第

九号交响曲、《庄严弥撒曲》（Missa Solemnis）、最后五首钢琴奏鸣曲、十七首钢琴小品以及 Op.127 之后的最后五首弦乐四重奏，这些作品不见得有统一的"风格"，但确定的是这些作品与以往的作品比较，形成了一种绝殊的风景，令人不得不用奇怪的眼光看待。

提起贝多芬晚年作品中所呈现的这种与以前的作品相较而完全不同的风格，阿多诺这样说：

> 重要艺术家晚期作品的成熟不同于果实之熟。这些作品通常并不圆美，而是沟纹处处，甚至充满裂隙。它们大多缺乏甘芳，令那些只知选样尝味的人涩口、扎嘴而走。它们缺乏古典主义美学家习惯要求于艺术作品的圆谐（Harmonie），显示的历史痕迹多于成长痕迹。流行之见说，它们是一个主体性或一个"人格"不顾一切露扬自己，为表现之故而打破形式之周到，舍周到圆谐而取痛苦忧伤之不谐，追随那获得解放的精神给它专断命令，而鄙弃感官魅力。晚期作品因此被放逐到艺术的边缘，沦于被视为比较接近文献记录。事实上，关于最末期贝多芬的讨论极少不提生平和命运，仿佛面对人死亡的尊严，艺术理论自弃权利，在现实面前退位。

从阿多诺的叙述来解读，贝多芬晚年的这幕特殊风景其

实并不"好看",它既不圆熟,也不和谐,很多地方甚至十分苦涩,有时还有"暴力"的倾向,尤以晚期的四重奏与钢琴奏鸣曲为最,这些作品由于压力过大,形成某些突兀与不和谐,往往令人不忍卒听。究竟何以致之?一个原因是贝多芬的身体状况极差,耳已全聋,几乎无法与人沟通,对声音的概念与以往相较,有大幅度的差异。托斯卡尼尼在处理贝多芬第六号以后的交响曲时,往往把标记为极强的改为中强演出,就是这个原因。另一个原因则更为惊悚,贝多芬自知将死,便调整了他对别人与对自己的看法,他也不想用以往的定律法则来处理身旁的一切事物,宁愿把所有的东西撕裂撕碎,包括艺术,由于晚期作品有这么一种自毁的倾向,所以阿多诺说贝多芬的晚期之作是灾难。

当然这个说法是有所本的,早于阿多诺的托马斯·曼在他的小说《浮士德博士》(Thomas Mann, 1875–1955: *Doktor Faustus*)中曾借小说主人阿德里安·莱维屈恩(Adrian Leverkühn)的口发表意见说:

> 贝多芬的艺术超越了自己,从传统境界上升而出,当着人类惊诧的眼神面前,升入完全、彻底、无非自我的境遇,孤绝于绝对之中,并且由于他丧失听觉而脱离感官;精神国度里孤独的王,他发出一种凛冽的气息,令最愿意聆听他的当代人也心生惊惧,他们见了鬼似的

瞠目而视这些沟通,这些沟通,他们只偶尔了解,而且都是例外。(以上两段引文均为彭淮栋先生所译)

也就是说贝多芬在晚期的作品中(尤其是他的四重奏)透露出他生命方向的大改变,以前朝向光明,现在面对黑暗;从以前作品中到处充满的自信,转向后来到处见到的怀疑。整体说来,此时的贝多芬从憧憬、明亮而深雄的生命基调,转入失序、错乱甚至于沉沦不可自拔的境遇。当然唯一的例外是第九号交响曲《合唱》,在《合唱》里面,贝多芬仍保持着对人生最高的理想与热情,但在别的曲子中,那种高岸的理想与热情却有的消退有的变质了,换来的是面对残酷现实之下的自处之道。假如把音乐当成一种沟通,这时的沟通是蒙昧不清的,方式又充满了暴躁的激情,所以托马斯·曼说听众"见了鬼似的瞠目而视这些沟通",而几乎总是摸不清门道。钢琴家兼指挥家巴伦博伊姆曾说,贝多芬的交响曲是对大众演说,而钢琴曲与四重奏则是比较隐秘性质的私语,两种方式都是发自内心的,但后者相对没经过层层克制或修饰,所呈现的内心可能更为直接而真实些。

但因为有这些,贝多芬除了不朽之外,才有可能伟大。所有伟大的艺术都是立体的而非平面的,光明之所以是光明是因为有黑暗,假如没有黑暗或黑暗的"暗度"不够强烈,光明的价值便无从呈现或者呈现不足。这是为什么"浪子回

头"的故事总比天生善人的故事来得动人,因怀疑而坚信才更有信仰的力量,不过贝多芬是反其道而行之,在贝多芬的晚年,怀疑的成分永远比坚信的要多。

我们从他最后一首弦乐四重奏来看。这首四重奏的编号是 Op. 135,是贝多芬所有作品的最后编号,这首曲子应该是他最后的一首作品。已如前说,这是从整首曲子来看,贝多芬最后的"绝笔之作"其实不是这首,而是为编号 Op.130 的四重奏所"补"的第六乐章。这首 Op.135 与其他几首晚期的四重奏的不同,在于它没有任意的扩张篇幅,只四个乐章,每个乐章也不太长。他晚期的四重奏大多十分绵长,乐章之间的比例也不很平衡,譬如编号 Op.132 的那首《A 小调四重奏》共五个乐章,第四乐章"进行曲式,极活泼的"(Alla marcia, assai vivace) 演奏起来只要两分钟,而第三乐章"甚缓板"(Molto adagio) 则要十五分钟以上,长短相差得厉害,而这首四重奏则均衡许多。从表面上看,这应是一首比较"平和"之作了,但表面不足以判断内心,这时的贝多芬的内心其实冲突得厉害,最有名的是他在这首乐曲最后一乐章的原稿上,写了两个令人匪夷所思的注记,便是"非得如此吗?"(Muβ es sein?) 与"非得如此!"(Es muβ sein!)

当然这两句话的解释幅度很大,注记在乐谱上,应该与音乐的内容有关,然而贝多芬的音乐与他的人生密不可分,所以这也是人生的问题。有什么事是"非得如此"的,却又

令人怀疑不断？在音乐而言，是指音乐必须与人生接轨吗？巴赫以降的古典大师就并不如此，而我要另创新局吗？贝多芬自《英雄》与《命运》后，已算是开创了新局了，但应否如此或者新局是否成功，他自己并不能判定。当时的贝多芬在音乐上的改革，在乐坛已形成重要话题，赞成反对的人都有，但他知道议论汹汹，其实都是假象，无助于厘清真实，所以他怀疑。如果所困扰的是人生的问题，那更复杂许多，他在写《英雄》的时候，就相信人类高贵的理想终必实现，在写《命运》的时候，他相信人类意志与命运的对抗，获胜的必然是有意志力的一方，然而现在他却不见得全做此想了。看看命运在他身上肆虐成什么样子，他是一个全聋的聋子，对一个音乐家而言，这是怎么一种遭遇呢？他听不到眼前的声音，音乐藏在记忆与更深的灵魂深处，再加上他到老年孑然一身无依无靠，命运冷冷在前，他一点也无力与之对抗，有人说贝多芬有一种"不屈的灵魂"，但当人的生命也被剥夺了后，他不屈的灵魂将依附何处？

这些问题不见得是贝多芬当时所想的，但确实很重要，也不能说这些必然不是他当时所想的。世人固然不了解他，他其实对自己并不笃定，总之这时的贝多芬复杂得很，他不想讨人喜欢，宁愿让自己的艺术变得晦涩难解，像一个雕塑家，他好不容易雕刻了一个人人称羡的伟大雕像，却又不顾一切地用凿刀把它毁了，他任他的生命与艺术都变得残缺不

全,他故意如此,一点也没有顾惜的样子。但就是因为有这些残缺,才使他艺术上的伟大有了可能。

这话题永远说不完,就此打住。对我个人而言,贝多芬的弦乐四重奏的重要性永远超过他的交响曲,原因很简单,弦乐四重奏透露了更多贝多芬心里的话,有时候连话也不是,而是一种情境。他晚期弦乐四重奏里所显示的彷徨、犹疑与无枝可栖,也往往是我生命中常碰到的情调素材。贝多芬的交响曲给人的是鼓舞,而弦乐四重奏给人的常常是安慰,一种伤心人皆如此的安慰。

贝多芬之墓,
维也纳

下面谈一谈有关贝多芬弦乐四重奏的唱片。

四重奏看起来编制小，表演起来比交响曲简单许多，其实不见得。弦乐四重奏分第一小提琴、第二小提琴、中提琴与大提琴四部，与交响乐团的弦乐部的组织完全一样，所以弦乐四重奏只要把乐手按比例增加了，就可以成为交响乐的弦乐部了，莫扎特之前的交响乐，其实是以弦乐部为基础，加上几个管乐器与打击乐器所组成的。贝多芬的弦乐四重奏就也被改成弦乐交响曲来演奏过，最有名的是那首原放在 Op.130 的第六乐章的《降 B 大调大赋格》（后来独立成篇后改为 Op.133），福特万格勒与克伦佩勒都有弦乐交响曲式的演出录音，气势规模完全不逊交响曲呢。

由于人少，演出时步步吃紧，四重奏的乐手个个要有独到的看家本领，绝不可随便蒙混过关的，所以四重奏的乐手往往是那类乐器里的高手。贝多芬的弦乐四重奏，长久以来被视为四重奏的试金石，以致历来名"团"辈出，所录的唱片，也有极高的数量，我这儿不采各首的演出来做评解，而综合地采用贝多芬弦乐四重奏全集的演出来讨论，主要是节省篇幅的缘故。

1. 阿马迪斯弦乐四重奏团（Amadeus String Quartet）演出的版本（DG）。这个弦乐四重奏团由小提琴家布莱宁（Norbert Brainin）、尼赛尔（Siegmund Nissel），中提琴家席德洛夫（Peter Schidlof）与大提琴家洛维特（Martin Lovett）（前三人为犹太裔，大提琴家为英国人）在 1948 年于伦敦组成，1987 年中

提琴家席德洛夫过世后，团体便自然解散。他们所录的贝多芬弦乐四重奏全集，历经多年的考验，仍在唱片界占有崇高地位。原因第一是他们是唱片工业开始发达的时候少有的四重奏团体，他们对贝多芬弦乐四重奏的演奏诠释早已深入人心，后人很难改变；第二是他们的演奏也确实中正平和，没有太多的硝烟味（也许他们的唱片都是从早期的黑胶唱片翻录），当然也因为录音较早，他们的唱片也缺少一些亮度，对于某些讲究紧张力道的欣赏者而言，有点不过瘾的感觉。但他们的演奏诚实又忠于原作，中期的五首四重奏，时见光彩，大体上言，是欣赏贝多芬弦乐四重奏不可缺少的版本。

阿马迪斯弦乐四重奏团演奏的贝多芬弦乐四重奏

2. 意大利弦乐四重奏团（Quartetto Italiano）的演出版本（Philips，后改为 Decca）。这个由小提琴家波尔西亚诺（Paolo Borciano）、佩格蕾菲（Elisa Pegreffi），中提琴家弗赞蒂（Lionello Forzanti）与大提琴家罗西（Franco Rossi），在 1945 年所"原创"的弦乐四重奏团体一直活跃于欧洲，后来中提琴家弗赞蒂早逝，由其他音乐家顶替，参与最久的是法鲁利（Piero Farulli），直到 1977 年解散前，义换成阿西奥罗拉（Dino Asciolla）。这个四重奏乐团虽然成立于浪漫气息很浓的意大利，但演奏四重奏作品无论古典的莫扎特或浪漫派的勃拉姆斯，都极守"分际"，使得原音重现，不会任意发挥，被认为是对贝多芬作品最忠实的诠释。他们所录的贝多芬四重奏，不论前期、中期与晚期的作品都在乐坛的评价甚高，尤其是在 1970 年代所录的全集，佳誉不衰。

这个乐团与几乎同时活跃的阿马迪斯弦乐四重奏团相比，以贝多芬的全集为例，阿马迪斯乐团的录音显然没有意大利乐团的好，虽然同样训练有素，演出都极为典雅，但以亮度而言，意大利乐团的比阿马迪斯乐团的较为胜出，可能这是因为意大利的日照永远比英国与维也纳要多的缘故吧。

3. 阿班·贝尔格四重奏团（Alban Berg Quartett）的演奏版本（EMI）。这个乐团成立的时间比上面两个乐团晚得多，是在 1971 年由四位维也纳音乐学院的年轻教授组成的，他们分别是小提琴家皮奇勒（Günter Pichler）、梅策尔（Klaus

阿班·贝尔格四重奏乐团演奏的贝多芬弦乐四重奏全集

Maetzl），中提琴家白尔雷（Hatto Beyerle）与大提琴家厄尔本（Valentin Erben）。三十多年来，第二小提琴与中提琴都换过人，而第一小提琴手与大提琴手一直到2008年解散都由同一个人担任。这个乐团成立之初，以演奏二十世纪维也纳乐派的作曲家勋伯格（Arnold Schönberg, 1874—1951）、贝尔格（Alban Berg, 1885—1935）、韦伯恩（Anton Webern, 1883—1945）的曲目为标榜，所以取名"阿班·贝尔格四重奏团"，但后来也演出其他的曲子，尤以贝多芬的四重奏蜚声国际，几乎每次演奏会，都会演奏贝多芬的作品。这个EMI的全集版是经过不短时间录制的，所以录音的质量不是很稳定，

第二小提琴手已换成舒尔茨（Gerhard Schulz）来担纲，中提琴先是白尔雷，后来换上卡库斯卡（Thomas Kakuska），但整体而言，是一个很好的演出全集。中期的《拉苏莫夫斯基四重奏》表现得光彩夺目、淋漓尽致，是他们演出的强项，晚期的五首四重奏则精准持重又特有气魄，是十分有分量的演出。

4. 其他以演奏贝多芬四重奏有名的乐团实在太多，罗马尼亚的维格四重奏（Quatuor Végh）演出的版本（Valois）与英国林赛四重奏（The Lindsays string quartet）的版本（ASV）也极有分量，只是这两个版本的唱片商不是很大，产品市面不容易找到，只好放在这儿以备参考。

辑二

神圣与世俗

　　因此巴赫的音乐不见得一定要乞怜于灵感,他的方法是凭借着一段乐思,然后加以推演铺叙发展而成一个大场面的音乐,用的是比较接近数学演绎推算的方式。也可以游戏的方式来看他的作品,他的音乐有点像堆积木,积木越堆越高,有一端要倒了,就在这一端再加几块来维持平衡,这样多次重叠上去,把积木堆成一个漂亮的城堡。

巴赫《平均律》乐谱手稿书名页

最惊人的奇迹
——巴赫的大、小提琴曲

瓦格纳曾说,巴赫的音乐是一切音乐中最惊人的奇迹。

说起巴赫(Johann Sebastian Bach, 1685—1750)与巴赫的音乐,可以谈的东西可多了,他一生屡遭波折,而音乐作品可谓是不计其数。这"不计其数"四字不只是形容词,而是很接近事实的说法,因为到今天为止,经过多少音乐史家的搜罗、爬梳、整理,对他作品的数量还是不能完全掌握确定,依据德国人施米德(Wolfgang Schmieder)1950 年所编的巴赫作品目录(Bach Werke-Verzeichnis, BWV)看,最后一号是 BWV1120,说明巴赫的作品已有一千一百二十首之多了。

可是这份目录不是巴赫作品的所有,因为遗失或未发现的作品其实还很多,而从目录编号也不能看出太多真实状况,因为有的曲目虽然只有一个编号,演奏起来却很长,

譬如他有名的《马太受难曲》的编号是BWV244，这曲子要灌三张CD唱片，全曲演出要三个小时以上，而他的十二平均律上下两册，共有四十八个"前奏与赋格"（Preludes & Fugues），一般把它当成一套两册的作品，却享有四十八个编号（BWV 846—893），如果我们以作品编号来预估曲子的数量与长短，就常常会弄乱了。

其次，施米德编号不是依据巴赫作品的创作时间来编，而是依据作品的性质而编的，他首先编的是巴赫的康塔塔与宗教上的清唱剧、受难曲、弥撒曲，最后才编他的器乐独奏曲或室内乐作品，这使得我们无法从编号的序号上看出巴赫作品创作的年代（譬如由贝多芬的作品编号，大致可看出作品创作的先后），对不是专家的音乐爱好者而言，这种编号没什么意义。

但确实有难处，巴赫作品的编号原不好做，第一是他散佚的作品太多，所存之作，甚至也不好分别先后，其次从他作品的风格看，似乎找不到太大时代的差异（贝多芬的作品前后差异很大），不过光是这个编号已说明巴赫作品的繁复多样又数量惊人（贝多芬作品的正式编号只有135号）。巴赫在世并不得意，同世的音乐家，他比不上泰勒曼有名，足迹也好像没出过德国，在德国也不是那么受重视（巴赫生前正式出版的乐谱还不到一打），不像亨德尔到了英国，受到英国上下的热烈欢迎，成了王室的贵宾。再加上巴赫前后两

次婚姻，夫人帮他生了二十个子女（后来保住了十个），可见家累极重，食指浩繁，巴赫的创作，绝大部分是为了养家活口的目的而作的，但从今天看来，他确实是一个少见的天才，在乱糟糟的环境中，竟然能创造出那样数量庞大又精彩绝伦的成品来。

巴赫最高的成就是把复调音乐（polyphony）的特性发挥出来，他把音乐从比较原始的状态拉拔出来，让音乐更为繁复多彩地为多人所用，成为文化艺术中极重要的一环，说他是音乐之父当然有些不适合，因为即使在欧洲，音乐也不起源于他，但不论他在音乐形式还是内容上的贡献，说他是西方音乐发展史上最不可或缺的人物，就不以为过了。

所谓复调音乐即多个声音，指几个同时发声的人声或器乐声部依对位性结合在一起的音乐，与单声部音乐与主调音乐（一个声部是旋律，其他声部是伴奏）不同。

复调音乐有三个形式，其一是对位曲，即按照严格的对位法来写作的一种音乐形式。其次是卡农（canon），是一种对位模仿的最严格形式，同一个声部的旋律，放在不同位置与原声部组成一种和谐音乐，轮唱曲（catch）就是例子，是最简单的卡农。最后一个是赋格（fugue），严格说来是一种比较麻烦的卡农曲，是一种用多个声部相互应答陪衬的方式来写作的一种复调音乐。有一个主旋律，随即有一个模仿的声部加入，形成了音乐的主题，此后各声部不断加入一些新

的插句（episode），把音乐弄得更热闹，这种作曲方式叫做赋格。

复调音乐并不是巴赫首创，但在巴赫之前，运用还不成熟，直到巴赫，才大量依据这种方式写音乐，巴赫除了让音乐表现声音之美之外，还让音乐充满了几何性与逻辑性，具有数学上线条与对称性的美感。

因此巴赫的音乐不见得一定要乞怜于灵感，他的方法是凭借着一段乐思，然后加以推演铺叙发展而成一个大场面的音乐，用的是比较接近数学演绎推算的方式。也可以游戏的方式来看他的作品，他的音乐有点像堆积木，积木越堆越高，有一端要倒了，就在这一端再加几块来维持平衡，这样多次重叠上去，把积木堆成一个漂亮的城堡。巴赫音乐缺少不了"组合"，原来他在玩平衡的游戏。因为多方面的组合，巴赫建的城堡绝对是立体的，不像主调音乐如同一张纸般，他的器乐曲尤其是键盘音乐（包括管风琴与大键琴作品）大多是这样。

因为不乞怜于灵感，所以他的作品几乎随时可写，可以写很多很多，这一点很像苏东坡，苏东坡说："吾文如万斛泉源，不择地皆可出。"不过苏东坡不是用数学的方式写文章，他凭借灵感的部分还是多了些。巴赫所创造的音乐，数量多到他自己也不见得记得住，他现存的两百多套康塔塔中有不少重复出现的段落与句子，除康塔塔外，有些声乐的旋

律也在器乐曲中出现,有的是有意,大部分是无意,我想是连他自己也忘了。听到这部分也不要太苛责,我们一生言谈,不是也常常在重复一些一再说过的话题吗,哪可能全是新的呢?

以上是指巴赫音乐的"音乐部分",宗教音乐因为要"宣教",有教义与故事在其中,不为上面理论所限制,至于"音乐部分",巴赫竭力追求纯粹,这可由他为乐器演奏的音乐看出来。巴赫的音乐,不像中期之后的贝多芬,更不像柏辽兹、李斯特或瓦格纳,在他们音乐之中容纳太多音乐之外的材料,包括大量哲学或文学,把音乐弄得过分载道,或者"微言大义"起来。所谓"纯粹音乐",我以为是同属神学家、音乐家与医师的施韦泽(Albert Schweitzer, 1875—1965)说得最好,他说:

> 纯粹音乐排除了所有诗意与描述性的元素,唯一意图是要创造美好和谐的声音以臻于绝对的完美。

巴赫也可说是一个诗人,但不是文字诗人而是音乐诗人,他的主要目标是借由音乐描绘图像,但他的"诗境"是靠音乐来展现,也必须靠音乐才能进入,与文字形成的当然不同。

现在我想谈谈几种巴赫的器乐曲,都是目前音乐"市场"

很热门的曲目。巴赫音乐好像颇受一般古典音乐者的喜好,不论是德、奥乐派,或喜欢法国、西班牙、东欧包括俄罗斯音乐的人,对巴赫至少都不拒绝排斥,有的还大表欢迎,表示自己的音乐是来自巴赫。有人以为是巴赫建立了西方古典乐的规模,这个说法值得肯定,但巴赫建立的规模并不森严,他只不过向人展示以音乐做游戏的多方可能罢了。

首先要谈的是他写的大提琴组曲。这"组"音乐被二十世纪后半叶的音乐界"吵"得很红,这当然跟辈出的大提琴家争相演奏有关,但要晓得这套被喻为大提琴曲中的"旧约圣经"的曲目(喻为"新约圣经"的是贝多芬为大提琴与钢琴所写的五首奏鸣曲),在二十世纪之前不但没人演奏,并且几乎没人知道有它存在,是西班牙大提琴家卡萨尔斯(Pablo Casals, 1876—1973)少年时在书肆无意间发现了它,后来用了十多年工夫研究整理,终于公开,一经发表就声惊四座,很快就流行起来,这首作品不但成了大提琴曲名曲,也成了所有大提琴家演奏的试金石。卡萨尔斯之后,一个没为这套组曲录过音的大提琴家,简直让人怀疑他是否是有地位的大提琴家。

卡萨尔斯发现的这整大套组曲,是由六个分开的组曲组合而成。在卡萨尔斯之前,并不能说这套组曲完全遗失,门德尔松就知道有这套曲子,之后也断断续续有大提琴家用过,但只把它当作大提琴的练习曲使用,并不视为演奏会重

要曲目。卡萨尔斯发现的稿本不是巴赫的手迹，而是巴赫第二任夫人所手抄，谱上一些零乱的注记，应该是后来演奏过的人所加，由于其中有第五弦的注记，推断巴赫当年写这曲子或为古大提琴或现代大提琴前身五弦大提琴所作。

说起这件事必须先谈一谈大提琴的发展历史。在巴赫之前，有一种名叫"膝琴"（Viola da gamba）的大型低音弦乐乐器，形状跟小提琴、中提琴很像，但不同的是有六根弦，通常用在独奏与伴奏上，到巴赫时代，已经有改良的现代四弦的大提琴了，而从膝琴改良到现代大提琴之间，又出现了一种五弦大提琴，可以视为现代四弦大提琴的最亲的近亲。

巴赫所写的这六组组曲，到底是为四弦或五弦所作，甚至为膝琴所作，现在并无定论，但巴赫时代，这三种款式的低音弦乐器都存在则是事实，他曾为 da gamba 写过三首由大键琴伴奏的奏鸣曲（Viola da gamba Sonatas, BWV1027—1029），第三号的《勃兰登堡协奏曲》规定须有三把大提琴，但一些强调古典的乐团，往往把其中的一把或两把改成膝琴来演出。

为什么要从膝琴改成现代大提琴呢，这是因为从巴赫之后音乐变得逐渐繁复，需要一种能发出大音量的低音乐器，膝琴因为是六弦，拉触其中一弦时很容易碰到左右他弦，所以演奏时不能太用力（这可从演出者持弓的方式看出，

Viola da gamba 木刻明信片,艾森纳赫巴赫故居

Viola da gamba 的持弓方式是手在弓的内侧,与大提琴手在外侧不同),改成四弦之后,弦与弦之间的空间增加了,在一弦上使力,比较不会触到他弦,使得"弓法"也自由多变化了些,音量也随即增加许多。

这牵涉到乐器史的问题,此处不详谈。卡萨尔斯整理的乐谱,是以现代四弦大提琴为对象,经他演出及推广之后,这套组曲成了古典音乐极受人注目的曲目。我们知道巴赫的大部分音乐创作,是以宗教上使用的为主,但他在科腾

(Köthen)时期（1717—1723）有一段宗教责任之外的"空档"，写了不少被称作"俗曲"的作品，六首为大提琴独奏的组曲，六首为小提琴独奏的组曲与奏鸣曲，以及《勃兰登堡协奏曲》，还有为键盘乐器（以大键琴为主要对象）的十二平均律第一册，都是当时之作。这些作品在当时都有点游戏的性质，连他自己也不是很在意，但到了二十世纪之后，却都成了大家仰慕的对象、古典乐上有奠基作用的作品了。

从这六套大提琴组曲其实都是有几个快慢不一的舞曲组成，就大致知道它游戏的性质。譬如第一组曲（G大调BWV1007）是由以下六个部分组成：

1 前奏曲（Prélude）
2 阿列曼达舞曲（Allemande）
3 库兰特舞曲（Courante）
4 萨拉邦德舞曲（Sarabande）
5 小步舞曲（Menuett）
6 吉格舞曲（Gigue）

这种组成方式在后面的五组中都遵行不逾，只有第五组曲的小步舞曲稍有更动，第一与第二组曲（D小调BWV1008）都是采用小步舞曲，第三（C大调BWV1009）、第四组曲（降E大调BWV1010）用的是布雷舞曲（Bourée），

第五(C小调BWV1011)、第六组曲(D大调BWV1012)用的是嘉禾舞曲(Gavotte),虽然如此,但也都是舞曲。这种由几个舞曲组成的乐曲形式,在巴赫之前与在巴赫的同时都很流行,并不是巴赫的首创,但巴赫让这种音乐上的充满欢愉景象、又有点不很正经的声音"大杂烩",成了古典音乐的经典。这点有些像中国的《诗经》,其中的"国风"岂不都是各地的民间小曲与歌谣吗?"国风"中的诗,有些通俗得厉害,却并不妨碍它成为中国历史上最重要的经典。

要听这套组曲,对我们二十世纪下半叶之后一直到现在的人而言,真是有耳福了,因为各家都有很好的录音。巴赫的这六组为大提琴所写的组曲,在技巧上并不是很困难,但因为是六组,每组又各有六首性质不同的舞曲,集合三十六首体制规模都不很相同的曲子,编制成一个整体,并要一口气地将之全部演出,老实说需要一定的功力与体力,这也不是所有人都能胜任的。要将看似散漫的全曲演奏得天衣无缝,形成一个整体,当然困难重重,极有名的例子是大提琴家罗斯特罗波维奇(Mstislav Rostropovich, 1927—2007)所演出的名曲无数,但直到晚年才敢录制巴赫的全套组曲(EMI),但成效仍不甚令人满意,由此可证。

为了感戴有功于这六组组曲从"蒙尘"而大白天下,卡萨尔斯的演出版本成为聆赏者不可或缺的唱片(EMI),虽

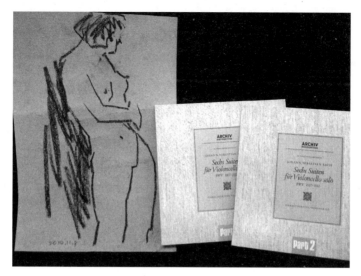

富尼埃演奏巴赫无伴奏大提琴组曲

然这是早期单声道录音,但卡萨尔斯演奏出的力度与幅度仍极有可观。其他值得推荐的很多,富尼埃(Pierre Fournier, 1906—1986)的(Archiv)与斯塔克(János Starker, 1924—)的(Mercury)两个版本是必定要提起的,大致而言,富尼埃的版本沉稳庄重,有一种融合了好几层贵族气息的高雅,而斯塔克的录音却有较多的个人风格,他触弦有特殊的力道,强弱对比大些,唱片空间感也较好,让人体会在游戏式的舞曲之中,也可以表现一种负气或倔强的个性似的,我个人很喜欢这张唱片,原因是它更有个性。

当然马友友的版本(Sony)也有动人之处,但可能太求

表现、太求突破,有几个部分反而显得含糊了,托特里耶(Paul Tortelier, 1914—1990)(EMI)、麦斯基(Mischa Maisky, 1948—)(DG)与默克(Truls Mørk, 1961—)的演奏版本(Virgin)也很有地位,可以参酌。另外大提琴家帕戈门齐科夫(Boris Pergamenschikow)演出的版本(Hänssler)很特殊,无论轻重快慢以及触弦的方式都与我们听惯的不同,显得特殊,听这唱片,可以明白巴赫音乐的"多变性"。

既谈起大提琴组曲,就不得不谈一下巴赫为小提琴独奏所写的六首奏鸣曲与组曲(Sonaten und Partiten für Violine Solo, BWV 1001—BWV 1006)了,这组作品十分有名。巴赫的小提琴曲并不少,还另有六首为小提琴与大键琴所写的奏鸣曲,也有两首小提琴协奏曲与一首双小提琴协奏曲,在古典乐迷中,应该都是很熟的曲目,不过我们略过这些曲子,只谈这一套组曲。这六首组成一套的大规模曲子,组织的方式与大提琴曲不很相同,就是一、三、五用的是奏鸣曲,而二、四、六用的是组曲,三首奏鸣曲都各分四段,也就是一般奏鸣曲的形式,但三首组曲的变化便多些了,如B小调第一号组曲(BWV1002),全组分成八个部分,共享了四个舞曲,并加上该舞曲的"二段体"(Double),有的"二段体"是变奏,有的是断奏,有的是复音,把小提琴的各式技巧淋漓尽致地表现出来。这套曲子同样完成在科腾,它在音乐史上也有极崇高的地位,也有小提琴乐曲的"旧约"之称(同

样被称为"新约"的是贝多芬的十首小提琴奏鸣曲），也是小提琴乐手技巧与内涵的试金石。

小提琴跟大提琴比要成熟得早多了，巴赫之前，小提琴已发展成现在的样子，比巴赫同时略早的意大利作曲家维瓦尔第（Antonio Vivaldi, 1678—1741）就为小提琴写了很多有名的曲子，再加上小提琴是高音主奏乐器，历来演奏小提琴知名的乐手不乏其人，所以演奏巴赫的无伴奏小提琴奏鸣曲与组曲的名家很多，海飞兹（Jascha Heifetz, 1901—1987）、梅纽因（Yuhudi Menuhin, 1916—1999）、谢霖（Henryk Szeryng, 1918—1988）与格鲁米欧（Arthur Grumiaux, 1921—1986）都有知名的录音。在众多录音版本中，帕尔曼（Itzhac Perlman, 1945— ）与米尔斯坦（Nathan Milstein, 1903—1992）所录的两个版本很值得推荐。先说帕尔曼的（EMI），这两张唱片演奏较慢，能够把巴赫作品的层次感表现出来，技巧也好，虽投入极高的专注力，却无任何卖弄之处。至于说到米尔斯坦的两张CD（DG），我认为更能把握巴赫原创的精神，米尔斯坦比帕尔曼要老很多，1975年录此唱片时已七十余岁，却显得宝刀未老，张力十足，该平实之处平实，该绚烂之处绚烂，对称与安稳，可以置之久远，绝无落伍之虞。上面两种唱片都录得很好，值得珍藏。

克莱默（Gidon Kremer, 1947— ）的演出无疑也是经典（Decca）。我听过这位来自波罗的海（拉脱维亚的犹太裔）音

米尔斯坦的巴赫小提琴奏鸣曲与组曲

乐家的现场演奏,小提琴真是清越明亮得不得了,他每个小地方都注意,是个十分专注演出的音乐家,他的缺点在不够放松,所以他的音乐,比较有迹可寻,欠缺他老师大卫·奥伊斯特拉赫(David Oistrakh, 1908—1974)的那般从容与浑成。

巴赫的键盘"俗曲"

要谈谈巴赫为键盘乐器所写的"俗曲"。在巴赫时代所谓键盘乐器只有管风琴与大键琴。管风琴是极为昂贵的乐器,一般只有大型教堂才会装置,所以为管风琴所写的曲子,多数为宗教用途的宗教音乐,如不是为宗教所用,管风琴曲通常也要优美而庄重,因为只有在教堂才能演出。大键琴(harpsichord)又译作"羽键琴"或"羽管键琴",从前缀"harp"(竖琴)可以看出,它是从手拨弦乐器竖琴演化出来的,大致上将竖琴平放,加上键盘联结机件勾拨琴弦(起初拨弦用的是禽鸟的羽管,取其轻又有弹性),但这种乐器在音色对比及强弱的表现上,几乎无法做太大的变化,到了后世钢琴发明,就完全取代了它的地位。

但巴赫时代还没有钢琴,今天巴赫的所有钢琴作品,其实当年都是为大键琴所作。由于如前说大键琴在音色与强弱

上没有太多变化,巴赫在这些键盘乐曲上就没有注明其强弱,连速度的解释,也可以自凭想象,所以这些曲子以当代钢琴演出时,演奏家的个人诠释就会有很大的差异。我们常以为演出浪漫派的乐曲,各人风格是很重要的因素,其实巴赫的音乐,尤其是键盘乐器作品,所显示的个人风格更大,有时两个版本可以相差很远,这是因为巴赫为演奏家提供了许多不同的"自由"。

大键琴,艾森纳赫巴赫故居

巴赫为大键琴单独演奏所写的曲子很多，现在尚留存的重要的有：

四首二重奏（*Vier Duette*, BWV802—805）

十五首二声部创意曲（*Zweistimmige Inventionen*, BWV772a—786）

十五首三声部创意曲（*Dreistimmige Inventionen*, BWV787—801）

六首英国组曲（*Englische Suiten*, BWV806—811）

六首法国组曲（*Französische Suiten*, BWV812—817）

意大利协奏曲（*Italienisches Konzert*, BWV971）

六首古组曲（*Die Partiten*, BWV825—830）

半音幻想曲与赋格（*Chromastische Fantasie und Fuge*, BWV903）

哥德堡变奏曲（*Die Goldberg-Variationen*, BWV988）

二十四首钢琴平均律第一册（*Das wohltemperierte Klavier, erster Teil* BWV846—869）

二十四首钢琴平均律第二册（*Das wohltemperierte Klavier, zweiter Teil* BWV870—893）

以上所举，在键盘音乐史上，都是不可或缺的重要作品，巴赫的这类作品应该更多，但他生时死后的名声都不算

大,这类的键盘作品又大多为即兴游戏之作,作后没有刻意保存,更谈不上出版发行,以致很多作品都遗失了。像传说他有名的《哥德堡变奏曲》是为学生哥德堡所写,而演奏的目的在治疗俄罗斯驻萨克森公国大使失眠所用,这种传言不见得正确,但却证明巴赫的许多作品,不见得是在正经八百的情况下写作出来的。巴赫死后,其价值渐受肯定,莫扎特与贝多芬对他都很推崇,贝多芬在波恩时期曾练过一阵他的四十八首前奏与赋格(即十二平均律),但据他所说,当时练习乐谱是手抄本,并不是印刷本。

但如纯用游戏的态度来看巴赫的键盘乐作品也不对,巴赫即使在游戏之间、在极不经意的环境下,却也没忘记音乐伟岸的结构,使很简单的乐音,横横竖竖地堆栈起来,成一座森严又壮丽的大厦,令人无法小觑。

他的《哥德堡变奏曲》的原名是"有各种变奏的咏叹调"(Aria mit verschiedenen Veränderungen),是以一个咏叹调(aria)为主题,加上三十个变奏(variation),最后又回到起初的咏叹调主题,形成了一个组织庞大、结构谨严的大型演奏曲。这首变奏曲巴赫原为有两层键盘的大键琴而作,由大键琴演奏,更容易看出不同音色的比较、上下模仿对位以及"卡农"等技法,在钢琴上就看不太出了,不过钢琴丰富的音色再加上强弱幅度极广的特性,也能补大键琴之不足,这个作品,在录音上有大键琴与钢琴两种不同的版本。

其次谈巴赫的《平均律》，所谓"平均律"在德文是 wohltemperiert，在英文是 well-tempered，指的是由好的调律法所调出来的"好律"，中译的"十二平均律"，是借用中国早已有的调律名词。要知道所有弦乐器都需要调律，以使音律准确，以现代钢琴为例，从中央 C 升八度到高音 C，其中有七个白键与五个黑键，总共有十二个音，以每一个音为起音，都可形成不同的调，共有十二个调。在巴赫之前的时代，人们受限于工具与知识，在所用的大键琴上，所调的律偶有不准之处，这种情况尤其发生在变音记号较多的律上，所以遇到转调，必须换一台琴，或者将琴弦重新调过。巴赫（或者巴赫时代）发明了一种可以准确用在大键琴的调音方法，把每个调子中的十二个音的间隔调得完全一样，这样遇到转调就无须换琴，更无须重新调弦，方便多了。巴赫特别为用这种方式调了律的大键琴前后写下各二十四首的"前奏与赋格"，取名"钢琴平均律"（巴赫时代钢琴 Clavier 或 Klavier 指的是大键琴）。

二十四首前奏与赋格分别是：

1. C 大调
2. C 小调
3. 升 C 大调

4. 升 C 小调
5. D 大调
6. D 小调
7. 降 E 大调
8. 降 E 小调
9. E 大调
10. E 小调
11. F 大调
12. F 小调
13. 升 F 大调
14. 升 F 小调
15. G 大调
16. G 小调
17. 降 A 大调
18. 升 G 小调
19. A 大调
20. A 小调
21. 降 B 大调
22. 降 B 小调
23. B 大调
24. B 小调

第一册二十四首前奏与赋格写于科腾时期，第二册写于莱比锡（1723—1750），前后精神面貌完全统一，几乎看不出时代的变貌。古典时期作曲家的创作，所服膺的往往是结构与原则，很少把个人的情绪带进艺术之中，这也有个好处，即艺术的可大可久，不会因为个人的感受好恶而影响欣赏。但巴赫在第一册的扉页有题词说："这本集子使用一切全音与半音的调，和有关二大度、三小度做成的前奏曲与赋格曲，这不仅能给热心学习音乐的年轻人提供一个机会，也能使熟悉此类技巧的人从中得到乐趣。"巴赫写的这席话，似乎有意将这套曲子作为"年轻人"练习键盘乐器时使用的练习曲，这使得莫扎特、贝多芬都将此曲当成练习曲，直到李斯特的女婿也是理查德·施特劳斯的老师钢琴家彪罗（Hans Freiherr von Bülow, 1830—1894）称这上下两册四十八首曲子为钢琴曲中的"旧约圣经"（在这前后，巴赫的好几部不同的器乐曲都得此称号），这套曲子才深受音乐家的肯定。二十世纪之后，很多伟大的钢琴家都为此作品留下了录音。这套规模严谨又变化莫测的钢琴曲，成了音乐欣赏者不可或缺的音乐成品。

前面说过巴赫的钢琴曲其实都是为大键琴所作，所以这些曲目的唱片多分大键琴与钢琴两种版本。《哥德堡变奏曲》的大键琴版本有兰多夫斯卡（Wanda Landowska, 1879 1959）版（BMG/RCA）、平诺克（Trevor Pinnock, 1946— ）

版（Archiv）、莱昂哈特（Gustav Leonhardt, 1928—2012）版（Teldec）与图雷克（Rosalyn Tureck, 1914—2003）版（Troy）等。至于《钢琴平均律》的大键琴版，莱昂哈特与图雷克都有，而且在其间很有地位，但都录音较早，质量不是很好，这几年日本巴赫专家铃木雅明也有大键琴演出版本（BIS）面世，颇引人注目。

另有一种演出版本是用了巴赫时代的各式键盘乐器来演出，如键盘乐家列文（Robert Levin）在演出时就用了拨弦钢琴（Cembalo）、翼琴（Clavichord）、古钢琴（Fortepiano）、管风琴（Orgel）、羽管键琴（Harpsichord）、风琴（Organ）等乐器（Hänssler），这是一种尝试回到巴赫时代现实的做法，但不断调换乐器，把原本统一的作品弄得有些琐碎，也不见得是巴赫时代的"现况"，因为既用十二平均律来调音，换调也无须换乐器的了。

谈到这两套曲子的钢琴演奏版本就有得谈了，不要说演奏这两套曲子的"大师"级演奏家太多了，而且如"人红是非多"一样，这两套曲子还引起不少波澜与争议来。先说《哥德堡变奏曲》，这曲子在二十世纪二三十年代之前，几乎很少被人谈起，是钢琴曲中的"冷货"，在我记忆中是图雷克在1930年代把这首曲子改成钢琴演奏版，并获得了很好的名声，从此这曲子就受人注意了，钢琴版就不断有人推出。到1955年，一位加拿大不是很有名的钢琴家古尔德（Glenn

Gould, 1932—1982）把这首曲子录了一遍，想不到造成轰动，后来他又把这曲子录了两遍，每次都有不同的诠释，形成了钢琴音乐中的"哥德堡变奏曲风暴"。这场风暴把古尔德在音乐界的地位提高到万人迷的偶像高度，但也可能造成了一些不幸，古尔德不断躲避他自己招致过来的"粉丝"，益陷孤独，1981年，在录完最后一个版本一年后，他以五十岁英年得心脏病而死。

但细听古尔德的诠释版本，也不得不由衷感佩，他在其中容下了太多他独有的自我风格。这也得感谢巴赫，他的音乐表现空间太大，不但由你驰骋无限，还容许你用不同的方式来驰骋（巴赫的键盘作品往往不注强弱快慢，演奏者比较自由），换成贝多芬、肖邦或勃拉姆斯的作品，就无法这样。不仅如此，古尔德演奏这套作品还追求自我突破，以他第一次与最后一次所录的《哥德堡变奏曲》来看，第一次所录全曲用了三十八分钟，最后一次所录却有五十一分钟，相差够大，可见他对这套曲子的看法与意见前后十分不同，但"横看成岭侧成峰"，只有巴赫的音乐才有这种景象。

除了《哥德堡变奏曲》，古尔德在《平均律》上也有同样杰出的表现，同样是快慢随兴的充满自我风格，唱片一出，如同洛阳纸贵，引起音乐界的一阵风潮，而且经久不衰。这点也很奇怪，古尔德其实录了不少贝多芬与勋伯格（Arnold Schönberg, 1874—1951）的曲子，不但未形成风靡，而且反

古尔德演奏《哥德堡变奏曲》全集

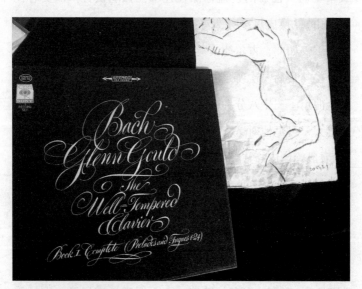

古尔德演奏《平均律》全集

应冷淡，只有他所弹的巴赫，几乎每张都畅销，这有好处，就是对巴赫在二十世纪的古典音乐热潮有推波助澜的功效，但也有坏处，欣赏者常以古尔德对比强烈的诠释为主，对其他方式的演出往往排斥，正好像吃过辣椒之后，再吃其他食物，都觉淡而无味了。

古尔德的几次录音抢尽风头，不代表巴赫在键盘音乐的表现仅在于此，巴赫音乐中严谨的秩序、对称与和谐，往往要从别的录音中寻找，举例而言，图雷克与肯普夫的《哥德堡变奏曲》显得中正平和，里赫特与席夫（András Schiff, 1953— ）的《平均律》，均衡平稳，他们的表现，虽然也许

朱晓玫演奏巴赫作品

巴赫的键盘"俗曲"　103

不够锋利，却可能是巴赫音乐的"真相"，欣赏者于此，不得不注意。

　　另外中国旅法钢琴家朱晓玫女士的这两种曲目录音（Mirare），最近蜚声欧洲，在国际上也形成影响。我觉得她弹的《哥德堡变奏曲》确实好，举手投足，都有大师风范，其中强烈的自我意识，配合着巴赫艺术的底蕴，也就是那种庄严的秩序感，都表现得淋漓尽致，我以中国有这么好的演奏家而觉得自豪。她的《平均律》也弹得很好，但因为这两套曲子实在太长，需要更强而一贯的生命力才能首尾如一，我预期她不久会有更好的新录音出现。

巴赫的宗教音乐

巴赫的音乐其实以宗教的歌咏为主。器乐曲中的管风琴，也多用于教堂，一般也有宗教上的功能，通常用于宗教仪式进行之前或之间，以宁静人心之用。但器乐曲没有歌词，只能制造宗教"气氛"，却没有宣示教义的积极作用，所以在讨论宗教音乐的时候，不太常把器乐曲包括进来，只谈有人声的音乐。

巴赫的宗教音乐包含了大量的康塔塔，还有几个规模庞大的受难曲与弥撒曲，这些作品，其实是巴赫音乐的主体部分，要谈巴赫的宗教音乐，得先从他的康塔塔谈起。

康塔塔（Cantata）这名词是从意大利文来的，在十七世纪之前，是指一种单声部唱的有戏剧性的牧歌，通常用鲁特琴伴奏（一种背圆拨弦如吉他的乐器），流行于十七世纪的意大利，有的康塔塔由宣叙调组成，有的则是一连串的咏叹

调,常分几个声部演唱。这个原本来自民间的演唱方式后来走进宗教,变成教堂表演《圣经》故事、歌咏圣诗的演唱方式,穿插于弥撒礼拜之间。意大利人卡里西米(Giacomo Carissimi, 1605—1674)是最早有影响力的作曲家,他把世俗的康塔塔引入教堂;而另一个意大利人斯卡拉第(Alessandro Scarlatti, 1660—1725)是那不勒斯乐派的创始人,他大量创作这类的作品,平生所作宗教康塔塔共有六百余首,对于宗教康塔塔贡献最大。

很多人把宗教上的康塔塔与"清唱剧"相混,早期也有人把康塔塔直接翻译成清唱剧。其实也不算错,清唱剧(Oratorio)在巴赫之前,是指由好几个康塔塔组合而成的又比较大型的教堂演唱音乐,宗教上的清唱剧同样由《圣经》改编或直接选用圣诗圣咏构成,譬如巴赫的《圣诞节清唱剧》(*Weihnachtsoratorium*, BWV248),共由六首不同的康塔塔组成的,内容都是叙述与歌颂耶稣的诞生,分别安排在圣诞节之后与新年之后的三天演出,还有他的《复活节清唱剧》(*Oster-oratorium*, BWV249)也都类此。

我们现所听到的康塔塔与清唱剧,大多是与基督教礼拜有关,其实康塔塔来自民间,在巴赫的时代,还有不少"世俗"的康塔塔在民间流行,就连巴赫本人都也写过《咖啡康塔塔》(*Kaffeekantate*, BWV211)与《农民康塔塔》(*Bauernkantate*, BWV212)等,其间穿插着不太正经的玩笑嘲谑,并

不是很"神圣"的。跟康塔塔一样，清唱剧也有非教堂的，与巴赫同时的亨德尔与近代的斯特拉文斯基都有非教堂性质的清唱剧，这里不详举。

巴赫一生写过的康塔塔可以说是"不计其数"，有相当大的一部分已散佚了，依据现代的音乐史家研究，巴赫可能创作了三百余首的康塔塔，而现在尚"存"的还有两百多首，与巴赫同时的另一作曲家泰勒曼所作更多，但传下来的并不多，他们那个时代，作曲家多数由教堂或教会"供养"，为教堂作曲是义务，所以他们的大部分作品是宗教音乐。依据施米德1950年编的巴赫作品编号（也就是平常在巴赫作品后加注的"BWV"号码），巴赫现存的康塔塔共有两百一十五首（包括世俗康塔塔），光是这数目就可以说是卷帙浩繁了，把它们录成一片六十分钟以上的唱片，要录六十多张。（瑞霖[Helmuth Rilling]领导的斯图加特巴赫室内乐团[Bach-Collegium Stuttgart]演出的巴赫康塔塔全集就有六十八张之多。）

巴赫为宗教写的康塔塔，全是为了教堂的各项不同的礼拜而作，在巴赫时代，宗教活动是人们最主要的心灵活动，这个活动比起人们的其他生活显得更为重要。一个大型的宗教活动必须保持详细甚至繁琐的仪式，仪式需要各种音乐，宗教音乐应运而生，这与中国古代讲究"礼乐一体"是一样的。

过于繁复的仪式，往往使得在心灵上的探求显得空洞，这是马丁·路德一派新教反对旧教的理由之一。不料马丁·路德的宗教改革虽然在部分地区是成功了，而新的基督教依然没法完全摆脱以往仪式性的束缚，而且还增加了一些新的仪式。巴赫信仰的是路德派的新教，他一生的最后二十七年都住在莱比锡，担任莱比锡圣托马斯教堂的管风琴师与乐长，他大部分的宗教音乐，包括一部分管风琴作品，以及受难曲、赞美诗（Choral）、宗教清唱剧与康塔塔都是这个时期为这个教堂所作。

巴赫的康塔塔下面通常会标示该曲适合演出的日子，通常该曲也是为这日子而作，譬如BWV70标明是为三一节过后第二十六个星期日礼拜所用。三一节（Trinity），又译作"三位一体节""三一主日"，指复活节五十日后的星期日，对路德会而言，三一节是与圣诞节一样重要的节日。BWV130则标明是为圣米迦勒日（St. Michael's Day，每年九月二十九日）而作。著名的BWV140的康塔塔，则注明了是三一节后第二十七个星期日礼拜使用。其余作品，莫不如此，既然有这样的规定，当然须按照规定时间演出，不可任意错置，从这里可以看出虽然到了新教，他们的礼拜及仪式仍然细琐而严格。

以著名的BWV140为例，这首原标明是"三一节之后第二十七个星期日的康塔塔"，题名"醒来，那个声音在呼唤

我们"(Wachet auf, ruft uns die Stimme)是这首康塔塔的首句，题目应该是后人所加，而其中故事是从《圣经·马太福音》而来。《马太福音》第二十五章的第一到第十三小节叙述了一个姑娘被派往迎接婚礼新郎的故事，《圣经》原文如下：

> 那时，天国好比十个童女，拿着灯，出去迎接新郎。其中五个是愚拙的，五个是聪明的。愚拙的拿着灯，却不预备油，聪明的拿着灯，又预备油在器皿里。新郎迟延的时候，他们都打盹睡着了。半夜有人喊着说，新郎来了，你们出来迎接他。那些童女都起来收拾灯。愚拙的对聪明的说，请分点油给我们，因为我们的灯要灭了。聪明的回答说，恐怕不够你我用的，不如你们自己到卖油的那里去买吧。他们去买的时候，新郎到了，那预备好了的，同他进去坐席，门就关了。其余的童女，随后也来了，说主啊主啊，给我们开门。他却回答说，我实在告诉你们，我不认识你们。所以你们要儆醒，因为那日子那时辰，你们不知道。

《马太福音》的这段文字初读有点令人费解。《圣经》里面常用婚礼中的新郎来象征救世主耶稣，夜里被派出去迎接新郎的十个童女代表的是信徒，这十个童女当然都知道谁是新郎，但她们的态度不同，其中有些不把守候迎接的事当成

回事，事先没有周全的准备（愚拙的拿着灯，却不预备油），而在做事的时候又玩忽职守（新郎迟延的时候，他们都打盹睡着了），后来新郎来了，只有那五个有准备又谨慎将事的童女看到了新郎，便被邀请进去，参与了婚礼的盛宴，其他五个不专心的童女，只得被关在门外。话里的进门与否看得出来是得救与否的比喻，问题在五个被关在门外的童女连声呼喊主啊主啊，希望主能让她们进去，她们所呼的主却毫不顾惜地拒绝了她们，并且冷冷地说："我实在告诉你们，我不认识你们。"又说："所以你们要儆醒，因为那日子那时辰，你们不知道。"后面一句，是关键语，决定人是否得救的权柄虽掌握在上帝手中，而人自己也有责任的，所以人须随时保持儆醒，机会一错失，便找不回了。在仲裁人能否得救的问题上，上帝与耶稣都是严格的，有时更是严厉的。

耶稣说这个故事后又说了另一个主人与几个仆人的故事，那时他已预知自己在逾越节过后就会被处死，他的追随者与门徒在此气氛压力下，有的显得茫然，有的显得信心不足，耶稣不得不要他们随时看清真理之所在，并选择生命的正确方向。耶稣为什么像对待前面五个愚拙的童女一样，那么严厉地拒绝人的"求救"呢？这是因为他认为请求得救的人自己也要尽力，在《马太福音》的前一章里，他也反复叫自己的门徒要"儆醒"，并且要对他已知而其他人不知的未来有所准备，《马太福音》第二十四章有段耶稣的话，他说：

你们可以从无花果树学个比方，当树枝发嫩长叶的时候，你们就知道夏天近了。这样，你们看见这一切的事，也该知道人子近了，正在门口了。……诺亚的日子怎样，人子降临也要怎样。当洪水以前的日子，人照常吃喝嫁娶，直到诺亚进方舟的那日，不知不觉洪水来了，把他们全部冲去，人子降临也要这样。那时，两个人在田里，取去一个，撇下一个。两个女人推磨，取去一个，撇下一个。所以你们要警醒，因为不知道你们的主是哪一天来到。家主知道几更天有贼来，就必警醒，不容人挖透房屋，这是你们所知道的。所以你们也要预备，因为你们想不到的时候，人子就来了。

得救是经过选择的，硬是有人得不到救赎，耶稣举的例子是一贯的。BWV140的首句"醒来，那个声音在叫唤我们"，就是在呼应《马太福音》里耶稣的话，叫唤我们凡事要先做好准备，并且随时保持灵魂的清醒，这一点跟中国经典《尚书》里面提出的警告"人心惟危，道心惟微，惟精惟一，允执厥中"的含意相同，是说："人心是危险的，道心是微弱的，你一定要精诚专一，选择又把持你认为是中道的方向。"不过中国圣贤强调自救，而基督教则强调求主，基督教认为真正灾难来时，自己是绝无方法可救的，必须求主来救，西方人认为求人同情是示弱的行为，但在乞主怜悯上面则是理

直气壮的,而且这是唯一之途,这是中西不同之处,当然这是余话。

大致上,巴赫的宗教康塔塔都是以上这种样子,内容则配合宗教的不同节日,当然也得配合所进行的不同仪式,所作的歌咏,包括独唱、合唱,及管弦乐器的合奏。其中主持全局的通常是管风琴手,这跟莫扎特之前的意大利式歌剧引导指挥音乐进行的往往是大键琴手很像,所以大键琴的司琴,往往也是歌剧的指挥,而宗教康塔塔的引导指挥往往是管风琴手(巴赫本人就是圣托马斯教堂的管风琴手与乐长)。

除了卷帙浩繁的康塔塔之外,巴赫还留下几部很有规模的受难曲,如《马太受难曲》(*Mattheuspassion*, BWV244)、《约翰受难曲》(*Johannespassion*, BWV245),它们是依据《新约》中的《马太福音》《约翰福音》所记耶稣受难经过所谱写的音乐,其中虽有故事也有人物,但这种受难曲不是用在舞台,而是用在教堂。受难曲都太庞大了,全本一次演完至少要两个多小时到三个小时,自不可能作为教堂仪式之间的陪衬音乐,所以要全本演出,也成了教堂的一种宗教活动了。除了受难曲之外,巴赫还有五首弥撒曲,其中最常被演出的《B小调弥撒曲》(*Mass in B minor*, BWV232)也很长,演完需两小时以上。巴赫的这些音乐虽取名叫受难曲、弥撒曲,都无法真正用在教堂仪式之间,至少无法在宗教仪式之间全曲依序演出,所以这些宗教乐曲,只能在音乐会上"独立"演

出了，所以到了后来，它们的重要性往往在音乐上了。不过在巴赫的时代，演出这类乐曲的音乐会也通常只能在教堂举行，因为，在像这类的音乐中，管风琴的角色很重，除教堂之外，有管风琴的地方不多。

巴赫这些为宗教所写的音乐有实际的"功能"性，很多地方必须迁就宗教仪式的需要，而影响了纯音乐的发挥，所以以创作而言不是那么自由。在巴赫之前，宗教音乐已有很长的历史，像康塔塔或弥撒曲都不是由他首创，但他有综合开创新局之功，把宗教音乐带上一个从没达到的高明境界，这是谈起宗教音乐，令人无法不提起他的缘故。

谈起巴赫的宗教音乐，无论是康塔塔、清唱剧、受难曲与弥撒曲的唱片，都不能或忘一个重要人物，就是卡尔·李

巴赫之墓，莱比锡圣托马斯教堂祭坛

巴赫的宗教音乐　　113

巴赫雕像，莱比锡圣托马斯教堂

希特（Karl Richter, 1926—1981）。李希特本身是管风琴家、大键琴与指挥家，曾在 1947—1950 年担任莱比锡圣托马斯教堂的管风琴师，这座教堂的祭坛下埋着巴赫的遗骨，也许因这个缘故，他许下将终生奉献给巴赫音乐的誓愿。尽管他是杰出的管风琴家，曾出过全套巴赫管风琴唱片（Archiv），

他所成立的慕尼黑巴赫管弦乐团（Münchener Bach-Orchester）与慕尼黑巴赫合唱团（Münchener Bach-Chor）也演出过其他音乐家的宗教作品（譬如亨德尔的《弥赛亚》、莫扎特的《安魂曲》），但说起贡献之大，终敌不过他所录的巴赫康塔塔与其他几首巴赫的受难曲、弥撒曲。他大部分的巴赫康塔塔都录在1960年代，最早也有1950年代的录音，《约翰受难曲》有一个录在1950年代的版本（几个受难曲与《B小调弥撒曲》有不同年份的录音），那时的录音设备都还不算顶好，但李希特的所有巴赫唱片，都充实而饱满，把作品中的庄严虔诚、宁静平和的气氛表现得毫无遗漏，可惜是李希特在

卡尔·李希特指挥的巴赫康塔塔集

卡尔·李希特指挥的巴赫《马太受难曲》和《B小调弥撒曲》

五十五岁就英年早逝了,没有把巴赫的康塔塔录完,但光以所录的而言,算是巴赫圣乐唱片中的翘楚。

另一位值得提起的是英国指挥家加德纳(John Eliot Gardiner, 1943—),他指挥有名的蒙特威尔第合唱团(Monteverdi Choir)与好几个不同的乐团(以法国革命与浪漫交响乐团、英国巴洛克独奏家乐团为主)合作演出的许多圣乐,也十分杰出。有关巴赫的重要康塔塔与受难曲、弥撒曲,他也都有唱片,而且制作严谨,在唱片界的评价甚高。大致上言,加德纳的唱片(Archiv)也许因为较晚录音的缘故,"动感"比李希特的要好,和声声部都明亮清晰,但以宏博盛大感人肺腑而言,则较逊于李希特。

专研巴赫的音乐家很多,有关巴赫的宗教音乐唱片可以

说不胜枚举，比李希特、加德纳晚出的唱片目前也有独领风骚的趋势。举例而言，铃木雅明（1954—　）领导日本巴赫合奏团（Bach Collegium Japan）出了不少巴赫的唱片（BIS），被《2010年企鹅唱片指引》（*The Penguin Guide to Record Classical Music 2010*）捧为最杰出的巴赫圣乐唱片，不论康塔塔、清唱剧、受难曲与弥撒曲都在极度推荐之列，而一本同样有名的《2012年古典唱片指引》（*The Gramoghone Classical Music Guide 2012*），也对此唱片采同样态度。铃木的唱片我听过一部分，觉得录得很好，尤其有几首康塔塔，比前面的许多大师所录都明显流转亮丽，但弥撒曲与两首有名的受难曲，明亮清越，超过旧有，但其深宏的程度比起李希特的老录音却略嫌不足。

另外德国瑞霖领导的斯图加特巴赫合奏团在2000年所推出的一百七十二张CD的《巴赫大全集》（*Hänssler*），可称乐坛大事。其中康塔塔号称最为"完备"，很多作品都可能是唱片史上唯一见到的"孤本"，从此看，整套唱片应有其特殊地位。既号称全集，除了大宗是康塔塔之外，这套全集也收录了巴赫其他的圣乐及器乐曲，当然其中有很好的作品（譬如巴赫的管弦乐组曲），但不可否认其中也有一些比较草率的作品。在圣乐曲中，不论乐团与合唱团的人数都稍嫌不足，不容易把巴赫宗教音乐的气势撑开，拿同样的曲目作比较，放在李希特、加德纳的唱片面前，还是差了一截。

除了康塔塔之外，巴赫的两首受难曲与一首弥撒曲，单独演出的唱片也很多，像卡拉扬、克伦佩勒、瓦尔特、朱里尼、约夫姆等都有一两种录音，有的还录得很好，值得一听，但这类唱片的数量太多了，这里就不多作介绍了。

上主怜悯我们（Kyrie eleison）
——谈"安魂曲"

安魂曲（Requiem）其实是天主教在做丧礼弥撒中所演唱的歌曲，主要在安慰亡魂。由于是用在弥撒之中，所以跟一般弥撒曲（Mass）有许多重叠相似的部分，严格说来，安魂曲又称为"悼亡弥撒曲"（Missa pro defunctis），与一般弥撒曲不同的是安魂曲少了弥撒曲中的荣耀经与信经，而增加了"永恒安息"（Requiem aeternam）与"最后审判日"（Dies irae），或加了有关死亡与未来世界的部分描述，当然这些都是从基督教教义中来的。

Requiem 在拉丁文中就是安息的意思，而天主教（也指一般基督信仰）认为人要获得真正安息，必须要清偿一生所犯的罪愆，而人是无法靠自己的力量完成清偿之事的，必须仰仗上主（或可称为天主、上帝）的怜悯，把我们所犯的罪给予赦免，所以无论弥撒曲、安魂曲，起首都少不了"求上

主怜悯、基督怜悯"（Kyrie eleison、Christe eleison）的字眼。至于安魂曲独有的"最后审判日"，则是所有亡者必须过的一关，经过最后的审判，才能决定亡者此后到天堂或地狱去，在天堂当然安息主怀，算是真正"安息"了，而堕入地狱就要受永世的折磨，这一点与中国民间信仰中的有关天堂地狱的说法相当一致呢。

不过前述的天堂地狱观念并不是原始基督教（广义的基督教，也包括天主教）所有的，《旧约》与《新约·四福音书》中于此殊少提及，所以即使有此观念，也不是十分明确。直到十三世纪意大利的诗人但丁（Dante Alighieri, 1265—1321）在他的《神曲》（La Divina Commedia）中对天堂地狱进行了不少的描述，天堂地狱的观念才大为流行，并为当时的基督教所吸收。

但基督信仰没有轮回之说，更没有转世投胎的想法，他们对生命的看法很特殊，认为人的生命尽管是上主所创，但人却有向善向恶的主导权，人一心向善，自然能够进入天堂，与上主共享崇高又美丽的生活，否则判入地狱，就永世灾祸了。

而在基督信仰中的"善"，跟中国儒家说的"善"有很大的差异。儒家讲的"善"是自觉的，是不仰仗他人的，这即所谓的"道德的自觉"。基督信仰中的"善"，却不是光靠自己就行，必须在上主"福佑"之下，这"善"才可达成，

因此基督信仰中的"善",还包括了对上主的真诚与奉献,你也许终身砥行砺节,清如夷齐,但对上主的信仰不够忠诚(或者尽力不足),就还是会被判为有罪的。假如犯了这种"罪"(世上犯这"罪"的太多了),只有深自痛悔,求上主原宥,除此之外,无法可想,因此在安魂曲中,一边是"最后审判"的严重警告,另一边则又充满了"上主怜悯、基督怜悯"的祈求语句。就音乐而言,安魂曲表现了基督信仰者对生命的"终极"思想,包含上主是神圣伟大的,人类是卑微渺小的,再加上极强烈的审判警示,多的是光明与黑暗、喜悦与恐惧的对比,使得安魂曲的音乐场域比其他的音乐要大,而且张力十足。

我先以柏辽兹所作的《安魂曲》为例,来说明一般安魂曲的结构。柏辽兹的这首作品编号五的《安魂曲》(*Requiem, Op.5*)写于1837年,是应邀为凭吊法国在阿尔及利亚的一场战争中阵亡的将士而作,原名叫"纪念亡灵大弥撒曲"(Grand Messe des Morts),不过都简称"安魂曲"。他在这首庞大的安魂曲中,共安排了十个部分,即:

一、安息与求主怜悯(Requim et Kyrie)

二、最后审判(Dies Irae)

三、我是多么不幸(Quid sum miser)

四、光荣之王(Rex tremendae)

五、我寻求（Quaerens me）

六、哀悼（Lacrimosa）

七、祭献之地（Offertorium）

八、牺牲（Hostias）

九、圣哉经（Sanctus）

十、羔羊经（Agnus Dei）

末日审判，
Hans Memling
油画作品

光从曲子的组织上，就知道这是一首极为庞大的，又充满宗教意味、天国意识的音乐作品。柏辽兹为了增加这首曲子的震撼作用，扩大了乐团的编制，把铜管乐器增为四组，这首曲子的第二部分 Dies irae（最后审判，又译为愤怒之日经或末日经），铜管四组此起彼落地奏出一大段音乐与音响的狂潮，这可能是音乐史上最惊人的瞬间了，而从第九部分"圣哉经"里六对铜钹轻擦所发出神秘又幽深的声音，还有八组定音鼓不时敲出雷鸣的声响，可以看出柏辽兹的意图所在，柏辽兹可能最在乎的是音乐的表现，而不是那么在乎这首名字叫"安魂曲"的乐曲是否适合在教堂演出，更不在乎别人批评说："哀悼亡魂得喧闹成这样吗？"

　　柏辽兹虽出身天主教，但对宗教的热忱并不很强，上主、基督、最后审判等宗教上的要素与议题，只是被他视为音乐起伏激荡的最好材料。演奏这首乐曲，管弦乐团超过一百人，合唱团更超过两百人，再加上乐器人声的特殊数量与位置（如第二部分的 Dies irae 四组铜管被指定安置在乐团与合唱团的角落，以发出特殊回荡的音效），这种刻意经营音乐的手法，启发了后世，如瓦格纳在《罗恩格林》(*Lohengrin*) 与《特里斯坦与伊索尔德》(*Tristan und Isolde*) 中对音效处理的要求，尤其在铜管乐器的使用上；也启发了马勒对乐器位置的注意，如在他第三号交响曲的第三乐章，把一只小号放到舞台之外去吹奏就是一例。

上主怜悯我们（Kyrie eleison）

柏辽兹的《安魂曲》音乐性超过了宗教性,不见得适合教堂演出,而功能上,又有点逸出了安慰亡魂的作用,但在讨论安魂曲时绝不能不先谈它,从体制完备、音乐性充足的角度看,柏辽兹的这部作品必定是最重要的。

如果从虔敬的宗教气息与安宁的悼亡功能来看,弗雷(Gabriel Fauré, 1845—1924)的《安魂曲》则是另一个典范。这位与柏辽兹同籍法国的作曲家,对他的同乡前辈处理安魂曲的方式很不以为然。弗雷的《安魂曲》写作年代有好几种说法,有说初版作于1867—1868年、为追悼1865年去世的母亲而作的;也有一种说法是他在1887—1888年为另一原

弗雷《安魂曲》
乐谱手稿

因所作，其后屡经改删，最后的"版本"大约完成于十一年后，也就是 1898—1899 年，而总谱的正式出版则到了二十世纪的 1901 年。

几乎是完全不同的态度，弗雷《安魂曲》的体制规模比起柏辽兹的小了很多，他省去了把音响发挥到极致又吓人的"最后审判"，也省去了柏辽兹曲中的"我是多么不幸""光荣之王""我寻求""哀悼"与"牺牲"诸部分，保留了"奉献之地""圣哉经"与"羔羊经"，另外加了"慈悲耶稣"（Pie Jesu）、"解救我"（Libera me）与"在天堂中"（In Paradisum）的告别曲，而乐队与合唱团的规模也同样小（合唱建议有儿童合唱团，如无也可由女声部取代），加入了管风琴，其中还有女高音与男中音的独唱，但不论哪一部分，都进行得十分缓慢，很少有强音出现，整个气氛是宁静温馨的，某些部分，弗雷《安魂曲》听起来更像摇篮曲。以悼亡的角度而言，这首《安魂曲》不是恫吓也没有惊喜，却有无比镇定安宁的作用，比起柏辽兹的那首更适合用在丧礼。

谈论安魂曲，也不能不谈莫扎特的创作。在莫扎特之前安魂曲已经诞生了，但写安魂曲的音乐家都不太出名。在他之前的名作曲家，如巴赫、亨德尔、海顿，都没有写过安魂曲，稍后于他的贝多芬也没写过，所以莫扎特的这首《D小调安魂曲》（Requiem, K.626）就大大的有名。让它更有名的是，这首曲子不但是莫扎特的遗作，也是他未完成的作品。莫扎

特于 1791 年十一月着手写此曲的时候已卧病在床，仅完成了前面的"进台咏"（Introitus）与"慈悲经"（Kyrie），后面的各部分有的多写了一些，有的少写了一些，但都没写成，拖到该年十二月五日莫扎特便去世了，但委托他写此曲的瓦尔塞根伯爵（Franz von Walsegg）仍紧追不舍，逼得莫扎特的学生苏斯迈尔（Franz X. Süssmayr, 1766—1803）把它续完。

想不到这首最后靠别人续完的作品，竟成为世人追悼莫扎特的最好凭借。这首《安魂曲》的首次演出在 1793 年，也就是莫扎特死后两年，场地是布拉格小城区的圣尼古拉斯大教堂，教堂的弥撒仪式就是追念莫扎特。1788 年莫扎特来布拉格主持歌剧《唐·乔万尼》（Don Giovanni, K.527）的首演时，曾参访过这座教堂，并弹奏过教堂的管风琴。

这首曲子虽然不是靠一人之力完成，但整体精神仍然十分充沛，并没有太大增补填充的痕迹，其原因一是莫扎特已打下了相当的基础，另外负责补遗的学生不但善尽职责，也具有不凡的天才，知晓老师意图之所在。因为是弥撒安魂所用，这首乐曲没有莫扎特音乐一贯的明朗轻快的特性，莫扎特似乎特别想要把音乐写得"黯"一点，所以除了人声之外，管弦乐的编制出奇得小，木管仅用了两支巴松管（Basson）与两支巴塞管（basset-horn），长笛与双簧管都舍弃不用，这主要是它们的音色太亮的缘故。

谈了三首安魂曲，接下来不得不谈勃拉姆斯的《德文安

魂曲》(*Ein Deutsches Requiem*, Op.45)。这首曲子以往多翻译成"德意志安魂曲",从字面来看没有译错,但容易让人误会,以为这曲子是为德国所写、专为安慰德国人的死难所用,但其实这不是作者的本意。音乐中的弥撒曲或安魂曲,设计之初,都是用在天主教的弥撒仪式,歌词都是拉丁文写的,上面三首安魂曲,不论作者是法国人还是奥地利人,甚至包括意大利人威尔第(Giuseppe Verdi, 1813—1901)所写的安魂曲,都是用拉丁文的歌词,但到了勃拉姆斯,他想为何没有例外?于是他采取了马丁·路德所译德文《圣经》中的部分经文为底本,写下了这首曲子,曲名上的"德意志",指的是德文的意思。

这跟艺术的"在地化"有关,这得感谢莫扎特的启迪。在莫扎特之前,歌剧的"原产地"是意大利,所以早期的歌剧都是用意大利文演唱的,再加上十八世纪时,欧陆流行意大利风,莫扎特的几出重要歌剧如《费加罗的婚礼》(*Le Nozze Di Figaro*)、《唐·乔万尼》等都是用意大利文演出,但他最后一部歌剧《魔笛》(*Die Zauberflöte*)则改采德文(奥地利使用德文)。勃拉姆斯用德文写安魂曲是否与此有关,并不能断定,但艺术的"在地化"有时是一种自觉,也不是偶然的。再加上勃拉姆斯出身北德,自幼是"新教"的信徒,与"旧教"体系的意大利风格原本就格格不入,在艺术上另创新途,也没什么意外了。

勃拉姆斯的这首安魂曲最早动笔于1857年,那年他二十四岁,这首曲子的写作应该是和他的良师益友舒曼的死有关,舒曼死于1856年。勃拉姆斯当时没有写完这首曲子,就一直拖着,直到1865年他母亲过世,他又找出原稿继续创作,又过了三年,作品才算完成,所以这首安魂曲与他的第一号交响曲一样,都是经过许多"难产"的程序所产生的作品。

与拉丁文的弥撒曲所透露的生死观不同的是,勃拉姆斯的新教信仰不相信有复活,这一点不只与罗马天主教的看法南辕北辙,就是与同属新教的巴赫也有不同。但勃拉姆斯并不想在音乐中"宣扬"或"否定"什么,他只是让他的安魂曲不再充满最后审判的恐惧,对人死"复活"也没做任何期许,他希望他的安魂曲,能给他周围陷入死亡哀痛的芸芸众生(包括完全无名之辈)一些慰藉,哪怕一点点也好(因此改以他周围人都懂的德文写作)。所以这首安魂曲一开始就舍弃了拉丁版的"永恒安息与求主怜悯"那个旧套,改以更有"人道关怀"的方式,用和缓的合唱唱出"主佑哀悼者,他们必得安慰"。(Selig sind, die da Leid tragen, Denn sie sollen getröstet werden.)把安魂曲主要针对的对象由死者变成活着而悲伤的人,而这首曲子的最后部分也是一个合唱,歌词是"保佑亡者,因为从此之后他已安息主怀"。(Selig sind die Toten, die in dem Herrn sterben, von nun an.)安息主怀是幸福

的，因为他无须再为恐惧而奔波。从这些地方可看出勃拉姆斯的贡献，他把原本充满宗教警示意味的安魂曲，加入了强烈的人道精神，在上主与命运面前，人虽然还是卑微的，但已有更多自主的立场，也更觉得自己的存在是有意义的了。

最后我想谈一下离我们"最近"的一部安魂曲，这便是英国作曲家布里顿（Benjamin Britten, 1913—1976）在1961年完成的《战争安魂曲》（War Requiem, Op.66），这首安魂曲在曲名上有"战争"字样，当然有为战争悼亡的含意。

布里顿是个彻底的反战分子，在第二次世界大战前夕的1939年，他为逃避兵役，与好友男高音皮尔斯（Peter Pears, 1910—1986）远走美国，直到1942年回国仍拒绝服役，而且趁演奏机会到处宣扬反战理论，让英国政府十分头痛。

他的《战争安魂曲》当然与他反战的思想有关。这首曲子写完后，他将它献给重新落成的考文垂大教堂（Coventry Cathedral），并在此主持该曲的首演，这所教堂1940年毁于德国轰炸。布里顿用传统与创新并存的方式来处理这首安魂曲，他保留了传统安魂曲的规则，把曲子分成六大部分，即：

一、安息（Requiem aeternam）

二、愤怒之日（Dies irae）

三、献祭经（Offertorium）

上主怜悯我们（Kyrie eleison）

四、圣哉经（Sanctus）

五、羔羊经（Agnus Dei）

六、拯救我（Libera me）

从这首安魂曲六大部分的名称看，就知道是根据拉丁文安魂曲的旧章所写，而且在这首曲子中合唱与女高音独唱都使用拉丁文，这是他遵守传统的地方。然而在男中音与男高音独唱的时候，他使用了一个在1918年死于第一次世界大战的一位英国诗人的诗为歌词，那位诗人名叫欧文（Wilfred Owen, 1893—1918），死时年仅二十五岁。这样两种语言相杂，起初听来觉得奇怪而不协调，但不协调可能就是布里顿的本意，他想借不协调来说明战争的荒谬。他在总谱首页写下题词道：

主题是战争，是对战争的怜悯，

整首诗都是怜悯，

诗人能做的，只是提醒。

我们因此知道这首安魂曲在怜悯与提醒两个主题上进行。怜悯是道德上的，而道德是由社会集体所形成，所以在布里顿的《战争安魂曲》中，也采用了传统安魂弥撒的形式，连歌词都用的是拉丁文。但作者在曲中不是仅仅表示怜悯而

已,他还想"提醒"(warn 也可译为"警告")世人战争的可怕与矛盾,这种"提醒"是布里顿曲中所独有的,所以他采用一个已死战士的诗作,两种语言,两种情绪,形成冲突的压力,再加上整首曲子采用了许多不和谐的声音因素,这一方面是二十世纪的作曲家反叛的特色,一方面也使整首曲子产生不安、不稳的感觉,其实反映了布里顿与世人对战争的整体印象。

以上所谈的五首安魂曲,有的典雅,有的浪漫;有的令人情绪激荡,有的让人神安气宁;有的服膺宗教传统,有的侧重个性独创。不论从体认生死还是从了解艺术的角度,都值得欣赏。

下面略谈一下有关的唱片。

关于柏辽兹的安魂曲,我四十年前最早所听的是明希(Charles Munch, 1891—1968)指挥波士顿交响乐团与合唱团演出的那两张黑胶唱片(RCA),以今天角度而言,那两张1959年的唱片已可以算是"历史录音"了,但当时听了精神为之一振,久久不能平复。尤其最后的"羔羊经",歌声已远而定音鼓轻敲,如同人心跳的声音,不停的砰砰声,象征人的生命虽有恒久的意义,却也极度的脆弱,人是随时可能死亡的。不过你也会想到,死亡如不可避,何不安然面对呢?这是听这首曲子的另外一层感受。我听这首曲子,深受震动,才知道孔子在齐闻《韶》之后说:"不图为乐之至于

上主怜悯我们(Kyrie eleison)　　131

斯也。"《韶》给孔子的感应不只是快乐,所以文中的"乐"字要念成音乐的"乐",是指生命必须与艺术结合后,才觉察出它的丰博与深厚。

这两张唱片到了 70 年代末,RCA 公司又以"0.5 Series"方式重新发行,有点夸张音色,但整体还好。这两张唱片转录为 CD 之后,我对它们就不再有初听时的那种感觉了,一种原因是自己年龄渐长,所听的唱片也多了,对音乐也变得世故起来,那种原始的感动已很难重拾,这是人在简便与丰足之后的损失。

柏辽兹这首安魂曲,好的唱片很多,在唱片界评价最好而历久不衰的算是英国指挥家戴维斯(Colin Davis, 1927—2013)指挥伦敦交响乐团与合唱团演出的那张(Philips),虽是 1969 年的录音,显得有点旧,但不论对音乐的诠释以及细节的讲究,都十分精到,气势也雄伟,确实是极佳的唱片。另外罗伯特·肖(Robert Shaw, 1916—1998)指挥亚特兰大交响乐团与合唱团演出的唱片(Telarc),合唱与音效均好,也值得推荐。

有一张录音极具震撼效应的唱片,现在来谈谈,就是莱文(James Levine, 1943—)1989 年指挥柏林爱乐与塞夫合唱团(Ernst-Senff-Chor)演出的那个版本(DG),竟找到帕瓦罗蒂(Luciano Pavarotti, 1935—2007)担纲"圣哉经"的独唱,说实在的,帕瓦罗蒂的音色虽然无懈可击,但安魂曲究

竟不是浪漫派的歌剧，真能驰骋他高妙音色的机会不多，倒是第二段最后审判的部分，这张唱片录得真是惊心动魄，假如音响还好的话，不妨把音量开大一些，隆隆的鼓声与人声交错，足以把人带到情绪的高点。

弗雷的《安魂曲》，能找到的唱片也多。一些法国作曲家的歌曲唱片，因受语言限制，多是法国歌唱家唱的，很少由外国人演出，而弗雷的《安魂曲》由于用的是拉丁文，不会法文的也没困难，再加上这首安魂曲的编制比较小，演出无须大费周章，演出的机会就自然多了。但弗雷的曲子，写作时间过长，后来又修改不断，因此这曲子经常标榜"版本"，有"原版""1893年版"与"1900年版"的区别，对欣赏者而言，倒无须困扰，一般演出以1893年的版本为多。市面最容易看到加德纳指挥革命与浪漫交响乐团（Orchestre Révolutionnaire et Romantique）及蒙特威尔第合唱团、萨利斯伯利教堂男童合唱团（Salisbury Cathedral Boy Choristers）演出的版本（Philips），这个版本其实就很好。另外朱里尼指挥爱乐管弦乐团与合唱团的版本（DG）也很好，值得欣赏。

莫扎特的《安魂曲》，版本也多，瓦尔特、克伦佩勒、伯姆、卡拉扬、伯恩斯坦等有名的指挥家都录有唱片，比较晚出的唱片是巴伦博伊姆指挥英国室内交响乐团（London Chamber Orch.）演出的版本（EMI），由于网罗了许多"天王"

级的歌唱家同台演出，如贝克尔（J. Baker）、盖达（Gedda）、费雪狄斯考（Fischer-Dieskau）、沃迪思（John Alldis）等，特别值得一听。

勃拉姆斯的《德文安魂曲》演出的版本也很多，如克伦佩勒、卡拉扬等人的录音，都是很有年份的录音，但无损其价值（卡拉扬就有几次不同的录音版本，却以1947年的单声道唱片最受评论肯定），可见演出勃拉姆斯的这首，心诚则灵，音响的配制倒不是最重要的。1990年录音的加德纳的那张（Philips），也是由革命与浪漫交响乐团与蒙特威尔第合唱团演出的，是与我们比较近也较好找的唱片，不论演出还是录音都极好，值得欣赏。

最后要谈一谈布里顿《战争安魂曲》的唱片，布里顿本人1963年曾亲自指挥伦敦交响乐团演出这首曲子，也出过唱片（Decca），这是由作曲者自己诠释自己的作品，当然最为可靠。这张唱片最值得一提的是，女高音是由俄国的维希纳斯卡亚（Galina Vishneskaya）担任，担任男高音的是英国人皮尔斯（Peter Pears），担任男中音的是德国人费雪狄斯考，这三人正代表战争中充满敌对杀戮的三方，在安魂的乐声中已获得谅解与和平，这张唱片除了演出很精彩之外，还有特殊的意义。另外加德纳1992年的录音，算是最接近我们时代的唱片了，这张唱片是他指挥的北德广播管弦乐团（NDR-Sinfoneorchester）演出的（DG），合唱团有蒙特威尔第合唱团、

明希指挥柏辽兹《安魂曲》

弗雷《安魂曲》

上主怜悯我们（Kyrie eleison）

勃拉姆斯《德文安魂曲》

布里顿《战争安魂曲》

北德广播合唱团及图策男童合唱团（Tölzer Knabanchor），女高音是欧高纳索娃（L.Orgonasova），男高音是约翰逊（A. Rolfe Johnson），男中音是斯科夫胡斯（Boje Skovhus），也是很好的演出，值得一听。

两首由大提琴演奏的希伯来哀歌

乐名其实不是"哀歌",也没有"悲歌"的字样。

取名为"悲歌"(elegy)的音乐,里面通常有一种含意就是悼亡,或者为一种特殊的原因而悲不自胜,因而所作的抒情音乐,以器乐曲为多,法国作曲家弗雷就有为大提琴与钢琴演奏的《悲歌》(*Élégie*),英国作曲家艾尔加(Edward Elgar, 1857—1934)也有《弦乐曲悲歌》(*Elegy for strings*),其他尚多。

我听的这两首曲子,本身并没有取哀歌或悲歌的名字,但每次听来总有一种莫名的悲哀萦回胸中,不是轻愁般的,而是有压力、不痛快的那种感觉,那种感觉久久不能散去,在我心中,它是真正的哀歌。

第一首是德国犹太裔作曲家布鲁赫(Max Bruch, 1838—1920)所作,曲名叫"*Kol Nidrei*",这两字并不是德文,而

富尼埃的大提琴唱片，其中有布鲁赫与布洛赫的有关希伯来的曲子

是希伯来一首祈祷文的首句，意义是"我等起誓"，所以它的副题是"为希伯来旋律所写的慢板"（Adagio nach hebräischen Melodien），由大提琴与管弦乐团合奏。另一首是犹太裔美籍作曲家布洛赫（Ernest Bloch, 1880—1959）所写的，曲名叫"所罗门"（Schelomo），副题是"希伯来狂想曲"（Hebrew Rhapsody），也是为大提琴与管弦乐团所写。前者比较简短，演奏一遍需时十分钟左右，后者较长，曲式变化也大，演奏一次需时二十多分钟。

先谈第一首 *Kol Nidrei*，这是布鲁赫唯一的一首大提琴曲，但深沉又悲哀，听到的人很难不受影响。布鲁赫晚生勃

拉姆斯五年，比勃拉姆斯活得长些，死于二十世纪，而勃拉姆斯没活过二十世纪，很多人都以为他们不在同一时代，其实他们应算是同时代的作曲家。布鲁赫虽比勃拉姆斯"小"五岁，但要更"早慧"一些，他的一些有名的力作在很年轻的时候就写成了，譬如他最有名的《G小调小提琴协奏曲》，写于1866年，写成曾请当时的小提琴泰斗约阿希姆（Joseph Joachim，1831—1907）指点，后来就题赠给他；而勃拉姆斯的那首有名的《D大调小提琴协奏曲》在1879年才写成，写成也是献给约阿希姆的，并且由其领军在莱比锡布商大厦首演。

布鲁赫在西方乐坛的主要"贡献"在小提琴曲，他共有三首小提琴协奏曲，前两首是演奏会常见的曲目，第三首的名气不大，不过他还有一首为小提琴与管弦乐团所写的《苏格兰幻想曲》（Scottish Fantasy）则大大有名，几乎所有伟大的小提琴演奏家都曾演出过。除此之外，他也写过不少的合唱曲，在德国他原以合唱曲著名。布鲁赫也写过三首交响曲，却不幸很少有演出的机会，久了大家也不太记得他写过了。他的交响曲我曾听过马祖尔指挥莱比锡布商大厦管弦乐团（Gewandhausorchester Leipzig）的演奏版本（Philips），感觉很一般，有点装点出来的哀愁，不是很深刻。

他的小提琴曲往往有很好的旋律，让人一听就入耳，又有为小提琴家预留的挥洒空间，让演奏者驰骋琴艺，俗语说

内行听门道，外行听热闹，布鲁赫的曲子，能满足各层次的需要，所以他的作品虽不多，却也不会令人遗忘。另外，他的小提琴曲之所以有名，也与贵人相助有关，他的第一号小提琴协奏曲题赠约阿希姆，第二号与《苏格兰幻想曲》则都是题献给另一位小提琴大师萨拉萨蒂（P. de Sarasate, 1884—1908），那两人是当时欧洲最受人青睐的小提琴名家，正应着"一经品题，身价百倍"的说法。他的第二号小提琴协奏曲初演于1877年，《苏格兰幻想曲》初演于1880年，都由萨拉萨蒂首演，马上造成轰动。司马迁曾说"伯夷、叔齐虽贤，得夫子而名益彰，颜渊虽笃学，附骥尾而行益显"，可做旁证。

大致上言，布鲁赫小提琴曲的主要部分，往往是两个旋律很优美的主题相互出现，有时是夹缠，有时是陪衬呼应，造成极浪漫的情调，音乐的情绪则偏向激烈宣泄，华彩不断。喜欢他曲子的人，大多是初听古典乐的人，常被那华丽的音色旋律所眩，程度深了之后，就不会那么趋之若鹜了。这是因为艺术的世界涉足久了，自然想探索更深层的东西，而布鲁赫的这几首伤感又充满光彩华丽性质的小提琴曲子，往往不能满足这样的需要。

但他为大提琴与管弦乐团所写的这首 Kol Nidrei，则一改他写小提琴曲的态度，不再追求外表的光彩绚丽，整首曲子具有一种内省的观照。这首曲子由希伯来祈祷文得到灵感，

而这个祈祷文是犹太人在赎罪节开始之日所用的,那天教友群聚一堂,经白天到夜晚,颂念祷告,以求赎一年之罪。

艺术品都有思想,却有深浅之别。这首曲子有强烈自我探索的含意,它的思想是朝内的,不是朝外的。朝外的思想,通常是逻辑的,是想说服人的;朝内的思想,不见得是逻辑的,想要说服的是自己。所谓英华内敛,有点像佛教说的"回光返照",脱去层层外衣,不在乎外表的妍媸,而作品强烈的内在动机反而更能感人。我不知道布鲁赫写这首曲子时确实所想,但想借此表达他对犹太人处境的忧伤是必然的。在布鲁赫的时代,还没碰到纳粹大屠杀的事件,但犹太人被视为社会的剥削者,引起许多地区的敌视排挤,在欧洲则处处可见。

犹太人受到那么大的排挤,当然是不公平的。但从内部观察,这种不幸也有一些缘由是来自犹太人的自身。第一是他们以自己的文化自傲,几世纪来,虽因故园无立锥之地而移民他乡,却并不很认同所居地的文化,常常自建壁垒,与人区别,这是受人敌视的最大原因。其次犹太人善于经营,到一处不久,就会掌握该处的经济,操纵该国命脉,这也许完全是公平竞争的结果,但也有些地方不能让人尽数心服口服的,这就埋下了忌恨的种子,生根发芽之后,往往不可收拾。

如果犹太人只是天生好斗,你争我夺,知道胜败乃兵家

常事那就算了，然而犹太人心思细密，善于自省，内心冲突得厉害。这种个性，除了长于经营之外，更适合做文学家与艺术家。操纵经济的人与艺术家本来南辕北辙，很难站在一起的，但在犹太人里面却奇迹式地出现了，十九世纪之后，欧美的重要银行家、主持金融的多是犹太裔人士，而这群银行家也十分喜"投资"文学艺术市场，奖掖艺术创作，这种巧妙的结合使得犹太人不只操控经济，并且影响心灵。英美各地的大型博物馆或美术馆，大多是犹太裔企业家所"奉献"或主持的，其他重要的传播媒体与出版商，也莫不如此。

以音乐艺术为例，《时代》杂志每年选出美国的十大乐团，背后的金主大多是犹太人，难怪音乐界出了那么多犹太裔的音乐家，从伯恩斯坦、奥曼第、塞尔、萧提、祖宾·梅塔到巴伦博伊姆，光是指挥家犹太裔所占的比例，就超过其他族裔的太多太多，更不要说知名的演奏家了，才知道犹太人在欧美的"势力"是如何的庞大。

我以前曾百思不解，为什么以色列可以与周围的十余个阿拉伯国家为敌，他们即使犯错，而英美各国仍一心相挺，绝不退让，后来看了几次 BBC 转播的英国举行的大型音乐会，闭幕典礼少不了一首充满了爱国与宗教感的歌曲，那首歌叫《耶路撒冷》（Jerusalem），是由与艾尔加齐名的英国作曲家帕里（Hubert Parry, 1848—1918）所作，演奏这首歌的时候，全场观众同声齐唱，不断挥舞着国旗，样子如醉如

威廉·布莱克
《耶路撒冷》词作者

狂,才知道要这群自认是耶路撒冷子民的人放弃支持以色列,是绝不可能的事了,尤其在以色列人与"外邦"异教徒斗争的时候,虽然对英国人而言,以色列也是外邦,而犹太教对基督教而言也是外教。

但犹太人确实有极幽暗又艰险的一面,看卡夫卡(Franz Kafka, 1883—1924)与艾萨克·辛格(Issac B. Singer, 1904—1991)的小说可以体会一部分。他们掌控了很多文化诠释的权柄,内心却是空虚的,至少不如外人想象的从容镇定。

都是闲话,我们把话题转回谈布鲁赫的这首大提琴曲。这首 Kol Nidrei 是他 1881 年的作品,作于《苏格兰幻想曲》

之后，全曲分两个部分，第一部分 D 小调，主题缓慢而沉重，主奏大提琴的旋律一直在低音区徘徊吟诵，形成沉郁悲伤的色彩。这旋律经过几次重复，随后大提琴提高八度把这旋律再演练一遍，情绪就变得比较高朗了。转入第二部分，是 D 大调，在管弦乐团引导之下，大提琴朝另一主题展开，比起第一部分的哀伤，明显减少很多，这个主题，舒展委婉，充满安宁明净的气氛。这时的音乐有一种像宗教的作用，沉淀思绪之后有超凡入圣的感觉，又有一种让人觉得洗尽尘埃，神清志明的境界。

听布洛赫的《所罗门》又是另一种感受，这首曲子的副题是"希伯来狂想曲"，我们先来谈谈音乐中的"狂想曲"。狂想曲在音乐上出现，很多时候跟地方色彩脱不了关系，譬如李斯特的《匈牙利狂想曲》、斯坦福（Charles V. Stanford, 1852—1924）的《爱尔兰狂想曲》等，都采用了地方民谣或旋律作为曲子的骨干。另一种与地方色彩无关，而是作曲家因读了某部作品，或听了哪一首音乐而产生了联想，便写下"狂想曲"来表现他的非非之思，譬如勃拉姆斯采用了部分歌德的诗歌而写成的《女中音狂想曲》（*Alto Rhapsody*），以及拉赫玛尼诺夫采用了部分帕格尼尼音乐旋律而写成的钢琴与管弦乐合奏的《帕格尼尼主题狂想曲》都是如此。尽管所表现的并没有严格的限制，但取名"狂想曲"的曲子，通常曲调明朗愉快，尤其与地名结合的狂想曲，里面有很多地方

的歌谣舞曲,总是轻快又节奏分明的居多。

但布洛赫的这首"希伯来狂想曲"却不是这样,全曲所写的是古代希伯来君王所罗门的故事。所罗门有"哲学家君王"之称,但他治理以色列以明君始,以昏君终,最后把以色列的政治与宗教系统都弄乱了,使得以色列落入分裂一途,他在以色列的历史上评价向来毁誉参半。布洛赫对他们族里的这位历史人物,似乎把注意力放在"毁"的部分比较多,当然他也表现了所罗门引以为傲的智慧与理性,但敌不过他好大喜功又纵欲的性格,故事以悲剧收场。

曲中的管弦乐部分,代表了所罗门光明的一面,而负责主奏的大提琴却代表他阴暗的一面,合奏与独奏时而夹缠,时而对立,不和谐的部分居多,整体气氛是低暗又冲突的。快结束之前,在管弦乐声达到最高潮的同时,却也是大提琴的声调变得空前绝望的时候,曲子很长,其中虽有起伏,但敌不过强烈悲观的气息。布鲁赫的那首虽然哀伤,然而结尾却是明亮的,让人产生一些崇高优美的联想。而这首布洛赫的,曲子自始就在矛盾冲突中进行,而且不安的情绪与音乐相终始,从不中断,直到最后以大提琴绝望的尾音结束。这真是一首有压力的曲子,听完了才让人有松脱开来的感觉,觉得我们的世界还算天高日暖,一切平常不满意的,当下都觉得好了起来了。

都是矛盾的,基调是哀伤。这不只是音乐,也是以色列

对希伯来历史的整体感觉吧。我听的这两首曲子，是由法国大提琴家富尼埃（Pierre Fournier, 1906—1986）演出的版本（DG），布鲁赫的那首，由马蒂农（Jean Martinon, 1910—1976）指挥巴黎拉穆勒交响乐团（Orchestre Lamoureux, Paris）合奏，布洛赫的那首由华伦斯坦（Alfred Wallenstein, 1898—1983）指挥柏林爱乐合奏。除了富尼埃的版本之外，布鲁赫的那首我还听过斯塔克（János Starker, 1924—2013）的版本（Mercury），觉得还是富尼埃的殊胜。至于布洛赫的那首《所罗门》，演奏的名家很多，除了富尼埃的之外，还有罗斯特罗波维奇（DG）、麦斯基（Mischa Maisky, 1948— ）（DG）与马友友（Sony）的版本，都值得推荐。其实各有长处，选一听之即可。

莫扎特的天然与自由

几年前我写过一篇《听莫扎特》的短文,登在《联合报》上,全文是:

听莫扎特音乐的时候,人总在平和与喜悦之中。像是把所有东西都放在房间的适当位置,妥帖安稳,没有一点是碍眼的。透明干燥的空气中带着一点薄薄的水气,有些许凉意,你须要穿着宽松而合适的衣着,当音乐响起,不要穿着厚衣,更不能赤膊,听莫扎特不要拘谨,但也不能过于随便,它给人一种合乎中道的安适。

所以莫扎特等于和谐。与莫扎特比,巴赫当然也是和谐的,巴赫的和谐带着数理的冷的秩序,有时太严肃了;贝多芬也很和谐,但贝多芬的和谐是超越过冲突与打击过后的和谐,他人生的道路有太多的障碍,通过后

他说让我们遗忘并原谅吧,后面的那些伤痕,令人想忘却不见得全能忘得掉。不像莫扎特,他的风和日丽是天生的,他的气度不是靠磨练或奋斗得来,萨尔斯堡的雪与阳光,维也纳的微风,多瑙河的波光,宫廷舞厅仕女的衣香鬓影,都令人沉醉。而听莫扎特从不让人昏昏欲睡,它让人清醒,但清醒不是为了防备。

既没有外在的敌人,也没有内心的敌人,所以可以放松心情,无须作任何防备,对中国人而言,这是多么难得的经验啊。孟子说:"入则无法家拂士、出则无敌国外患者,国恒亡。"《中庸》说:"君子戒慎乎其所不睹,恐惧乎其所不闻。"中国人习惯过内外交迫、戒慎恐惧的生活。莫扎特告诉我们无须如此紧张,他悠闲得有点像归隐田园的陶渊明,但陶渊明在辞官归里的时候,还是不免有点火气,"误落尘网中,一去三十年",不是有点火气?不像莫扎特,他的音乐云淡风轻,快乐中充满个人的自信与自由。

我这儿不要细举他的曲目吧,大致说说,他有四十一首交响曲,数量极多而用交响乐团演奏的小夜曲(Serenade)、嬉游曲(Divertimento)等作品,钢琴奏鸣曲、协奏曲,还有各项室内乐譬如弦乐四重奏、五重奏,只有专家才清楚数目。他几乎还为所有数得出的乐器作过曲,不单单是在乐队中用到这种乐器罢了,而是

莫扎特的天然与自由

为它写协奏曲,让它成为音乐的主角。他的才干实在太大了,懂得各种乐器的特性,晓得它所有的长处与短处,他为它们安排最好的出场位置,好像一见人就摸得着人的"笑穴"与"痛点",有这样的敌人真可怕,一出手就让人沦陷。但他只是玩玩罢了,他无辜地朝我们笑,他让最美丽的声音走出乐器的孔窍,一点也没有伤人的意思。

为莫扎特着迷的人不会忘记他还是歌剧作家,他的歌剧与后来的歌剧作家如柏辽兹、瓦格纳、普契尼等的不同,他们都热衷写让人荡气回肠的悲剧,越悲惨越绝望的越好。而莫扎特喜欢写有幽默意味的喜剧,不论《费加罗的婚礼》(*Le nozze di Figaro*)、《唐·乔万尼》(*Don Giovanni*)或《魔笛》(*Die Zauberflöte*),都是以小人物为故事的核心,在插科打诨笑谑不断的后面,也有点无可奈何的感叹意味,但仅止于此,莫扎特从不把它扩大到要令人愤慨抗议的地步。人生皆如是,正经的生活中总有些荒谬,聪明的后头也会有些糊涂,笑中带泪,苦后回甘,本是世道之常情,这一点,莫扎特比任何人都达观。

只有达观的人,才能得到真正的自由,因为他"不以物喜,不以己悲",仁者无忧缘于智者无惑,所以仁者必定也是智者。智者不惑于世相,人不管如何忧愁都解决不了问题,当智者彻底明白了这一点,便快快乐乐地成为一个仁者了。这样说来,和煦如日的莫扎特有点接近儒家的

仁者，这话也许过甚，但说莫扎特是一个自由的人，这点不容怀疑。莫扎特的自由，渊源于他独特的自信，他的自信又因为他洞悉周围的一切。他的这项本事，不是别人教的，而是他的本能，所以莫扎特算个天才。

　　他的艺术是把一切最好的可能表现出来，没有不及，更没有任何夸张，好像那是所有乐器的本来面目，圆号（Horn）本来就该那么亮丽，长笛（Flute）就是那么婉转，巴松管（Bassoon）就该那么低沉，竖琴（Harp）就该那么多情，双簧管（Oboe）就该那么多辩，单簧管（Clarinet）像个害羞的演说家，遇到机会也会滔滔不绝起来，让人知道它也能长篇大论……，原来那是它们的当行本色，以前被作曲家埋没了，现在有人让它们好好展现，终于让人惊讶于它们的天颜。莫扎特的世界阳光温暖，惠风和畅，天空覆盖着大地，大地承载着万物，自古以来就是这样，不仔细听，好像没有任何声音，而所有声音其实都在里面，没有压抑，没有抗拒，声音像苏东坡所谓的万斛泉源，不择地皆可出，因为不择地皆可出，所以十分自由。

　　原来，莫扎特的迷人，正在他所拥有的自由，而他的自由，从来不吝于与人共享。

　　上面这篇文章说的是我对莫扎特的"大感受"，到今天，这些感受并没有改变，但有些意见需要补充。

我听莫扎特一直觉得是天然跟自由。这"天然"两字是元代诗人元遗山拿来形容陶渊明的，他有《论诗绝句》三十首，其中一首专论陶渊明，说："一语天然万古新，豪华落尽见真淳。"以这两句诗的第一句来说明莫扎特的音乐是完全相符的，莫扎特的音乐与陶渊明的诗都是发自人的最自然的机杼。我们知道所有艺术创作都要用心思，就像织布需要运用织布机，但莫扎特的成品让你几乎看不见任何"运作"的痕迹，如石在山，如水在涧，他的音乐好像现成摆在那儿，自然就有了，明明是人手创造的东西让人觉得不经人手，是一种极大的高明。

至于第二句"豪华落尽见真淳"就不见得适合形容莫扎特。莫扎特的音乐也有豪华的地方，所有强调神圣庄严或者强调对比秩序的地方，都免不了有点豪华的成分。以交响曲为例，莫扎特的第三十八号、四十号以至他最后一首第四十一号交响曲《天神》(Jupiter, K.551)，开始的乐章都盛大又豪华，不只如此，他二十号之后的几个钢琴协奏曲的开场部分也都盛大豪华，气象万千。天然不见得要豪华落尽，大自然在某些状况下也是豪华甚至可说是豪奢无比的，试问"无边落木萧萧下，不尽长江滚滚来"是何等景象？"吴楚东南坼，乾坤日夜浮"又是何等气势？大自然随时都显示它的盛大与豪华，重要的是莫扎特的豪华是他天生禀赋的豪华，是自然的光彩，不论花开花落，都有气势在，不是穷汉子充阔装出来的。

莫扎特雕像,萨尔斯堡

莫扎特的另一项特色在游戏,当代新教神学家卡尔·巴特(Karl Barth, 1886—1968)曾说:

> 我在莫扎特音乐中,听见了任何作品中所听不到的游戏艺术。

说得不错,他点出了莫扎特音乐中游戏的成分,这种成分在他的歌剧中最多,但交响曲、协奏曲、钢琴奏鸣曲与弦乐四重奏中也随处可见,游戏是儿童最爱,所以莫扎特的音

莫扎特的天然与自由

乐充满童趣又天然可爱。

游戏不是恶作剧，就算是儿童的游戏，也有严肃的一面。游戏的目的在给自己欢愉，同时也给人欢愉，肯定欢愉在生命中的意义是重大的，否则在莫扎特之后的贝多芬不会把他最后一首也是最重要的交响曲取名为"欢乐颂"了。因此游戏与欢愉都是高尚的，都具有生命本质上的意义。

这一点令我想起，中国的宋明儒常讨论一个主题叫"孔颜乐处"，这是因为孔子曾这样形容他最疼爱的弟子颜回，说："贤哉回也，一箪食，一瓢饮，在陋巷，人不堪其忧，回也不改其乐，贤哉回也。"颜回非常困穷，但却十分快乐，这是孔子欣赏他的地方。《论语》中还有段记录孔子的话说："饭疏食饮水，曲肱而枕之，乐亦在其中矣。不义而富且贵，于我如浮云。"这段话是形容自己，可见孔子简易平和，虽然生活在艰难之中，仍不改生命本质的快乐。欣赏自己的生命，也欣赏生命中的苦难，这是快乐之所从来，也是人的自由所从来。明儒王心斋（1483—1541）有首诗，题目是"乐学歌"，是这样写的：

> 人心本自乐，自将私欲缚。私欲一萌时，良知还自觉。一觉便消除，人心依旧乐。乐是乐此学，学是学此乐。不乐不是学，不学不是乐。乐便然后学，学便然后乐。乐是学，学是乐。呜呼，天下之乐，何如此学。天下之学，何如此乐。

马克拉斯指挥布拉格室内交响乐团演出的莫扎特交响乐全集,被评为莫氏交响曲最好的演出

这句"人心本自乐",把快乐来自生命本质的事说出来了,照王心斋的说法,所谓学习,即是学习回复生命的本体,因此生命是快乐的,学习也是快乐的。我每读这些被理学家形容为"生机畅旺"的文字,常很奇怪地会想起莫扎特。莫扎特与说这些话的中国人,真是"相去万余里,各在天一涯",但却莫逆于心,他的音乐充满了游戏的成分,也充满了快乐的因子。虽然在他真实的生命里有许多无法克服的苦难,但他不仅靠音乐超拔了自己的苦难,又借着他的艺术印证了生命里最核心的部分,那就是自由与快乐。

辑三

音乐是时间的艺术,只有一次

对现代许多人来说,听唱片其实是聆乐的第一现场,喇叭中传来的音乐,并非虚幻,而是真真实实的存在。同一种音乐在不同时段中听来,都可能有全新的感受,而这种感受往往是唯一的,不见得能重复、能再制。

音乐是时间的艺术,只有一次,生命也是。

舒伯特《天鹅之歌》乐谱书名页

舒伯特之夜

音乐史上有个名字叫做"舒伯特"的人，要写他的传记，那简单至极，因为他在世上只活了三十一岁，要编他的作品目录呢，那就有得编了。他跟贝多芬一样，有九首编制很大的交响曲，其中有一首没有完成，就是第八号，只写了两个乐章，后来乐商就干脆叫它"未完成交响曲"，想不到这首交响曲就因这个名字而响亮起来，世上听完舒伯特九大交响曲的不多，但提起这首"未完成"，就无人不知，这竟成了他最有名的作品了。我少年时到友人家听音乐，他们家就有一张首面是贝多芬第五号《命运》，反面是《未完成交响曲》的唱片，好像是柏林爱乐的录音，指挥是谁已忘记了，那时我就把两个乐章的主要旋律牢牢地记住了。后来听过许多大师指挥的唱片，奇怪的是这两首曲子老是被放在正反两面，《命运》是交响乐的圣经，而《未完成交响曲》竟然与之并列，

可见《未完成交响曲》是如何的有名。

这首交响曲并不是他写了一半就死了,这两个乐章是在1822年他二十五岁的时候就写好了的,可能舒伯特当时太忙,名气也很一般,没什么人会注意他,这两个乐章放在抽屉里连自己都忘记了,直到他死后很久才被人发现,这首曲子的初演是在1865年,那时舒伯特已死了三十七年了。

舒伯特一生都是个青年。他早熟而才华横溢,他在二十五岁左右,已经完成了好几首交响曲了,而贝多芬在二十五岁时还没写过交响曲呢。但舒伯特个性害羞,他身体不很好,因为经常咳嗽,脸孔老是通红,他在音乐上有高岸的理想,但没有什么朋友。在维也纳,十九世纪之初,音乐是个高又"贵"的行业,你须取悦王公贵人或巨商大贾,让他们做你的"支持人",你才能在音乐圈里混。那些大人物都趾高气扬,年轻又腼腆的舒伯特是巴结不上的,他只能写些室内乐及歌曲,卖给乐谱商,乐谱商将它们整理排印,提供给小型乐团或演唱家选用,如果乐曲被选上了,那么作曲者也许有出名的机会。

虽然艺术家表面不以为意,但出名对他们而言还是顶顶重要啊!万一作品没被选上,便像石沉大海,过了几十年、几百年,也许才会有个"知音"在成堆的旧货中"惊艳"地发现了他的作品。舒伯特最有气势的第九号交响曲《伟大》的命运与《未完成交响曲》几乎相同,也是在他死后才得见

天日，他死后十年，这首交响曲被作曲家舒曼在维也纳发现，带回莱比锡，一年后由门德尔松指挥莱比锡有名的布商大厦管弦乐团作首度的演出。杜甫称李白说："千秋万岁名，寂寞身后事"，只是那死后的花开花落，对李白与舒伯特而言，又有什么意义呢？

三十岁那年，也就是1827年，他有一个机会拜见当时在维也纳已被视为乐圣的作曲家贝多芬，他把自己的作品呈给这位大师看，据说贝多芬对这位青年作曲家的天赋极为惊讶，对他勉励有加。但贝多芬对他的帮助不大，贝氏自己陷入极大的病痛之中，耳已全聋了，无力"提携"他，而且就在当年，贝多芬死了。舒伯特极想得到贝多芬的启发，他的几首交响曲里有贝多芬的影子，但这次见面，并未为他带来什么，他的极大部分作品，都在遇见贝多芬之前就早已完成，贝多芬死了一年之后，舒伯特也病死了。

舒伯特的作品最有名的是歌曲，他一生写了六百余首歌曲，所以音乐教科书上总称他是"歌曲之王"。他的歌曲，不是为大型演唱使用，譬如神剧、歌剧，而是一般人可以唱的"短歌"。他的歌曲大多是独唱，很少合唱，演唱者男性是男中音（baritone），女性是女中音（mezzo soprano），因为中音的音域最接近一般人。因此唱舒伯特的歌，态度上需要忠诚恳挚，避免油滑，不要像歌剧里的高音歌手，一股脑儿在那儿卖弄音色及技巧。舒伯特的歌比较起来显得简单，然

舒伯特之墓，维也纳

而要唱得好，还是需要相当的技巧的，尤其需要有英华内敛的修养，朴实比华丽有时更难表现。

在舒伯特的器乐作品中，以钢琴作品最为突出，他写了很多钢琴奏鸣曲，都是独奏的，没一首是与管弦乐合奏的协奏曲。他的钢琴作品，都有很美的旋律，又善铺叙，所以几乎每首都很长，有人拿它们来与贝多芬中晚期的作品比较，它们的长度总是超过贝多芬的作品，但力度却总嫌不足。

其次是他的室内乐作品。他有很多首弦乐四重奏、五重奏，也有钢琴三重奏及五重奏，其中有些是音乐史上的名

作。他的室内乐与钢琴作品很像，都是以旋律优美见长，有人说舒伯特的所有作品，其实都是可以歌唱的歌曲，他的歌不是颂扬神圣的圣歌，也不是鼓动热血的战歌，而是像夏日树林里的溪水，潺潺地、细声地流着，可以濯足，可以洗心。

听舒伯特的歌曲，任谁都不会漏掉费雪狄斯考的演唱，有人说他的歌喉是为舒伯特而生的，也有人说舒伯特的歌是预知一百余年之后会有费雪狄斯考而写的。唱舒伯特的歌曲，应该不限男声，但奇怪的是大师几乎全是男性，只有一次我听西班牙女歌唱家罗斯安吉莱斯（Victoria de los Angeles, 1923—2005）唱他的《音乐颂》（*An die Musik*）。罗斯安吉莱斯的歌喉清脆又悠远，她能把声音停留在极高的高处犹游转不歇，她把舒伯特的这首短歌，唱成那样淋漓焕然，如果不是天界的声音，就至少如沐沂归咏般的了，听了这首歌，像洗去多年来身上的尘埃，清洁又安宁地进入灵魂的圣域，那是我从未有过的感受。

至于舒伯特的钢琴曲，弹奏的人很多，伟大的演奏家，总会弹几首他的作品，但专门演奏他的作品而成名的却不多。舒伯特的奏鸣曲，都十分冗长，动态范围不大，弹的人与听的人都容易疲乏。唯一以弹舒伯特著名的，大概是奥地利的钢琴家布伦德尔（Alfred Brendel, 1931— ）吧。上世纪70年代，Philips 帮他出了许多舒伯特钢琴曲，都是以 LP（$33\frac{1}{3}$

转的胶版唱片）发行的，当年布伦德尔是四十左右的壮年，而视茫发秃，戴着一副宽边的深度近视眼镜，看起来已是个老头儿。他弹舒伯特很高雅，初听像学院派的一板一眼，听久了，就觉得他音色亮丽、触键健稳之外，他似乎比别人有较多的热力，好像将平稳的河面激起了水花，他让舒伯特像鳟鱼一般跳跃出水面，尤其是每个乐段结尾的部分，强度与前面总是不同的，这使得原本的冗长有了变化，不再那么单调了。我一直认为，布伦德尔所弹的，是舒伯特钢琴曲的最好版本。

一次在电视上看一部好莱坞电影，电影是在一座奥地利的古堡式的大厦里拍的，故事是叙述二次大战时东欧的德军将领开会讨论如何处决犹太人。与会的还有盖世太保及各集中营的主管，会中讨论杀人的细节，包括人数分配及遗骸处置等。古堡陈设极其豪奢，会议桌上摆满鲜花，穿礼服的仆役轮流端上点心、咖啡，食物鲜洁，将军谈话、遣词用句都极文雅高尚，整个气氛是轻松而融洽的，而话题则是重重的杀戮与重重的死亡。

等所有细节都安排妥帖，会议便结束了，来客各自穿上大衣准备离开，打开大门，屋外天气昏暗寒峻，已是夜晚，有雪花在飘落。主持会议的将军在送走客人后有些颓然，仆人将桌面及房子收拾干净，把门窗关好，再把房中的灯一一熄灭。这时将军打开那古董造型的七十八转唱机，把唱片放

上，拉上唱杆，音乐便款款流出，原来是舒伯特那首有名的编号 D.956 的《D 大调弦乐五重奏》，他放的是慢板的第二乐章。这首弦乐五重奏的乐器配置有些特殊，用了两只大提琴，显然舒伯特想增加低音的效果。第二乐章的乐句迟缓而严肃，像放慢速度的海浪，一层一层地朝岸上拍来，又像攀岩，一步一步地增加高度。灯已熄尽，将军喟然叹道："可恶的舒伯特，怎么把音乐写得这么迷人呀！"

真是残酷与美丽的对比，音乐像冰封大地的一个弱小火种，在强风中闪闪烁烁，随时可能熄灭，一熄灭，世界就全暗了。我记得俄国作家索尔仁尼琴（Aleksandr Isayevich Solzhenitsyn, 1918—2008）写的一个短篇：西伯利亚的铁路的四周积着厚雪，一列货车出事了，这是一趟运家禽的列车，车上厚纸箱破了，里面的小鸭子跑了出来，一只只兴奋地在雪地奔跑。任何人都知道，在零下的气温之下，这些黄绒绒的毫无抵抗力的小鸭子几分钟就会全数冻死，但美丽的小鸭子，却完全不知道自己陷入险境。……我不知道为何想起这个故事，也许所有美丽的事都脆弱得像雪地上的小鸭子，都潜藏着重重的危机，令我们不得不担心吧。

没有十年前也接近了，我在尚存的"《中央日报》"上发表了一篇《舒伯特之夜》，记得那篇文章是应主编林黛嫚邀请所写。现在拿出来看看，觉得文中的意见并没有改变，这篇文章所呈现的气氛我很喜欢，艺术令人深省，结果也许

有点忧伤,但就是这忧伤使得艺术的生命显得恒常些,因为到今天我听舒伯特,依然有一丝难以形容的忧伤在心中,十年来世事改变很多,而那个忧伤依然存在,如何挥也挥之不去似的,其实我也没怎么想挥去它,我想,那股忧伤已存在了近两百年来的心底,就让它继续保持在我的耳际、我的心中吧。

我现在为这篇文章添几个注脚。

世上以演唱舒伯特艺术歌曲出名的德国男中音费雪狄斯考不巧2012年5月18日去世了,只差十天就过他八十七岁生日。费氏以唱舒伯特知名,但其声乐领域绝不以舒伯特为限,当年卡尔·李希特录巴赫的康塔塔全集也邀他参加,他在80年代之前,除了独唱之外,也常参与歌剧演出,说起来是个声乐界的全才。舒伯特的歌曲,他录过多次,譬如《美丽磨坊少女》(Die schöne Müllerin)、《冬之旅》(Winterreise)、《天鹅之歌》(Schwanengesang)都有不同的版本,其中他与钢琴家摩尔(Gerald Moore, 1899—1987)合作最多,此版是舒伯特艺术歌曲不可少的版本。谈起舒伯特的歌曲,除了费雪狄斯考之外,还有一个跟他一样资深的德国男中音不得不提,那就是赫曼·普莱(Hermann Prey, 1929—1998)。这位男中音的声音比费雪狄斯考要宽洪些,两人比较,费雪狄斯考的声音清亮,而普莱的低沉,我觉得在某些部分,普莱更能把握舒伯特的原作精神,但在歌唱界的名气,普莱始终不

如费雪狄斯考的大,却也是怪事。

《冬之旅》也有英国男高音彼得·皮尔斯所演唱的版本（Decca），是由作曲家布里顿伴奏钢琴,是一张十分有名的唱片。但我不是很喜欢,首先由男高音唱这套歌,总显得有些不自然（舒伯特的艺术歌曲虽没限制由谁来唱,但以男中音为宜）,而皮尔斯唱这套歌曲的时候,声音常作颤抖状,中音进入高音时总显得有些不稳,让人听来提心吊胆的。

前文所记罗斯安吉莱斯,台湾一般译成罗斯安赫丽丝（承一位读者来信指正）,是一位西班牙籍的女高音。最擅长意大利与西班牙的歌剧,她除了歌喉好之外,还精通吉他演奏,有些西班牙的民谣或艺术歌曲由她自弹自唱,更能得

肯普夫版舒伯特钢琴奏鸣曲集

舒伯特之夜

布伦德尔版舒伯特钢琴奏鸣曲集

其神髓,唱舒伯特的歌不是她的强项,但偶一为之,也十分不俗。

　　文中谈到舒伯特的钢琴独奏作品,以奥地利籍的钢琴家布伦德尔所弹的(Philips)最得我心。说起舒伯特的钢琴作品,包括二十一首奏鸣曲、十一首即兴曲(Impromptus)及六首《音乐的瞬间》(Moments Musicaux),数量惊人。布伦德尔所弹的舒伯特虽好却没有录完,后来我到唱片行寻找,发现二十世纪的许多钢琴大师弹舒伯特的几乎无一弹完,如肯普夫(Wilhelm Kempff, 1895—1991)(DG)、阿劳(Claudio Arrau, 1903—1991)(Philips)、海布勒(Ingrid Haebler, 1926—)(Philips)所录的舒伯特钢琴曲集均只录了一部分,较近的席夫版(Decca)也欠

缺完整，在市面要找一家大师级的演奏家所弹的舒伯特钢琴全集，有点戛戛乎其难的感觉。

何以致之？不见得说得清楚。也许是因为舒伯特的钢琴作品太长了，而作品与作品之间的相似度又太近，没有钢琴家有这份耐心把它全部弹完，这个理由有点牵强，但除此之外无法解释，总之目前的"结果"就是如此。我这样说，不是说他的钢琴作品不好，舒伯特的钢琴曲有他的特色，他的钢琴作品充满了歌唱的意味，可以说是他歌曲艺术的延伸，自有迷人处，也许"动态"范围不是很大，起伏也不是很强，"落日照大旗，马鸣风萧萧"不是他要表现的，他的作品，给人一种面对波影浮光的感觉，幽美、洁净，又带有一点点的忧伤，闻之可以清心明目，是音乐中不可或缺的好作品。

再谈舒伯特的交响曲作品。舒伯特有九首交响曲（包括第八号《未完成交响曲》及虽写就但未配器的第七号），另有第十号只有草稿，还有两个 D 大调交响曲只写了片段，整体来说，舒伯特在世只活了三十一年，他的生命可以说是"未完成"的，他的交响曲也可如是观。因此一般号称舒伯特交响曲全集的唱片，其实都不完整，大多只录了八首，也就是空下第七号未配器的那一首，第十号与只有草稿的两首当然不包括在内。

全部搜罗完全的只有一种，就是马利纳（Neville Marriner, 1924— ）指挥圣马丁乐团（Academy of St. Martin-in-the-Fields）

演出的版本(Philips),第七号由后人配器"完成",其他两首草稿则照其旧谱演出,当然都是残篇。演出八首的"全集"则以伯姆指挥柏林爱乐演出的版本(DG)为最优,伯姆的个性温文儒雅,与舒伯特作品的气质最为吻合,这套唱片录得十分谨严,毫无卖弄,应该是最值得推荐的唱片。其次阿巴多指挥欧洲室内乐团(Chamber Orchestra of Europe)演出的版本(DG)也很不错。舒伯特的交响曲中,以第八号《未完成交响曲》、第九号《伟大》最受青睐,演出的机会也最多,世上重要乐团与大指挥家几乎都出有唱片,我已记不得到底听过几种了,记忆较深的是以演出莫扎特交响曲知名的马克拉斯(Charles Mackerras, 1925—2010)所指挥的一个名叫"启蒙年代交响乐团"(Orchestra of the Age of Enlightenment)演奏的版本(Virgin)。

文末所记的 D. 956 的《D 大调弦乐五重奏》,也是很热门的曲子,我常听的是梅洛斯弦乐四重奏(Melos Quartet)加上罗斯特罗波维奇演出的版本(DG),是一次很好的演奏。

听勃拉姆斯的心情

谁是贝多芬之后最"伟大"的作曲家？提出这问题，令人不由得想起勃拉姆斯（Johannes Brahms, 1833—1897）。

勃拉姆斯是吗？答案有点犹疑，我们只能找可以与他比较的人，看看哪一个更为"合格"。与贝多芬算是同时，年龄稍后的有舒伯特，而且在乐坛后辈作曲家之中，他是唯一见过老贝的人，舒伯特的交响曲也有九首之多，所作的钢琴奏鸣曲与室内乐在数量上也不少，尤其他是"歌曲之王"，平生所写的艺术歌曲有六百多首，在此领域，无人望其项背，据奥地利人德意许（Otto Deutsch）所编的舒伯特作品编号，他的作品共有九百多号，可见作品之多。不过我们的问题不是数量而是伟大，舒伯特够伟大吗？这答案也不容易，喜爱舒伯特的人，在心中真觉得他是伟大的，但如果要拿来跟贝多芬比，就很少有人还能保持坚定了，因为不论交响曲

或室内乐,在"深度"而言,他是颇逊于贝多芬的,至于歌曲,贝多芬作的不多,在此领域无法比较。

不只舒伯特,在舒伯特后面的作曲家,譬如舒曼、门德尔松、李斯特都很杰出,作品都有自己的风格特色,在某一方面当然有领袖群伦的作用,但用"伟大"的特质来衡量,总觉得还少了一点。如果只用交响曲做权衡的标准,比勃拉姆斯略大的布鲁克纳(Anton Bruckner, 1824—1896)可以算得上雄峙宏伟,他的九首交响曲体制庞大,尤善用铜管,常造成极大的气势,但"雄峙宏伟"能否算成伟大还是一个问题。同样以交响曲来论,马勒与肖斯塔科维奇(Dmitri Shostakovich, 1906—1975)算是了不起的作曲家,作品在数量上有的与贝多芬等量齐观,有的还多过了贝多芬,但在勃拉姆斯面前,他们都是后辈,真要轮到还得等一等,何况,不论从性格与作品来讨论,他们与贝多芬还有段相当的距离。另外瓦格纳无疑是极重要的作曲家,而他的重要成就是德语歌剧,与贝多芬的性质不同,贝多芬只有一首歌剧,算起来,贝多芬的歌剧不算顶重要。所以当我们思考贝多芬之后谁最"伟大",勃拉姆斯便自然浮出眼前。

勃拉姆斯的作品数量并不算多,他有四首交响曲,钢琴协奏曲两首,小提琴协奏曲一首,小提琴与大提琴"双重"协奏曲一首,其他室内乐的作品,譬如弦乐四重奏、五重奏,钢琴三重奏、五重奏,还有钢琴奏鸣曲、叙事曲、诙

谐曲、变奏曲都有，数量上也并不多，合唱与声乐歌曲也都有，声乐歌曲有两百多首，算是多了，但与当时或较早的歌曲创作家而言，这个数目也算普通。整体上论，勃拉姆斯不是个多产的作曲家，他不像肖邦那样有"诗意"，也不像李斯特那么有自信，认为自己的乐思"不择地皆可出"，又不像舒曼那样的神经衰弱，喜欢幻想，他比舒曼顽强一些也理性一些，而个性矜持又坚定，不容易妥协。勃拉姆斯的作品，不见得都是绞尽脑汁之作，但都是经过层层思虑、从不轻易发表的那种，勃拉姆斯是个比较严谨的作曲家。

勃拉姆斯的性格从不开朗，他的作品也是。如果以天气为况，勃拉姆斯的天空总是堆积着层云，好像从未消散过，有时候一片墨黑，眼看雨快要落下来了。所以听他音乐的时候不能用听莫扎特的方式听，觉得用听莫扎特的方式听，总会听漏了哪些部分，听他作品时，你得正襟危坐着好好地听，心情很难真正放松，听过的结果，也往往是沉重的较多。

这也很好，音乐不都是娱乐性的，有的艺术让你放松，有的艺术让你紧张，人生原就在这样一紧一松之中度过，所以勃拉姆斯的紧张与严肃并没什么不好。而且这种紧张与严肃不见得是勃拉姆斯有意"制造"出来的，而是源自他的性格，他 1880 年在接受德国布雷斯劳（Breslau）大学颁授荣誉哲学博士学位时曾写下一首《大学庆典序曲》（*Akademische*

年轻时的勃拉姆斯

Festouvertüre, Op.80）作为答谢，这首曲子集合了几首当时流行于大学社团的歌曲与民谣，节奏昂扬轻快，是勃拉姆斯少数开阔又令人兴奋的乐曲，想不到就在同一年，他又紧接着写了一首《悲剧序曲》（*Tragische Ouvertüre*, Op.81），毫无理由的，别人问他原因，他说："我不得不写这首悲剧序曲，来满足我忧郁的本性。"大约《大学庆典序曲》太热闹太喜气了，他想平衡一下自己的情绪，也想平衡一下他音乐的气氛，原来忧郁是勃拉姆斯的本性。

勃拉姆斯虽然只有四首交响曲，但每首都是严谨又充满

思想的作品，比起他的前辈大师贝多芬的九首交响曲，一点都不逊色，从某些角度看，贝多芬的九首交响曲，还是有比较不是那么用心的地方。无论从哪方面来说，贝多芬写第四号、第八号，没有倾全力于其上是事实，他的第一与第二号也多少有点少不更事的味道，所以柏辽兹在听他第一号交响曲的时候说："这还不是贝多芬，但我们很快会看到。"柏辽兹很委婉，他认为第二号交响曲之前的贝多芬还算不上是贝多芬，当然也有不同的意见，但贝多芬的这四首交响曲与他的其他几首比较，分量不是那么重，显然也是事实。

而勃拉姆斯却不然，他的四首交响曲都是重要的作品，以第一号C小调（Op.68）这首而言，从构思到写作完成，前后花了二十一年的时间（1855—1876），真是"昔为少年今白头"了，可见他是个苦思派的艺术家，一切不做轻易的打算。这首交响曲第一乐章起始就由定音鼓连续敲出，很像贝多芬的第五号《命运》的开始的规模，结束的部分，也有些许贝多芬第九号《合唱》的意味，同样有从黑暗步向光明的暗示，所以有人把这首交响曲戏称为"贝多芬第十交响曲"，半是开玩笑，半是合理的，因为勃拉姆斯写这首交响曲的时候，心中确实常常浮现贝多芬的影子。

但勃拉姆斯毕竟不是贝多芬，贝多芬当然在乎自己的作品，但对于"拎管"，他不热衷，也不积极，贝多芬对自己最不满意的作品，并没有"消灭殆尽"的计划，所以今天得

以见到的贝多芬的作品,水平并不算很整齐,这对研究贝多芬或音乐史的人来说,反而是资产之所在,因为有起伏才可见高潮,有暗处才可衬托出光耀。在这方面,勃拉姆斯太内向又太严肃了,他不容许自己有不够分量的作品出现,所以写一首作品花的时间也许不多,但写完后又删又改的,往往要拖很久才肯定稿,这是他作曲的常态,他的作品不多,这是其中的原因,老贝的九首交响曲,如果经过勃拉姆斯的"笔削",恐怕也只能剩下四五首了。

据说勃拉姆斯在写完第四号交响曲时,还有写第五、第六号的打算,但因为写作太耗神,自己身体禁不起折腾而作罢。也有音乐史家说,勃拉姆斯虽只写了四首交响曲,却已把交响曲的所有面向表露殆尽了,宏壮与幽微,简约与繁琐,还有古典乐派的所有对位和声以及乐团乐手的各项演奏技巧,都呈现得淋漓尽致,所以是够了。另一派分析家以为,勃拉姆斯的四首交响曲可以当一首交响曲来看,他的第一号 C 小调气氛雄伟,第二号 D 大调清秀又抒情,第三号 F 大调接在第二号后面,像是对比强烈的诙谐曲,而第四号 E 小调,则反躬自省,显示无比的内在张力,这四首交响曲放在一块,正像一大篇议论宏肆的文章,"起、承、转、合"一项都不少。

话是这么讲,但连续听四首勃拉姆斯的交响曲,是非常不适合的,主要是这四首曲子,相对于其他音乐都艰深了

点，放在一起听，是会有一点消化不良。最好的方式是一次听一首，听前最好能排除杂务，而且需要选择自己神志清明的时候听。勃拉姆斯的交响曲不能只选择主旋律，它的副旋律与和声，还有极轻微的转折都充满了苦心孤诣，不容轻忽。

因此听勃拉姆斯是挺累人的。还不只是听他的交响曲而已，他的两首钢琴协奏曲、一首小提琴协奏曲及为小提琴与大提琴所写的协奏曲莫不如此，相对他的室内乐、钢琴独奏作品就显得缓和轻松一些，但也是"一些"而已，比起其他作曲家的同类作品，还是艰深不少。

他的艰深与克己，还有他强烈的复古主张，在当时受到很多人的责难，瓦格纳就说他"伪善"，哲学家尼采与稍后期的文学家罗曼·罗兰（罗曼·罗兰也是音乐史家）对他很不友善，骂他的言辞十分激烈，这是因为勃拉姆斯老是对当时流行的浪漫革命思潮不以为然，人又孤僻，自筑壁垒不愿与人沟通的缘故。

过了一个多世纪后看来，我觉得有勃拉姆斯很好，世上总要有些艰深的事来让人探索，人如只晓得"钱来伸手、饭来张口"的简便，就都成了废人，还谈什么文明与文化？但人也不能总是紧绷着，所以天高日暖如莫扎特的也有好处，他教人舒展放松，而有苦心孤诣如勃拉姆斯的也有好处，人生的风景不只是晴天，也应该包括暗云堆积的坏天气。

勃拉姆斯晚年（大约指他五十五岁之后），有一点放松自己的倾向，他不再把所有精神放在大又重的曲子之上，而写了一些比较轻薄短小的小曲，多以钢琴曲为主，譬如他为钢琴所写的《三首间奏曲》(*Drei Intermezzi*, Op.117)、《六首钢琴小品》(*Sechs Klavierstücke*, Op.118) 及《四首钢琴小品》(*Vier Klavierstücke*, Op.119)，都有简化的痕迹。这时的勃拉姆斯可能已洞察到人生的各种可能，晓得以简驭繁了，早年作品的繁琐与堆积，呈现了艺术的各种风貌，却也失去不少，人最后还是挣脱层层束缚的好，也许他是这么想的。他晚年的作品不多，体制也不大，但"大音希声"，件件直达

DGG 出版的勃拉姆斯全集

天听，应该是悟道之后的结果。

听勃拉姆斯时的心情，当然要保持宁静，要耐得下勃拉姆斯把各种不同乐音的重新组合，有的是古典时代的规矩，有的则是他的独创。有人听音乐是为了求得安宁与愉快，这样不算错，音乐当然可以给人安宁与愉快，但安宁与愉快不是音乐唯一的目的。伟大的音乐是借着乐音的提示，让我们思考一些平常被假象遮蔽，不易看清的事，这些事有些很美，有些不美，世上本是美丑互见的。我们必须透过这种重新的认识，来体会世界之广之深，了解人性之丰富多变。艺术的伟大，往往在提供这种可能，音乐也如是。

柴可夫斯基

我在谈音乐的文章中很少谈到柴可夫斯基,原因是什么,老实说有点复杂,说简单一点,我不很喜欢这个人,也不很喜欢他的音乐。

他太过别扭,又太过阴暗,这种人不是很讨喜。要谈他的音乐,老实说得从很广泛的角度谈起,他的音乐尤其是交响曲的配器法很突出,有些声音是在其他音乐家的作品上难以听到的。他善创造旋律,把本不出色的乡里民歌融入作品中,一放进去,那些民歌就显得有振聋发聩的气势了。他又善用管乐,以制造音乐的"纵深",他的木管部分特别好,尤喜用巴松管(bassoon)与低音巴松管(double bassoon),不论芭蕾舞曲与交响曲,都有很好的音效。他也喜欢用拨弦的方式来处理弦乐,譬如第四号交响曲第三乐章的部分,把音乐弄得轻快跳跃,跟《胡桃夹子》与《天鹅湖》中的某些

乐段很相似。他是个十分注意音效的作曲家，在他的任何一个作品中，都有极光彩的段落，但他的作品起落很大，形成收放跌宕之姿，可以投人所好，但过了也令人讨厌。

我曾看过一篇西方的评述文章，说柴可夫斯基的几个交响曲有"拜伦式的冲动与感情迸发"，所谓拜伦式的冲动便是像诗人一般，灵感来了，万马奔腾，灵感一走，又槁木死灰了。我不喜欢作品中充满自怜式的激情，不论音乐或文学，不巧的是柴可夫斯基的音乐中这种成分很多。

但也不能一概而论，柴可夫斯基也有极典雅又沉稳的好作品，举例来说，他为小提琴写的 D 大调协奏曲与为钢琴写的 B 小调协奏曲，不论以任何标准而言，都是杰出的好作品。当然，这些作品中都有他独有的激情贯穿其中，我们不能阻止他使用激情，假如没了它，这些作品就不是柴可夫斯基的了，"好"的激情让我们觉得灵魂也受到激发，一片焕然，毫不俗气，有时我们欣赏柴可夫斯基，其实便是欣赏他的这一部分。就以他的《D 大调小提琴协奏曲》来说吧，贝多芬与勃拉姆斯都有同样的曲目，都是 D 大调，在音乐史上号称"三 D"，贝多芬的古典崇高，勃拉姆斯的纠缠细致，都是柴氏不及的，但柴氏的作品有他特殊的地方色彩，有他高亢的激情与彻底毁灭的预感，所以也极动人，我一直觉得，在"三 D"之中，柴可夫斯基的是最有"动感"的作品，听了总让人情绪波动，久久不能平复。

他一生写过七首交响曲,但第七首写于他死的前一年(1892年),没写完自己把它毁了,死后由别人帮他续完,所以算不得是他的作品,历来也很少有人演奏,只听说有奥曼第指挥费城管弦乐团的演出版本,我从没听过。被一般人"承认"的柴可夫斯基的交响曲,只有六首。这六首作品,有四首带有标题(只第四、第五号没有),分别是:第一号《冬日之梦》、第二号《小俄罗斯》、第三号《波兰》及第六号《悲怆》。可见他深受欧洲艺术浪漫运动的启发,当时音乐界流行标题音乐,引领这个风气的是李斯特。柴可夫斯基也跟李斯特一样,写了不少的交响诗或称作"交响幻想曲"的曲子,都有鲜明的标题,譬如交响幻想曲《暴风雨》《里米尼的弗兰切斯卡》(*Francésca da Rimini*)、《1812年序曲》《哈姆雷特》《罗密欧与朱丽叶》等。这些作品都是极重音效的名曲,这类曲子,偶尔听听觉得很好,听多了,或放在一块儿听,便让人受不了,总有些腻的感觉。

提起这几首音响绝佳的曲目,倒有一段故事。我读大学的时候,台湾的经济还在困窘年代,当时很少有家庭能够欣赏音乐的。一天我的一位读外文系的学长告诉我,台北衡阳路上有家取名"田园"的咖啡厅,里面有好的音响,专门放古典音乐,有一次他在里面听他们放柴可夫斯基的《1812年序曲》,简直把玻璃窗都要震破了,说从未听过那么嘹亮的音色,要我有闲不妨去听听。我当时当然"有闲",却阮囊

羞涩得很，听说里面喝杯咖啡得花我三天粮草钱，心虽向往，却始终没踏进过门。直到我后来大学毕业，在中学教书，那时的"田园"并未荒芜，仍开着，一天我与少年时的朋友相会，那位朋友是女的，也算喜欢音乐，我们经过"田园"，她表示也久闻其名，我说不妨进去看看，也许能听一下音乐。这时的"田园"已搬到原址的二楼，我们上楼推开门，里面一片漆黑，有一女性"领班"拿着手电筒领我们入座，都是高背的"卡座"，走道还有盆栽挡着，才知道这家咖啡厅已变成让情人发泄热情的幽会场了，里面根本没有音乐可欣赏，我与她发现不对，拔腿便跑了。

但与《1812年序曲》的"情缘"未了。我读博士班的时候，有次与几位好友在不默领军下到一位音响迷家中听唱片，不默原叫陈瑞庚，是我们博士班的学长，善书法，当时已留校任教，"不默"是他在音响杂志写文章的笔名。不默是广东人，也有人叫他"水缸"，因为"瑞庚"这名字用广东话读就成了"水缸"了。不默的那位音响迷朋友住在信义路，当时信义路还很乱，他们家好像开了个专卖各式铁钉的五金商店，小小的店面又暗又脏，架子上堆满了一盒盒铁钉，有的打开了有的没开，反正乱得很，走道又挤又黑，我们几乎在摸索的情况下爬上好几级狭又窄的楼梯，走到旧楼的顶层，那是一幢木制的小屋。

进到小屋觉得有些晃，原来那位音响迷是用三根大弹

簧接在屋下,把整幢房子当成放喇叭的架子,据说这样可以"吸震",让听到的声音更真实。屋里还有几个来听音乐的,他安排我们坐好之后,就在唱盘上架起唱片,是张黑胶唱片,一听就知道是柴可夫斯基的《1812年序曲》,原来是张讲音效的Telarc唱片,由罗伯特·肖指挥演出的那个版本。在这个版本中,据说曲子后半部分中的大炮声音是来自真实的陆军野战炮,唱片上附有警告标示,说假如音响设备不佳,千万不要把音量放得太大,以免毁了器材,但音响迷对自己这套音响信心满满,自然把音量开到最大。他有四个跟人一般高的英菲尼迪牌(Infiniti)全音域大喇叭,再加上两具放在我们身后的超低频,每个喇叭都有自己的后极扩大机,唱片的声音由唱盘传到前极,再由前极上的分音器把要输出的声音传到几个不同的后极,而我记得他的前后极都是传统的真空管式的,一靠近就觉得一片灼热传来。大家凝肃聆听,序奏很长,乐器分明,音部清晰到从未听过的地步。《1812年序曲》是描写该年拿破仑攻打俄罗斯的故事,最后俄罗斯把法军打败,跟托尔斯泰《战争与和平》中的部分场景一样。曲终庆祝胜利,在杂乱的教堂钟声中大炮发射了,几声巨响,简直地动山摇,把我们坐在里头的木屋震得晃动不已,这才知道那位音响迷在屋下装了弹簧不是为"吸震",而是为刻意制造我们身历其险的跌宕之势。耳朵受此洗礼,一时全空,走出屋子几乎听不到任何声音了,这时才体会老

子说的："五色令人目盲，五音令人耳聋"的道理。

柴可夫斯基的"名曲"不少，算是音乐会的宠儿，这一方面得利于他乐曲的通俗，他为充满童话意味的芭蕾舞写过脍炙人口的舞曲，还为莎士比亚的戏剧写过交响幻想曲，譬如《哈姆雷特》《罗密欧与朱丽叶》与《暴风雨》等，在音乐会都是响当当的作品，常能听到。当然他最著名的作品是前面所说的为小提琴与钢琴所写的两首协奏曲了，历来的"名盘"可说不计其数，有名的小提琴与钢琴家，几乎没人没演奏过。但柴可夫斯基的这两首曲子其实很不好表现，首先当然气魄大，得有独当一面的力气来支撑，没力气的人是不宜演出的，其次是这两首曲子都有高度技巧的部分，尤其是小提琴协奏曲，第一与第三乐章结束之前一大段亮丽无比的炫技乐段，演奏家若没有一定"火候"是不敢去碰它的，当然有本事的人把它演奏出来，那高密度的乐音会把听的人带入恍惚迷离的境界，不论奏者与听者都一样。

古典音乐会有一规矩，就是要等乐曲整个演奏完毕才鼓掌喝彩，否则叫做不礼貌，但好像柴氏的这首协奏曲却常常例外，我看过好几个现场演出的影片，听众被精彩的演出所"逼"，往往在第一乐章刚结束就鼓掌不已。一次是在俄罗斯，一位女性小提琴演奏家担纲演出时，一次是大约1980年代初由当时看起来还年轻的小提琴家帕尔曼（Itzhak Perlman, 1945— ）演出的，由奥曼第（Eugene Ormandy, 1899—1985）

指挥英国的爱乐交响乐团担任协奏,这次演出精彩极了,帕尔曼把第一乐章刚奏完还没放下弓,就听到一片掌声杂着喧哗从四周响起,害得指挥与坐在椅上的演奏家一脸尴尬(帕尔曼患小儿麻痹症,只能坐着演出),只得耐心等鼓掌暂息再进行第二乐章。

同样有名的钢琴协奏曲就不太有这情形了,这首曲子在同样乐曲中算是动态范围很大的,钢琴上的八十八个键几乎都用上了,强弱对比也很强烈,可把人的情绪挑起来,但比较优雅,不像小提琴协奏曲那般的猛烈。我听过钢琴家阿格里奇(Martha Argerich,1941—)演出的几个版本,是她早年与指挥家孔德拉申(Kyril Kondrashin,1914—1981)合作的。听那张唱片,就像燥热的夏日跳进瀑布下的深潭,发泡又流动的清水,在四周安抚你每一寸肌肤,该结束时也毫不留恋,起身就走,以免你在水中冻着了,原来那股有精神的清凉,是靠年轻的生命在支撑着的。后来我在台北听了一场阿格里奇跟一个青少年乐团"合作"的现场演奏,就有点拖泥带水了,可能是将就不太跟得上的乐团,又一个原因是她也有点老了,柴可夫斯基的这几首"大"曲子,是为青春的壮丽美景所写的,对上了年纪的人好像总觉得有点不宜。

柴可夫斯基在这首钢琴协奏曲之外,还写了两首钢琴协奏曲,但老实说很不成功,很少有人演出,唱片也不易找到。我曾听过一个不算大师的演奏家的录音,觉得两首都激

情过甚，章法也零乱不堪，确实不是成熟的作品，可见所谓大师也有失败之作。

柴可夫斯基的感情生活一直很不顺畅，他曾跟他的一个女学生结过婚，但结婚不过两周自己便逃了出来，这是因为他是个同性恋者，而这种性倾向，当时是无法得到社会认同的，他阴郁的个性与独特的天才，也许是受环境所迫而激发出来的。他后来辞去教职，接受一位叫梅克夫人的长期资助，两人从未见面却通信不断。梅克夫人曾经是柴可夫斯基精神生活与物质生活的支柱，后来也许受舆论与家族的压力，梅克夫人断绝了与他的往来，也不再贴补他经费，他同时陷入生存与创作的低谷，这也难怪他的最后一首交响曲，也就是第六号《悲怆》采用了那样惊险悲苦与无奈的结束。不像贝多芬也不像勃拉姆斯，虽然他们的人生也充满险巇，也曾有过低沉，但音乐峰回路转，在结尾总还给你点欢愉的气氛，表示与命运相抗的，还有自己的意志在呢。柴可夫斯基的这首却迥然不同，这首交响曲，前面也曾有过灵光一闪的快乐与兴奋，也很激情，但都维持不久，结局是彻底的悲哀与绝望。第四乐章用的是极慢的慢板，声音从小到更小，从更小到听不见，就停在那儿，一步也不肯走了，音乐就那样地结束，像一个将气绝的人，最后连翻动手指的力气也没有了，灰暗悲惨到无以复加，这时听到纷纷响起的掌声，真觉得残忍呢。

罗斯特罗波维奇指挥的柴可夫斯基第四、第五号交响曲

说起柴可夫斯基的几首交响曲,好像"大牌"的指挥家都有成套的唱片,市面很容易找全。浪漫派的热闹,是不难达到的,所以从音效而言,都能录得不错,但柴可夫斯基却不是热闹而已,他的孤独绝望,还有阴冷北方的忧郁与深沉,那些出身阳光之国的人,老是拿捏不准,不是过于兴奋,就是哀伤过度,能真正把握准确的,我以为只有穆拉文斯基(Evgeny Mravinsky, 1903—1988)了。

说起穆拉文斯基,这位俄籍指挥自1938年之后就担任列宁格勒爱乐交响乐团指挥,一直到过世,他把这个在共产主义国家的交响乐团训练得具有世界级的水平,有些地方甚至

是超世界水平的,肖斯塔科维奇的许多交响曲是由他领导首演的,可见他在苏联乐坛的地位。有一年我在台北听这个改了名叫圣彼得堡爱乐交响乐团的演出,当时就惊之为天人,音色之美,固然可以想象,他们能在全场听者屏气凝神的状态下,把弦乐最弱的声音负责传达到听者耳轮深处,这需要很高的演奏技巧不说,要让听者甘心受音乐摆布,老实说是到了演出的化境。很不幸的,他们演出的前一天,正是也从事指挥的钢琴家阿什肯纳齐(Vladimir Ashkenazy, 1937—)领军爱乐交响乐团演出(这个乐团直接叫爱乐,没在爱乐前加上任何名称,1945 年由 Walter Legge 首创,福特万格勒、托斯卡尼尼与克伦佩勒几个大师都担任过指挥,算是英国很好的一个乐团了),但与第二天圣彼得堡爱乐的演出相比,阿什肯纳齐所带领的,显得花拳绣腿,虚张声势,十分不堪,听了后感叹一个原本很好的乐团被糟蹋了。我听过穆拉文斯基指挥柴可夫斯基交响乐全集,是 DG 出的,不瘟不火,除讲究气势之外,细节也注意到了,是出身西欧的指挥家与乐团不能达到的。可见东西的差异,不只在其他方面,在音乐上也是有的。

马勒的东方情结

西方音乐家中，对死亡最有体会也最为恐惧的是马勒，也因为最恐惧死亡，所以他的曲子中不断透露出追求永恒、超越生死的这个主题。表现这个主题，往往借重宗教，或者依靠一种源自东方（尤其中国）的、他自己完全不能把握的玄思，以驰骋想象，脱离恐惧，这就是本文要谈的"东方情结"。借重西方宗教的，可由他的几个交响曲，尤其是第二号《复活》与第九号看出来，借重东方玄思的以他的《大地之歌》(Das Lied von der Erde) 最具代表性，当然还有许多其他的材料，这件事相当复杂，一下子难以说得清楚。

马勒（Gustav Mahler, 1860—1911）出生在捷克布拉格附近的犹太家庭，在他出生的时候，捷克是奥匈帝国的一部分，所以马勒与莫扎特、舒伯特在身份上一样都算是奥地利人，但他与莫扎特、舒伯特不同的是他并不出生在奥地利的

本土。他所出身的捷克有自己的语言与文化，而且与奥地利的语言文化相去甚远，而且马勒又是犹太人，犹太人又有自己的文化与语言，与说捷克语的人不同。回过头来说奥地利，奥地利不是德国，但奥地利人说的是德语，所以德国文化与生活价值深深影响到奥地利人身上，说德语的奥地利人也常以广义的德国人自居（希特勒即出生于奥地利），然而德国本土人对这被称为"东方国家"的奥地利不见得那么尊重（奥地利的德语称作 Österreich，即东方国家的意思），所以奥地利人虽有德国情结，对德国的认同也不是那么顺理成章。

马勒居于此，真是情何以堪，所以马勒的"故乡认同"是他生活上的最大问题之一，严格说来，他既不是德国人，也不是奥地利人，甚至也不算是捷克人。他曾说："作为一个波西米亚出生的人却住在奥地利，作为一个奥地利人却生活在德国人中间，作为一个犹太人，只有属于整个世界。"马勒的音乐确实属于世界，但在属于世界之前到底要归属何处，是马勒的困惑，也是音乐迷的迷惑。马勒口中说的自己的音乐属于整个世界，当然有更高的层次，但这话说得显然不是那么心甘情愿。

这是籍贯归属的问题，马勒还有宗教上的问题。他出生在犹太家庭，天生就是个犹太教徒，但他在三十七岁那年突然宣布皈依天主教，对犹太裔人而言，这是一个令人不可思

议的举措。这也许与他想在维也纳发展有关，因为在奥地利天主教是最大的宗教。马勒也在其后的十年真正的发光发热，成就非凡，是不是与他改信天主教有关系，我们不能妄下断语，但是两个宗教之间的冲突必然也成了他自己的冲突，尤其马勒作品中有许多与宗教相关的地方，譬如死亡、救赎或复活，两派宗教在这些方面的解释是不尽相同的，他在这方面的困扰想来也不少。

复杂的身世背景、纠葛的宗教信仰与起伏不定的情绪，一直左右着马勒的创作。他如果是一个一般的艺术家，早被四周的困难险巇所彻底击倒，但奇怪的是那些险巇却成了他创作的泉源，使他一部接着一部，将更艰深、豪华又庞大的交响曲推出来。说他音乐豪华并不夸张，当他的前辈音乐家只能写些钢琴伴奏的歌曲，好让一些落拓的歌手随兴唱唱以博取一些零碎的掌声时，舒伯特、舒曼、勃拉姆斯莫不如此，但马勒所写的哪怕最简单的歌曲，譬如最哀伤的《悼亡儿之歌》(Kindertotenlieder)，也是由庞大的交响乐团伴奏的，以场面而言，岂不是豪华无比吗？

我们都不记得听过马勒的钢琴曲（其实他有两首同是A小调的钢琴四重奏与五重奏，很少有人演奏，2010年EMI出的马勒全集收有他的四重奏），也没听过他用钢琴做伴奏乐器的歌曲，他创作的都是极为大气的交响乐，不仅如此，他的交响乐的编制极大，还挥霍无比地动用几个合唱团，加

上管风琴与独唱家共同演出，譬如他的第八号交响曲《千人交响曲》(Symphonie der Tausend)。究竟何以致之？这是因为马勒的遭遇好，他在音乐界出头的行业是指挥，起初，作曲只是他的副业，中年后他的交响乐蜚声乐坛，他规定自己秋冬指挥、春夏作曲，他可以利用这个机会练习交响乐的各种配器法，明察各种乐器的不同音色，以及空间甚至温度与声音的关系，他把这些经过反复实验的结果运用在自己的音乐之中，他比其他关在门里作曲的音乐家有更多机会接触到音乐（包括音响）的实体，而非只是概念。

所以听马勒音乐，不能全从纯音乐的角度去听，还须从他把交响乐变大变厚、玩声音的魔术方面去听。他把乐器与人所可能发出的所有声响都搜罗殆尽，然后选择适当的放进他的乐曲之中，有时很满意，有时觉得不宜，他很多的乐曲其实有实验的性格，所以往往一首曲子到死了还没有"定本"，或者早有定本了，却又有改本，弄得后死的朋友与学生有事可忙，朋友如理查德·施特劳斯，学生如布鲁诺·瓦尔特。

1902年，正当马勒沉醉在他创作高峰的"黄金十年"时，他读了德国诗人吕克特（Friedrich Rückert, 1788—1866）的一组叫做"悼亡儿之歌"的诗，感动不已，便为它谱曲成歌曲。令人匪夷所思的是他在构思谱曲的时候，正是他一生最甜蜜美满的时候，当年年初他与小他十九岁的艾玛·辛德勒

(Alma Schindler) 新婚，年底长女玛利亚·安娜·马勒（Maria Anna Mahler）出生，他感到非常的幸福。但马勒是个极为敏感又矛盾的人，当他艰难时也许能涉险如夷，而幸福来临时却反而惶恐难安，害怕那脆弱的幸福会随时消失。《悼亡儿之歌》可能在这种心态下写成。

想不到一语成谶，他的恐惧竟成为事实，他的长女在五岁那年因猩红热而死。这个打击比什么都大，他后来也经诊疗发现有严重的心脏病，但他的几部大而重要的作品都已完成，自此之后，在交响曲上他只须再完成第八号与第九号，还有那个影响深远的介于交响曲与歌曲之间的《大地之歌》，他的一生最重要的创作，就算都告成了。

回头来看《悼亡儿之歌》。这组诗的作者吕克特是德国十九世纪中叶的重要诗人，他曾热心东方知识，翻译过部分《诗经》为德文（吕克特不懂中文，不知如何翻译？不过在他的时代，欧洲人对东方产生了浓厚的兴趣，这类译作论述很多，德国莱布尼茨、法国伏尔泰都是例子）。吕克特的这组《悼亡儿之歌》的诗，原是为自己早逝的两个儿子而作，但马勒读了别有会心，将它谱曲后，那个一般人避免唯恐不及的凶耗居然落到自己头上，是"始料未及"或是"始料已及"？这是个心理学或者玄学上的议题，一般很难讨论的了。

然而这组歌曲，马勒为它确是用了心思，歌词触目惊

马勒肖像，Emil Orlik 作品，此肖像画于 1902 年，正是马勒写作《悼亡儿之歌》的时期

心，而曲调又充满警策与哀伤，有些令人不忍卒听。譬如其中第三首《当你亲爱的母亲进门时》(Wenn dein Mütterlein tritt zur Tür herein)，其中的句子是：

当你亲爱的母亲进门时，
我转头望她。
我的目光没有落在她的脸上，
而是落到门边的那个地方，
那个你可爱小脸曾出现的地方，

马勒的东方情结　　195

当你也是那样愉快地站在门边,

跟着她走入房间,

就像往常一样。

第四首《我总是以为他们出门去了》(*Oft denk'ich, sie sind nur ausgegangen*),其中有句:

我总是以为他们出门了,

会很快回来的。

那天天气好,

不要想太多,

他们只是走远一点。

光是诗句,就够令人荡气回肠的了,好诗在描写大场面的时候也得注意极细小的地方。前首诗中说母亲回来了,作者注意的不是母亲,而是她旁边没有跟着的孩子,幻想与往昔一样,孩子跟着母亲走入房间。后首诗明明知道孩子已去,却想他是与别人一道出门玩了,不久就会回家,歌中屡屡强调天气晴朗,不用害怕(Der Tag ist schön, o sei nicht bang),其实惊涛骇浪藏在更深的心中。五首歌中许多出门入门、远游回家的意象,其实孩子出门与远去是事实,而入门回家是在蒙蔽自己,越是宽慰的句子,越是令人悚然。

这五首歌其实是为失去孩子的父亲写的，所以适合男性歌手来唱，但奇怪的是由女性歌手唱来，更觉哀动天地，闻之惨然。德国女中音露德薇希（Christa Ludwig, 1928— ）（DG）与英国女中音贝克（Janet Baker, 1933— ）（EMI）都有很好的录音，男中音则有费雪狄斯考（DG）等人的版本，其他可供选择的唱片尚多，就不一一列举了。

孩子死后，马勒与妻子的关系也陷入低潮，他深受打击，一度落进无法自拔的心理危机，而求助于精神治疗（1910年，他在维也纳曾求助于有名的心理学家弗洛伊德）。同时他对源自东方的那种讲求因果、轮回的思想产生了兴趣，虽然似懂非懂，当他看到当时市面上一本名叫"中国之笛"的德译唐诗，便十分着迷，他选用了其中几首，将它谱成以管弦乐团合奏的歌曲（也可视为夹杂着歌曲的交响曲），便成了他有名的作品《大地之歌》了。

这首《大地之歌》（Das Lied Von Der Erde）写于1907年到1908年之间，算是马勒晚期的作品。马勒原先构思这个作品，是把它当作交响曲来处理的，他在此之前已经写了八首交响曲、马勒交响曲，受到瓦格纳歌剧的影响，编制都极为庞大，中间夹杂人声，或独唱或合唱，这首《大地之歌》依序应该是他的第九号交响曲。但据说马勒在决定序号的时候有点迷信，贝多芬、舒伯特、布鲁克纳和德弗扎克都在写完第九号交响曲之后不久死了，为了避免这个不幸，他在《大

地之歌》这题目后面，写下这个副题："为女低音、男高音及大型管弦乐团所写的交响曲"，而略去"九"这个不吉的数字。

然而如果是命运的话，任谁都是躲不过的，马勒终其一生虽有十首交响曲，而编号第十的交响曲并没有完成，他一定后悔没把《大地之歌》算进去，他总共完成了的，还是九首交响曲罢了。

《大地之歌》所引的唐诗，不知是原译者贝思奇（Hans Bethge）搞混了，或是马勒采用错了，现在从所附的德文歌词间大多无法还原。据说马勒用了李白的几首诗，还有钱

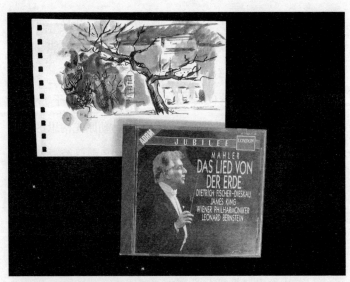

伯恩斯坦指挥的《大地之歌》，独唱女高音部分由男高音取代

起、王维与孟浩然的诗,反正无论从正面看、从侧面看,都很难看出作者是何方神圣。不过经"专家"指点之后,还是有些痕迹可寻的,譬如第五首德文名作 *Der Trunkene im Frühling*,直译可作"春日的醉客",是从李白诗《春日醉起言志》"演变"出来的,这首诗原是五言古诗,诗曰:

处世若大梦,胡为劳其生?
所以终日醉,颓然卧前楹。
觉来眄庭前,一鸟花间鸣。
借问此何时?春风语流莺。
感之欲叹息,对酒还自倾。
浩歌待明月,曲尽已忘情。

这首诗透露出一种道家式的达观与睿智。西方当时流行的一种浪漫主义,认为人的意义在超越世界、超越自我,尼采的超人哲学就是代表。但若知道人生有一种极限,是任谁也无法超越的,譬如形体的困窘与生命的短促,超人对之也只有束手,既然如此,就不如干脆不去超越,而以欣赏的姿态来安性顺志,李白这首诗前几句"处世若大梦,胡为劳其生?所以终日醉,颓然卧前楹",就是这个意思。饮酒也是一种方法,酒可以使人忘却痛苦,以与不能超越的现实妥协。马勒在引用这首诗的时候,不知是否也借饮酒来忘掉他

遭遇的一切。《大地之歌》的最后一首歌拖得极长，唱完要二十五分钟以上，大约是古典时期一整首交响乐的长度。这首歌的题目是"告别"，引用的可能是孟浩然的一首诗与王维的一首诗，孟诗看不太出来，而王诗原名"送别"，在唐诗中算是一首名作，这首诗是比较可以看出来的，王诗曰：

 下马饮君酒，问君何所之？
 君言不得意，归卧南山陲。
 但去莫复问，白云无尽时。

 王维以诗为朋友送别，朋友要到南山去隐居，因为他在世上不得志呀。马勒在歌词中借着朋友的口吻说："我要到一个地方，让我孤独的心灵得到安宁。"（Ich wandre in die Berge. Ich suche Ruhe für mein einsam Herz.）他把王维最后一句"但去莫复问，白云无尽时"译成长长的句子，再译成中文，成了：

 这可爱的大地，
 布满春天的繁花与绿装，
 无际的天空，
 到处都无尽地放着蓝光，
 永远，……永远，……

当然，这样的解释与原诗的含意相差很远，但马勒的理解就是如此，令他感动的也是如此。马勒当时一定体会到东方哲学的某一部分，生命的现象是短暂的，但不妨碍它的意义是永恒的，个人的生命可以扩展到世界乃至宇宙的层次，从这个角度看个人生命，个人的一切悲欢得失，都细琐得不值得道及了。

两首诗交替时候，交响乐的主题一度像送葬一般，低沉忧伤得令人窒息。但在进入王维诗的时候，就变得天朗气清，空气一下子透明了起来，尤其在女低音唱"永远，……永远"（ewig…ewig）的时候，似乎听到那个人不是与朋友告别，而是在与自己诀别，诀别后的自己逐渐融入大地，当一个人与大地融成一体的时候，这时的人生，才有"永远"的可能。

马勒试图以他所知的东方、中国的思想解决自己的问题，问题是否解决了，其实没人知道。不过从《大地之歌》最后一首歌《告别》描述的看来，繁花绿叶一片，那世界到处泛着他歌词里所说的"无尽的蓝光"，底子是愉悦的，在这种空气中与人"告别"，心情是悠缓与平静的，没有往常的波澜起伏，可见东方或中国思想，还是在提升生命境界上有所作用。这首曲子在他生前，没有演出的机会，看起来是完成了，而是不是真正完成，也没人敢确定，直到1911年年终，马勒在维也纳病逝半年之后，才由他的学生布鲁诺·瓦

尔特指挥,在德国慕尼黑首演。

提起这首曲子的唱片,令人无法不提华尔特的录音,他是马勒的学生,也是《大地之歌》首演的指挥家,他的诠释应该最得马勒的精髓,但1911年的首演录音无法取得,市面上能找到的是他1952年的单声道录音(DECCA)。这张唱片十分杰出,乐团是维也纳爱乐,而担任女声的是著名的女中音费丽尔(Kavhleen Ferrier, 1912—1953),担任男声的是男高音帕扎克(Julius Patzak, 1898—1974)。全曲中女中音(或由女低音担任)的分量要比男高音重。女歌手费丽尔,生前以诠释马勒的歌曲(尤其是《大地之歌》)最受人肯定,这张唱片是她在抗癌病中的最后的录音,堪称"千古绝唱"。瓦尔特还有一张1960年指挥纽约爱乐演出的《大地之歌》(Sony),由女中音米勒(Mildred Miller)与男高音海夫里尔(Ermst Häfler)主唱,在唱片界也很有名,另外指挥克伦佩勒(EMI)、卡拉扬(DG)、伯恩斯坦(Decca)、朱里尼(Carlo Maria Giulini, 1914—2005)(DG)与海丁克(Bernard Haitink, 1929—)(Philips)都有很好的唱片,值得择要欣赏。

几首艾尔加的曲子

有一次无意在电视上看到一部描述爱尔兰共和国建国历史的电影，电影中的男主角是一个名叫艾略特的青年，他是爱尔兰革命军的英雄，后来被当时的政客派往伦敦与英国谈判，谈判的结果是英国允许爱尔兰人建立爱尔兰自由邦，而北爱仍由英国统治。这结果让许多爱尔兰人失望，爱尔兰人的希望是北爱不分裂出去，而且立即建立充分独立的共和国，但连年争战，爱尔兰师老兵疲，完全没法以实力为筹码，要求英国俯允。艾略特认为好不容易争取到的和平对爱尔兰有利，政治上的长远目标，不可能短期达成。这时持不同政见的人们分成两派，公民投票的结果是主和的一派大胜，艾略特随即成为这一派的领袖，反对的一派就集合势力与他对抗，形成内战。故事的结局是艾略特准备与相爱的女子结婚，而此时他又正要与政敌展开谈

判,在路上被埋伏刺杀身亡,那是1922年的事,艾略特死时才三十岁。

电影的色调很低暗,演艾略特的男角脸色深沉,如果不是电影最后字幕打出主角死时三十岁,绝想不到故事中的他是那么年轻。令我印象最深的并不是电影里剧情起伏,也不在演员如何称职等事,令我陷入沉思的是电影快结束时,男女主角经过一个像露天商场或公园的地方,路上行人不断,圆亭中有几个穿军队制服的铜管乐手正在演奏一首我熟悉的音乐,那不是艾尔加的那首《"谜"的主题与变奏曲》(*Variation on an Original Theme 'Enigma'*, Op.36) 吗?

艾尔加《"谜"的主题与变奏曲》与莱卡 M 型相机

那原本是一组由大型管弦乐团所演奏的曲子，由一个主题加上十四个变奏组合而成，这是我第一次听由几个铜管乐手奏出，而且只演奏了一小段，想不到竟也委婉有致。作者最早给它的题目是"自作主题的管弦乐变奏曲"，不知为什么在总谱第一页印了一个"谜"字，后来就被叫做"'谜'的主题与变奏曲"了，但这个字如不是作者自署，总谱上怎可能有呢，这一点可能是艾尔加故弄玄虚。有一次艾尔加解释道："我为了让十四位不全是音乐家的朋友觉得有趣，自己也觉得好玩，便把他们的特征用变奏的方式写出来，这是私事，没有必要公布周知。"又说："你必须把这首变奏曲看成纯粹的一首曲子，不必去猜谜底，我必须提醒，那些变奏与主题，外表关系是单薄的，整个曲子从头到尾，应该有一种更大的主题，尽管它不曾露脸。"照作者的说法，整首曲子确是一个欲盖弥彰的谜语，不过谜底作者从来不曾揭露罢了。

电影用这一段音乐，只有短短不到一分钟的时间，但在整个剧情上可能有启发的作用。人生像是一道谜题，谜底是什么，就算生命结束，也不见得能立即揭晓。革命也是一样，权力与理想纠葛，结局是胜是败，非到最后一刻看不出端倪，而就算看出端倪也没有什么用处，因为在我们的头顶，还有更大的谜团，这也许是制作电影的人想表达的看法。

艾尔加（Edward. W. Elgar, 1857—1934）是十九与二十世纪之交英国最重要的作曲家，前面说的《"谜"的主题与变奏曲》作于1898年至1899年，在那前后的一段时期，是艾尔加创作的盛年，他极重要的几部管弦乐套曲也是写于这一时期。他更脍炙人口的作品是几首进行曲，写作的时间并不统一，后来被编成一套，这便是《威风凛凛进行曲集》(*Pomp and Circumstance Marches*, Op.39)，其中第一首最为重要，写于1901年，这首进行曲的第二个主题，后来又被取名为"希望与光荣的土地"（Land of Hope and Glory），这首曲子几乎已成了英国的第二国歌，也是许多学校开学或毕业典礼必定要唱的歌，提起英国的光辉，不得不令人想起这首曲子，这使得艾尔加在英国显得十分重要。

当然艾尔加的贡献并不在此，他本身是管风琴家，他的管弦乐曲都写得很好，他年少时曾打算到德国莱比锡音乐学院留学，因家境不够富裕只好作罢，可见他对德国十九世纪中叶后的浪漫乐派大师十分憧憬。莱比锡音乐学院是由门德尔松与舒曼于1843年创办的，后来周围更聚集了李斯特、肖邦以及更晚的勃拉姆斯及瓦格纳等人，当然在艾尔加少年时代，门德尔松、舒曼与肖邦都已死去，李斯特、瓦格纳与勃拉姆斯尚在世，但都已不在莱比锡活动了，不过莱比锡对少年的艾尔加而言，仍是灵魂所归之乡。所以音乐史上说，艾尔加的音乐，是欧陆浪漫派的余绪。

然而艾尔加的浪漫与他心仪的对象的浪漫不同,英国人一向自以为比欧陆人冷静又优雅许多,冷静排斥激情,优雅不许颓废,浪漫派传到大雾弥漫又湿又冷的英国,当然会有所改变。

这一点,在艾尔加的作品中可以看得出。艾尔加的作品,宏大优美,一点也不小家子气,这是英国上自英皇下至一般贩夫走卒都以他为荣的原因。他的音乐令人神往,他有浪漫派的激情,不过从未让激情充分发挥,整体而言,他善于写景,也会捕捉人的感情,不过以写景与抒情作比较,他写景的部分还是略胜过抒情的部分。听他的音乐像一幕幕大幅的风景在眼前展开,海涛汹涌,旗帜飘扬,太阳从层云中露脸,海鸥从低空掠过,他特别擅长表现像杜诗"落日照大旗,马鸣风萧萧"的雄浑景象。他描写的一切都精准而神采飞扬,不像另一个比他稍晚的英国作曲家拉尔夫·威廉斯(Ralph Vaughan Williams, 1872—1958)。拉尔夫·威廉斯也喜欢写编制宏大的曲子,但他的曲子总觉得比较涣散,焦点在哪儿,老是让人抓不太着。听艾尔加的音乐像透过莱卡(Leica)相机的观景窗看世界,一切细节都看到了不说,还可以准确地掌握焦距,只要轻按快门,一张清晰又美丽的风景照片就出现了。

艾尔加有两首交响曲,第一首降 A 大调(Op.55)写于 1907 年至 1908 年,第二首降 E 大调(Op.63)写于 1910 年

至1911年。第二首原是为英皇爱德华七世所作,作品尚未完成英皇即驾崩,后来改成悼念之作。这两首交响曲都是英国交响乐史上的重要作品,但放在世界音乐史中,还不算最重要。我认为第一首无论气势与内涵,都比第二首要强多了,虽然第二首是他的力作,由于要呈献国君,免不掉有点拼凑出来的热闹,总有些斧凿的痕迹,不如第一首的浑然。除此之外,艾尔加还有为小提琴与大提琴所写的协奏曲各一首,也是音乐会上的名曲。他的《B小调小提琴协奏曲》(Op.61)写于1909年至1910年,是题献给当年最著名的小提琴作曲家及演奏家克莱斯勒(Fritz Kreisler, 1875—1962)的,而且该曲在1910年的首演就由克莱斯勒担任,这首曲子旋律丰美,结构紧密,演奏需高深技巧。《E小调大提琴协奏曲》(Op.85)完成于1919年,是作者最后一部大规模的作品。这首曲子与小提琴协奏曲一样结构绵密,与它不同的是全曲自始至终没有艾尔加作品一向的高亢明亮,反而弥漫着一种淡淡的哀伤情绪。那种哀伤,并不是让人心肺俱裂的悲痛,而是一种不太抓得到而确实存在的空洞,又像置身群山之间,四周回音不断,试着找而永远找不到发声者的那种令人疲惫的孤独。哀伤像空气,看不见却存在于每一个角落。

我印象最深的,不是听他的《威风凛凛进行曲》,帝国的盛大与豪奢,充满仪式性的节奏与旋律,不是中国人习

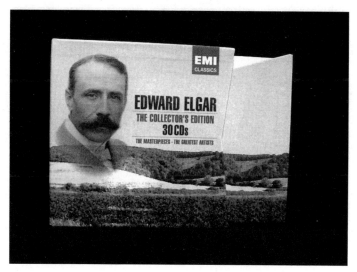

EMI 出版的艾尔加作品集

惯的场景。他的《"谜"的主题与变奏曲》也是我听熟的，当然他的交响曲与许多以管弦乐表现的气势很大的曲子，包括他有名的两个协奏曲我都常听，有人说过，艾尔加只要写了那首大提琴协奏曲就确定不朽了，那几首曲子对我而言，有的印象深刻，有的也很一般。有一天下午，天突然暗了，好像不久就会下雨，室内空气停滞，令人昏昏欲睡，我在唱机上放艾尔加的《海景》(Sea Picture, Op.37)，是巴比罗利(John Barbirolli, 1899—1970)指挥伦敦交响乐团伴奏，由女中音珍妮特·贝克(Janet Baker, 1933—)主唱的那张。《海景》的第一首是《安睡的海洋》(Sea Slumber-Song)，这首

巴比罗利指挥贝克演唱的《海景》

歌的起初几句是低音,然后慢慢升高,贝克的低音宽厚宏博,有特殊的磁性,与别的独唱家不同的是,她在唱高音的时候,故意把音量压缩到最小最细,然而她声音虽小却还是能灵转不歇的,像梦中的信天翁,在海浪筑成的深谷与山壁间穿梭,眼看要落入崩塌的海水里,一转身,又见它高高地飞了上去,……远处有雷声轻鸣,不知是唱片里的或是唱片外的。这首《安睡的海洋》,让我彻底地清醒。

英雄的生涯

怎么说呢？每次听理查德·施特劳斯的音乐，都令人兴起豪壮盛大的感情，但这种感情有点沉郁，不是很痛快，他有意要你在听了他的音乐之后深思，想想诸如个人与世界、意志与命运等有哲学意味的问题，这类问题没有明确答案，因此，理查德·施特劳斯的音乐虽然有力量而总是不明朗。他与马勒都算是瓦格纳的学生，马勒继承了瓦格纳的缠绵悱恻，有时候包括喋喋不休，理查德·施特劳斯继承了瓦格纳的气度与德国人的深沉，德国人刻板又生硬，但一浪漫开来，就抛头颅洒热血得连命都豁出去，什么也不管了似的。

理查德·施特劳斯（Richard Strauss, 1864—1949）应该是德国或者世界最后一个浪漫派了。他虽是音乐天才，四岁学钢琴，五岁便能作曲，而他不是"正统"从音乐学院出身，他青年时代喜欢哲学，毕业于慕尼黑大学哲学系，曾经热衷

1917年的理查德·施特劳斯，Emil Orkil 作品

于叔本华、尼采，又偏爱文学，这从他后来写的大量交响诗的题目能看出来。譬如，交响诗《唐璜》（*Don Juan*, Op.20）根据的是奥地利诗人雷瑙（N. Lenau）的诗作，《麦克白》（*Macbeth*, Op.23）是根据莎士比亚的剧本，交响诗《堂·吉诃德》（*Don Quixote*, Op.35），则是根据西班牙作家塞万提斯（M. de Cervantes）的同名小说而作，而交响诗《查拉图斯特拉如是说》（*Also sprach Zarathustra*, Op.30）则是根据尼采同名的作品写作而成。

从浪漫派的观点，他与马勒算是志同道合的朋友，音乐出身的背景也很相同，他们同时都是指挥家兼作曲家，两

人起初交往频繁，马勒的第二号交响曲，据说是他指挥首演的（后来证明不是），但他的性格与马勒并不合，再加上马勒死后施特劳斯又多活了将近四十年，很多人把他当成与马勒不同时代的人物看。马勒虽然在维也纳德语系统里面生活作息，后来还入了奥籍，但他出生在捷克境内的波西米亚，有犹太人的血统，而理查德·施特劳斯是被认可的"正统"德国人，德国人从血统的角度看马勒，感情是复杂的。而理查德·施特劳斯的下半生也风波不断，马勒去世二十余年后，相传施特劳斯短期出任过纳粹政府的"伪职"，为识者所笑，他后来与马勒的学生同时也是指挥家的瓦尔特交恶，又与特别厌恶纳粹与法西斯的指挥家托斯卡尼尼（Arturo Toscanini, 1867—1957）形同水火，有部分原因是因为他的纳粹背景。

后来证明是冤枉了他。首先是他被任命为国家音乐总监这"官"职并没有得到他的允许，是那时德国政府片面宣布的，何况那时还是1933年，纳粹还没有成为世界上的"全民公敌"，他并没有就职，他只不过没有当机立断地严词拒绝罢了，这只证明他在政治上的优柔寡断。后来欧战起，他还因为"袒护"家庭中有犹太血统的成员而与纳粹交恶。1948年，就在理查德·施特劳斯死的前一年，源自纽伦堡大审的调查机构已证明他在纳粹议题上的清白，幸亏他活得够久，能等到这一天。不过，法律与道德往往是两回事，法律上无

辜,并不能证明道德上毫无争议,一些指责他的言论,并不因为这种澄清而有所改变。

音乐界的巨擘,在政治上也许是个侏儒,讨论理查德·施特劳斯,如果仅在纳粹题目上打转,也会混淆了事实,理查德·施特劳斯是个音乐家,就应该从他的音乐来讨论。他的大部分作品,成于他的中年之前,由于他享高寿,他的中年也就比一般人晚,1895年到1899年,正当理查德·施特劳斯三十一到三十五岁,这是他创作最丰盛的时期,交响诗《堂·吉诃德》《查拉图斯特拉如是说》及《英雄的生涯》(*Ein Heldenleben*, Op.40)完成在此时,加上早几年写的《麦克白》《唐璜》及《死与变容》(*Tod und Verklärung*, Op.24),他写的交响诗在数量上虽未超过另一个以写交响诗著名的前辈音乐家李斯特,以"重量"而言,无疑已不在李斯特之下了。

交响诗(Symphonic Poem)又称音诗(tone-poem),顾名思义是音乐中结合了文学的素材,有些是诗,有些是神话故事,也有小说与戏剧,通常是用交响乐的方式来表现。与交响曲不同的是,交响曲自海顿之后,大致都遵守四个乐章的形式,有一点像作文要有"起、承、转、合"的味道,而交响诗就自由得多,多数不分乐章,也有分乐章而不称乐章,叫它"部分",譬如《查拉图斯特拉如是说》全曲就由三个"部分"组成,也有全首曲子以主题与变奏的方式来呈

现，譬如《堂·吉诃德》就是，它的副题是"一个骑士风格主题的幻想变奏曲"（Fantastische Variationen über ein Thema ritterlichen Charakters）。

表面上比交响乐更自由，但要用音乐来表现文学上的情境，技术上十分困难，所以在交响诗中，必须舍弃文学里面复杂的情节，只选择几个大家所熟知的情绪，譬如高昂、低沉、快乐、悲伤或明朗、阴暗来力求表现。它不像歌曲，可以借歌词来表达含意，也不是歌剧，有人物上场演出故事，它必须靠声音的联想来勾串意象。

刻意的以乐器的音色或特殊的旋律来描绘我们熟悉的事物，偶尔能达到普罗科菲耶夫的《彼得与狼》（Peter and Wolf）或圣桑（Camille Saint-Saëns,1835—1921）的《动物狂欢节》（Carnaval des Animaux）的效果，不过最大也仅能如此了。所以交响诗尽量少作景物细部的描写，而多作心理状态的启发，这一点与抽象画有点相像。交响诗的标题很重要，尽管有些交响诗没有故事性的标题，如圣桑的《前奏曲》（Les Préludes），但毕竟是少数，交响诗需要借标题来凝聚听者的思想，譬如李斯特的《奥菲斯》（Orpheus）与《马采巴》（Mazeppa）、理查德·施特劳斯的《查拉图斯特拉如是说》与《堂·吉诃德》等都是如此，假如没有标题，听的人无论如何驰骋想象，结果也可能与作者所想的南辕北辙。

这也是交响诗的困窘，标题启发了部分想象，也限制了

想象的发展,结果是一听到《查拉图斯特拉如是说》,就会比较音乐中描写"日出"的部分是否与真的日出"很像",听《堂·吉诃德》里的大提琴演出,就不得不想到代表的是荒谬英雄堂·吉诃德,听到中提琴就想到是那个蠢随从桑丘(Sancho Panza),听到木管乐器就想起堂·吉诃德的梦中情人杜尔西尼亚(Dulcinea)……当然对照比较也可能是一种快乐,不过,听音乐一定得如此吗?

理查德·施特劳斯的交响诗写得很好,不论旋律与配器法,他都运用娴熟,几乎每首作品都有炫技的成分。他与瓦格纳一样,善于运用铜管乐器,无论铺叙盛大的情境或展现故事中荒谬的情节,铜管乐都担当了重任,就以《堂·吉诃德》来说,故事中的主角,不论把羊群还是把风车当成敌人,厮杀混战的场面都以铜管乐来主持。在另一首交响诗《英雄的生涯》里面,铜管乐器更是呼风唤雨,把音乐中的英雄图像朝无限的空间扩展,这时,音乐不再只是时间的艺术,好像同时兼有了空间的实体性格了。

但交响诗的极限也在于此,音乐刻意要与故事结合,创造了新的表现方式,却也造成了音乐的损伤。音乐如过分依附文学,也会丧失自己完足的生命,要想鱼与熊掌二者得兼,并不是容易的事。所以交响诗在李斯特与理查德·施特劳斯手上实验了一阵,到了二十世纪中叶之后,就不太有音乐家热衷于写它了。

二十世纪的前半叶，也就是理查德·施特劳斯还在的那个年代，还真算是音乐的黄金时代呢，人声浩荡，管弦争鸣，誉满天下，谤亦随之，做人一点也不寂寞，他一死，十九世纪以下的浪漫派一个也不剩了。2008 年是柏林爱乐交响乐团前任指挥卡拉扬诞辰一百周年，EMI 唱片公司特别为他出了纪念唱片集，其中管弦乐有八十八张，歌剧与声乐七十二张，真是洋洋洒洒，盛况空前。管弦乐部分其中有一张是理查德·施特劳斯的《英雄的生涯》，有一天我在唱机放它，这是 1974 年的录音，那年是卡拉扬在柏林爱乐最光辉的年代。卡拉扬一向注意录音，这张唱片不论演奏与录音都算是光彩绝伦的上乘之作。有人说《英雄的生涯》就是作者自己的写照，理查德·施特劳斯老是喜欢描写英雄，不论是像超人般的查拉图斯特拉、荒谬英雄堂·吉诃德，还是悲剧英雄麦克白，正如卡莱尔说的，所有的历史只是英雄的历史，而交响诗要表现的，除了英雄之外，还有谁更值得呢？

浪漫派给人们美丽的憧憬，带来热与希望，当然热会冷却，美丽会消退，希望也会变淡，但总比从来没有的好。理查德·施特劳斯死了后，音乐继续，不过中间的光与热好像少了，二十世纪中叶之后，人们开始欣赏冷静。

回忆少时的激情有时令人羞愧，因为它不够成熟，有时又太过鲁莽，但激情是年轻人的特色，当人年华老去，青春

《堂·吉诃德主题变奏曲》

的一切,包括曾有过的光与热,还是让人深深地怀念。我们再听理查德·施特劳斯的交响诗,心情岂不是这样的吗?

理查德·施特劳斯的最后四首歌

有一个很冷的冬天夜晚,我与朋友在他房里聊天,手中各握着一只装有威士忌的玻璃杯,我酒量很小,根本没喝几口,已有些醺然,现在已忘了当时所谈的事了,显然并不重要。但有一件事吸引着我,我听到他从刚才就开着的收音机里播出一段熟悉的乐音,悠远的女高音,断断续续的,好像是理查德·施特劳斯的《最后四首歌》中的第三首名叫"入睡"的那一首歌。忙请朋友把音量开大,果然没猜错,是那首,可惜已快结束了,正好碰到有小提琴独奏的那一段,独奏完了,女高音重新加入,终于把曲子唱完。

那声音好像来自洪荒,苍凉悠远,一听就知道是单声道(mono)录音,声音不是很清楚,但掩不住歌唱家的专注,女歌手好像告诉我们,在一个有星光的夜晚,她要去睡了,歌声中夹杂着沙沙声,是早期录音留下的,有点像风声,正

好切合我们当时的处境，朋友房子的玻璃窗紧闭着，外头有稀微的天光，看得到有树影在摇动，显然外面风势甚紧。后来我才知道那是由挪威籍的女高音弗拉斯达德（Kirsten Flagstad, 1895—1962）唱的，伴奏的是由福特万格勒指挥的爱乐管弦乐团，这个乐团由福特万格勒指挥过一阵之后，就交给另一位大师克伦佩勒来领导了，克伦佩勒开创了它的黄金时代。我听的唱片是1950年在伦敦的录音，也是这首曲子的首演，在那个时代，录音技术还不好，但音乐家用功力与诚恳弥补了音响之不足。后来技术好了又怎么样呢？假如不是音乐而是噪音的话。

这组歌曲，理查德·施特劳斯自1946年开始写其中的一部分，写作时断时续的，到了1948年才算告竣，成了他有名的《最后四首歌》（*Vier letzte Lieder*）了。第二年，即1949年，他就死了，这组歌曲的名字不是他自己取的，没有一个人知道自己的死期，也不知道自己还会有哪些作品留下，这名字是别人取的，"最后四首歌"只不过把事实说出来，并没有什么其他的寓意。

但有"最后"字样，让人不得不注意。有一个说法是，真正算是理查德·施特劳斯最后的作品的并不是这一组作品，而是另一首同样是为女高音所写的《骰子》（*Knobel*），写于1948年的11月，称这四首为"最后"，显然是错了。这几首歌原想为女高音与管弦乐所写，并没有想到一定有（或

只有）四首，也许有第五首、第六首也说不定，只不过写了这自成环节的四首之后，再也不写下去了，而且他在写完后的第二年的九月也确实死了。还有一个说法是，这四首不是按顺序写的，他首先写成的是第四首，后来才写了前面三首，这四首的曲名是：

1. 春天 Frühling（Hesse）
2. 九月 September（Hesse）
3. 入睡 Beim Schlafengehen（Hesse）
4. 在夕阳中 Im Abendrot（Eichendorff）

写作的孰先孰后并不重要，但把这四首歌以现在的顺序排列是有道理的，因为艾辛多夫（Joseph Karl Benedikt Freiherr von Eichendorff, 1788—1857，十九世纪德国诗人）的这首诗《在夕阳中》，最后几句是这样的：

哦，浩瀚而宁静的和平！深深在夕阳之中。
我们已疲于徘徊——难道这就是死？
（O weiter, stiller Friede! So tief im Abendrot.
Wie sind wir wandermude—Ist dies etwa der Tod？）

这首诗的结尾是死（Tod），死岂不是一切世事的最后

艾辛多夫诗集扉页

结局吗?放在最后十分适宜。前面黑塞(Hermann Hesse, 1877—1962)的三首诗,先春天后九月,后面是入睡,也很合理。这四首歌虽然只有第四首用了"死"这个字,但整体表现是忧虑多于欣喜,阴暗多于光明,其实是理查德·施特劳斯晚年心境的写照。

理查德·施特劳斯与马勒是好友与同学的关系,他们年轻时都曾受瓦格纳赏识与指导,算是瓦格纳的学生,瓦格纳的创作对他们都有很深的影响。

瓦格纳善于把握人声与乐器相结合的种种窍门,改变了歌剧的整体风格,在瓦格纳之前,很少有庄严又带悲剧意味

的歌剧，大多数的歌剧是比较通俗的喜剧或闹剧，到了瓦格纳，歌剧成了崇高的艺术，而且带着相当的哲学内涵了。受了瓦格纳的影响，马勒与理查德·施特劳斯都喜欢经营人声，马勒的交响曲中总会带着一些独唱或合唱的，理查德·施特劳斯严格说没有什么交响曲（他有一首《家庭交响曲》，但不太重要，另有一首《阿尔卑斯山交响曲》，一般将之视为交响诗），却有许多重要的歌剧，气魄之大，也可与瓦格纳的媲美。他还写了很多很重要的交响诗，这一点可说是受到李斯特的影响了。

理查德·施特劳斯与马勒都对哲学有兴趣，马勒的哲学在探讨宗教哲学中的生与死，而慕尼黑大学哲学系毕业的理查德·施特劳斯更钟情于欧洲浪漫派的哲学，譬如叔本华与尼采等人。他们都在他们的音乐中把这份爱好表现出来，使得他们的音乐，除了音乐之外，还有许多其他的部分可供追寻。

再加上他们对交响乐的编制与运作都十分熟悉，两人很早就是欧洲几个有名乐团的指挥，所作的作品不虞"试验"与演出的机会，所以两人的歌曲，几乎都"奢侈"的是由大型交响乐团伴奏，比起前辈作曲家舒伯特、舒曼、勃拉姆斯手边只有架破钢琴可用，不知幸运多少。

再转头来谈理查德·施特劳斯的《最后四首歌》。这组歌曲是他平生最后的作品，虽然他不见得有此自觉，然而代

表他晚年的心境与思想倾向是无可置疑的。在作曲家而言，理查德·施特劳斯是最长寿的人之一，八十五岁的生命，经历了十九、二十世纪之交那种人类史上几乎最大的变局（在欧洲，不论哲学、自然科学、艺术、音乐与文学都在经历最大的改变），在他们的时代，几乎每天都是一个全新的时代。我记得以前看过一本有关弗洛伊德的传记，说在弗洛伊德所处的世纪之交，一天是可抵以前的一年来活的，因为人类新知的跃动，之大之快是以往历史所从无的。

理查德·施特劳斯与马勒都是世纪之交的音乐家，不幸的是理查德·施特劳斯比马勒长命太多，马勒1911年就死了，譬如马勒并不知道他所在的奥匈帝国在第一次世界大战后已尸骨不存，而理查德·施特劳斯活到二十世纪中叶，不但经过了一战，还经历了更惨绝人寰的二战，看尽了世上人生的悲喜剧。二战给他的伤害极重，他的伤不在肢体而在内心。他一度因为被纳粹任命为主管音乐的高官（其实没经他同意，其后也被"解职"了），惹祸在身，风波不断，几乎得罪了所有同辈的音乐家，战后一度还有人建议以"战犯"究办他。当然他死前一年，终还是还了他清白，洗刷了他的冤屈，然经此折腾，他早已垂垂老矣。《最后四首歌》便是在这种情况下写的。

暮年的理查德·施特劳斯对艾辛多夫《在夕阳中》诗中的一句"我们已疲于徘徊"可能感触很深，随即将诗谱成歌

曲。后来他又读了黑塞的三首诗，也有所感，便将之谱曲，就成了这四首歌了。虽然四首诗本身没有关联，但在理查德·施特劳斯的心中，它们是一个整体，譬如在黑塞的《九月》中有如下的句子：

在玫瑰花旁，他逗留了一会儿渴望歇息。
然后慢慢瞌上疲惫的眼睛。
（Lange noch bei den Rosen bleibt er stehen, sehnt sich nach Ruh. Langsam tut er die großen müdgewordnen Augen zu.）

岂不是在暗示死亡吗？譬如在《入睡》诗的最后：

我不再被捆绑的灵魂，想要自由飞翔，永远沉醉在夜的神奇国土。
（Und die Seele unbewacht will in freien Flügen schweben, um in Zauberkreis der Nacht tief und tausendfach zu leben.）

其实也是很接近。甚至于第一首《春天》，写度过了寒冷和黑暗与春天"重逢"的喜悦，在歌曲中也有一种神秘的暗示，这首诗的结尾是这样的：

你认出了我，温柔拥抱我，你被祝福的存在使我四肢颤抖！

（Du kennst mich wieder, du lockst mich zart, es zittert durch all meine Glieder deine selige Gegenwart！）

春天如情人、如母亲，给倦游归来的人深情的拥抱。然而倦游与归来的意象很丰富，也可以指从充满艰辛的人生，走回最原始的最平静的地方。所以这四首诗虽独立，但作曲家所赋予它们的意义是相同的。

《最后四首歌》表现了理查德·施特劳斯最后的生命情调，也就是渴望宁静，寻找死亡，看起来真是悲惨，但又怎么呢，当人生面对自己的终曲即将奏出，岂不就都得如此吗？这组歌曲是由女高音唱的（理查德·施特劳斯的妻子宝琳娜 [Pauline de Ahna] 即女高音，有人认为她是理查德·施特劳斯许多歌剧女主角的原型），但音色与情绪都与一般女高音的表现有别，是相当难唱的一组歌曲，据说担任首演的弗拉斯达德唱第一首歌的时候还降调演出的呢（据另一位唱此曲有名的舒瓦兹科芙说的），这不是说弗拉斯达德的音高不及于此，而是说她选择降调是配合更适当的音色与情绪，可见对此是如何的慎重。

这组曲子还有个特色，虽然选择了大型的交响乐团为伴奏，但交响的乐音饱满又谦和，更像云影风声，只作陪衬，

绝不抢夺人声。理查德·施特劳斯在歌声停顿的时候，特别安排了两种乐器的独奏，一种是法国号（圆号），一种是小提琴。自始至终，法国号都是伴奏的主要乐器，有时隐藏在交响乐之中，有时又悠悠地独奏。小提琴独奏尤其夺魂，尤其在《入睡》那一段，很少人会忽略那个独奏乐段的。

　　唱这组歌以把握内涵与气氛最为重要，反而比较适合气息弱的女声来唱，绝对不能选择嘹亮的歌手，更不能用它来驰骋歌喉。所以往往以前的不算好的录音，譬如弗拉斯达德的或舒瓦兹科芙唱的，到今天仍百听不厌，因为传达了可贵的真情。比较"近代"的录音，我觉得好的则是波普（Lucia Popp, 1939—1993）唱的，由滕斯泰特（Klaus Tennstedt, 1926—1988）指挥伦敦爱乐演出的那张CD（EMI），波普不是以音量取胜的女高音，她的声音比较小，也不够清亮，反而适合唱施特劳斯的这组歌曲，加上滕斯泰特所指挥的乐团，也故意克制地压低了音色，这反而充分反映出作曲家写这些曲子时候的心情。这四首歌的情绪不只是哀伤，哀伤不足尽其情，低沉则绝对是重要的。趁着天色已晚，在这有风刮起的冬夜，我们还是静静地把这四首歌再听一遍吧，其他，什么都不要说了。

音乐中的罗密欧与朱丽叶

莎士比亚的戏剧《罗密欧与朱丽叶》是大众喜欢的悲剧，虽然文学家与戏剧家所算莎翁的"四大悲剧"里面并没有它，这是因为立场与定义不同的缘故。罗密欧与朱丽叶因家族的间隔不能结成连理，最后自杀殉情，算是人间的惨剧，但他们死后合葬，家族的仇恨也因而泯除，不像四大悲剧中的李尔王、麦克白、哈姆雷特与奥赛罗，到死后人生的遗憾也无法弥补，正应了白居易《长恨歌》最后两句"天长地久有时尽，此恨绵绵无绝期"，要如此彻底的绝望，这才能叫成悲剧呀。

《罗密欧与朱丽叶》之受人欢迎，还有个原因：这是个少男少女之间的爱情故事，爱情剧向来脍炙人口，何况是正当青春的爱情故事。不像四大悲剧中的主角，都是硬邦邦的男儿身，不只如此，而且那几个男性除了哈姆雷特之外都又

老又丑，性格又都变态别扭得厉害，在一般世界，都是人见人厌的厌物，有关他们的故事，有谁会去喜欢呢？

音乐上跟莎士比亚有关的作品实在不少，舒伯特曾用莎士比亚诗谱写歌曲《谁是希尔维亚》(*An Sylvia*, D. 891)，门德尔松与奥尔夫 (Carl Orff, 1895—1982) 都有《仲夏夜之梦》，几个大悲剧，也都有改编成歌剧的，或者写成组曲、套曲，有的可用作剧场配乐，有的不用在剧场，是纯粹的演奏曲。还有许多音乐是受莎士比亚作品影响所成的，譬如柏辽兹歌剧《比阿特丽斯和本尼迪克》(*Béatrice et Bénédict*) 是根据莎翁剧本《无事生非》(*Much Ado About Nothing*) 而来，瓦格纳的《爱情的禁令》(*Das Liebesverbot*) 是根据莎翁的《一报还一报》(*Measure for Measure*) 而来，在音乐上，这类的例子不胜枚举。

现在谈谈其中最脍炙人口的《罗密欧与朱丽叶》，这个故事在音乐上的影响非常大，主要在于故事凄惨又动人的缘故。几个有名的作品分别由柏辽兹、古诺、柴可夫斯基与普罗科菲耶夫所作。

柏辽兹所作的《罗密欧与朱丽叶》(*Romeo et Juliette*, Op.17) 写于1838—1839年之间，原题赠当时有名的小提琴家帕格尼尼，因为帕格尼尼之前资助过柏辽兹两万法郎，这在当时是一个很大的数目。柏辽兹的这首曲子，大约是音乐史上第一部名叫"罗密欧与朱丽叶"的作品，它不是歌

剧，而是一部有戏剧意味的交响曲（他的几首有名的交响曲都有这个味道，就是叙述故事，包括《幻想交响曲》与《哈罗德在意大利》等），不过他的《罗密欧与朱丽叶》《幻想交响曲》与《哈罗德在意大利》不同的是，后二者只是管弦乐的合奏（《哈罗德在意大利》有一乐章是中提琴主奏，故又称中提琴协奏曲），而他的《罗密欧与朱丽叶》演出时除了交响乐团之外还有独唱与合唱，剧名是来自莎士比亚，故事也是依据《罗密欧与朱丽叶》的梗概，但柏辽兹不想以展现莎士比亚的故事为满足，而是他在读此故事时，兴起了不少自己的感想，作此音乐，主要在发抒自己胸中的想象。七段音乐中，一部分是依据莎翁剧本所示，但其中第四段的《玛伯女王》（*La Reine Mab*）是一段诙谐曲，柏辽兹完全跳离了莎士比亚故事，所写的是他对爱情魔力的幻想。另外，这首曲子与《幻想交响曲》一样，除了音乐之外还有一个生活上实际的功能，两者都是向一位从爱尔兰来的莎剧女角示爱用的，那位莎剧女主角名叫史密森（Henrietta Smithson, 1800—1854），最初对他不理不睬，但最后由于柏辽兹的真诚与才气，也与他结成了连理，可见音乐可以激发爱情的魔力，让作曲家的"幻想"变成真实。

这首曲子与《幻想交响曲》一样，都是柏辽兹的名曲，演出的机会不少，出的唱片也多，最有权威性的唱片是英国指挥家柯林·戴维斯（Sir Colin Davis, 1927—2013）的录音

(Philips)。戴维斯的录音有好几种，光是 Philips 出的就有两套，一张由伦敦爱乐，一张由维也纳爱乐所演出，都是水平以上的唱片，他还有由伦敦交响乐团出版的现场录音版(LSO Living)，稍逊于 Philips 版，但在唱片界也很有地位。另外明希（Charles Munch, 1891—1968）1953 年也有指挥波士顿交响乐团演出的版本（RCA），算是这张唱片的历史录音了，但这张唱片后来被 RCA 重刻发行，音响并不粗糙，比托斯卡尼尼 1951 年指挥 NBC 交响乐团演出的（RCA）要高明不少。

古诺（Charles-François Gounod, 1818—1893）的《罗密欧与朱丽叶》作于 1867 年，与柏辽兹的作品不同的是这首作品是很"正统"的歌剧，全剧分五幕，大致遵照莎翁原作。古诺在 1839 年获得法兰西学院为奖励青年作曲家到罗马学习的"罗马奖"（Prix de Rome）（在他之前仅柏辽兹得过），可见很被重视。但古诺后来在音乐上的发展并不太顺遂，几部歌剧都不叫好，到 1859 年完成歌剧《浮士德》(Faust) 才一鸣惊人，不过古诺也仅以《浮士德》与《罗密欧与朱丽叶》两部歌剧著名乐坛，其他的作品并不"叫座"，然而他好像不很在乎。他其实是个很虔诚的天主教徒，曾修习神学，打算做神父，神父并没做成，只得专心作曲，因此他的许多音乐以宗教为主，他也有弥撒曲与安魂曲，可惜除了在教会之外，很少有演出机会。他也有知名的地方，他以巴赫一首前奏曲（即《十二平均律第一册》第一首前奏曲）为钢琴旋律，

而用对位的方式谱写下动人的《圣母颂》(Ave Maria), 至今传唱不绝。

古诺的《罗密欧与朱丽叶》所出的唱片不多, 我也只听过一个版本而已, 是由法国指挥家普拉松 (Michel Plasson, 1933—) 指挥图卢斯合唱团、交响乐团 (Toulouse Capitole Chours and Orch.) 演出的那张 (EMI)。

至于柴可夫斯基的《罗密欧与朱丽叶》比较复杂, 这不是说这首曲子有什么复杂性, 这是首比较短的曲子, 相对于结构庞大的交响曲或歌剧要单纯些, 但要了解这曲子, 必须知道周边许多的事。首先要知道这首曲子的全名是"幻想序曲——罗密欧与朱丽叶"(Fantasy Overture-Romeo and Juliet), 跟上面柏辽兹与古诺写的不同, 没有人声, 只给管弦乐团演奏。柴可夫斯基在莎士比亚戏剧中还选了《暴风雨》(Tempest) 与《哈姆雷特》(Hamlet) 各写了一个幻想序曲, 这三个曲子写作的时间相去甚远 (《罗》初稿写于1869年, 但经1879年与1880年两次修改;《暴风雨》写于1873年;《哈姆雷特》则写于1888年), 所以这三首曲子都各自独立, 没有太大的关联, 但整体上仍可以看出莎士比亚作品对柴可夫斯基的影响之大之深, 尤其是有悲剧意味的戏剧。这可以知道, 为什么柴可夫斯基的大部分作品都强劲多姿, 但背后却是一个极富悲剧色彩的生命情调在推动他的艺术。

写作《罗密欧与朱丽叶》时期的柴可夫斯基

既取名"幻想序曲",就表示所作的音乐不是要忠实表现陈述故事,而是作者在读了莎翁原剧之后所产生的联想或幻想,里面多的是作者的感受,与原来的故事不见得有太大的关联。再加上"序曲"原本指歌剧(更早是宗教清唱剧)演出前的一段序奏,主要在安定观众情绪以便"入戏",但后来作曲家不见得遵守这个规矩,柴可夫斯基的许多题目上标明是"序曲"的音乐,并不是为戏剧所作,譬如有名的《1812年序曲》,他为莎翁戏剧所写的三个"幻想序曲"也都不是用于剧场,都应视为独立演出的音乐。

音乐中的罗密欧与朱丽叶　233

但既标明了罗密欧与朱丽叶，也不能与这个有名的戏剧毫无关系，剧中的对立、相爱与殉情的情节也融入整首序曲的张合起伏之中，节奏的对比强烈，是一首音色饱满、旋律优美的管弦乐曲。这首乐曲因为比较短，所以灌制唱片必须与其他乐曲搭配合制，譬如卡拉扬指挥柏林爱乐的唱片（DG）搭配了柴氏的《胡桃夹子组曲》，杜拉第（Antal Doráti, 1906—1988）指挥伦敦交响乐团演出的唱片（Mercury）搭配了柴氏的第六号交响曲《悲怆》，其他也都如此。

收有这曲目的另一个好录音是由杰弗里·西蒙（Geoffrey Simon, 1946— ）指挥伦敦交响乐团演出的版本（Chandos），这组唱片除了收有柴可夫斯基此曲，尚收有柴氏的其他序曲如《哈姆雷特》（Hamlet）、《节日序曲》（Festival Overture）、弦乐《小夜曲》（Serenade）与歌剧《马采巴》（Mazeppa）序曲等，演出及录音都极精彩。

最后要谈的是俄国近代作曲家普罗科菲耶夫（Sergey Prokofiev, 1891—1953）的作品。普罗科菲耶夫的《罗密欧与朱丽叶》是为同名芭蕾舞剧所写的配乐，但写作与演出的经过相当复杂，这部音乐的初稿完成是在 1935—1936 年之间，普罗科菲耶夫与莎士比亚学者拉德洛夫（Sergei Radlov）与编舞家拉夫罗夫斯基（Leonid Lavrovsky）合作编写芭蕾舞剧，普罗科菲耶夫的音乐先写好了，但舞剧还没有排好，普氏就让这组音乐先选择部分以管弦乐组曲的形式于 1936 年 11 月

在莫斯科首演了，这便是一般音乐会最常听到的《罗密欧与朱丽叶第一组曲》，第一组曲发表后，作者又另作编辑，成了第二组曲，于1939年在列宁格勒首演，其后又有第三组曲。

在第一组曲发表后两年，芭蕾舞剧才编完，全套的芭蕾舞剧在1938年12月捷克的布尔诺（Brno）首演，之后又加以修饰，直到1940年1月才在列宁格勒演出，结果大受欢迎。这首乐曲是普罗科菲耶夫的重要作品，普氏不只为它写了一个完整的舞剧配曲，还让它以两种不同版本的管弦乐组曲来呈现，可见作曲家本身对这部曲子也十分重视。

普罗科菲耶夫的这部作品是为芭蕾舞剧所写的配乐，欣赏这类作品，应该从整套舞剧的全视野来看，音乐在其中其实只是配角，不应抢夺戏剧演出的主角地位，音乐如果过于抢眼，让人忽略了剧中故事，反而是失败之作。但要欣赏整套的芭蕾舞剧，对一般人而言不是易事，幸亏普罗科菲耶夫所写的全曲或专为乐团演奏用的组曲，都高潮迭起，普氏又是管弦乐的配器高手，十分注意声音的效应，全曲进行流畅，描写场景历历，叙写感情也极动人，这首曲子之所以受欢迎不是没有原因的。

这首曲子的唱片也该分成两部分来谈，一部分是指芭蕾舞剧曲，另一部分则指三个组曲。首先谈芭蕾舞剧曲，谈芭蕾舞剧曲也分全本与节本，全本有阿什肯纳齐指挥英

国皇家爱乐交响乐团（Royal Philhamonic Orch.）演出的版本（Decca）与普烈文（André Previn,1929— ）指挥伦敦交响乐团演出的版本（EMI），都十分杰出；节本以萨洛宁（Esa-Pekka Salonen, 1958— ）指挥柏林爱乐演出的版本（Sony）最受好评。专供音乐会演出的版本，三套组曲的版本也很多，我听过的以爱沙尼亚指挥家贾维（Neeme Järvi, 1937— ）领导苏格兰国家交响乐团演出的版本（Chandos）最为精彩。

行旅中的钢琴曲

在旅行中适合听哪一种音乐？这话问得稍笼统一点，旅行包括很传统的徒步走路，一方面身上没有放音设备，不可能听音乐，另方面徒步行走的时候该听的是风声鸟语，听一切发自大自然的"天籁"，实在无须听人创造的音乐。旅行又指旅居在外，旅居在外其实是有处可居的，在住处与在家是没什么不同，不合我旅行的定义。我的旅行是指眼前有流通的风景，而手头又有放音的设备，而且身体确实在外，不在自己习惯的客厅书房，这个情况，就可以想到大约是在开车的时候了，开车旅行的时候该听哪一种音乐？

我指一个人开车，旁边没人随行的时候。旁边有人，就得顾及他的喜恶，如不是他主动提议，最好不要放音乐，以免别扭。独自驾车旅行，该听什么，其实也莫衷一是的，当然心情很重要，我有一次驾车路过三芝金山之间的滨海公

路，看到面前很低的层云之下，一片泛着铁青的大海激荡汹涌着，我右侧的山显得毫无表情，我的心情十分沉重，我把车停在路边，打开两旁的玻璃窗，让海风吹进来，才觉得情绪稍稍平复。这时我发现我车上放的是捷克作曲家马尔蒂努（Bohuslav Martinů, 1890—1959）为大提琴与钢琴所写的斯拉夫民歌变奏曲。斯拉夫的音乐对德、奥音乐而言属于"东方"的音乐，常有五音阶的乐段出现，确实与我们东方音乐有点类似，但其中的热情与节奏，又往往是我们东方人所陌生的。不知道是我的情绪影响到所听的音乐，或是音乐影响到我的情绪，我当时觉得生命空洞无依，有些时候是彻底的绝望，但一阵海风，却也似乎能把自己从绝望的深谷拉拔上来。我在稍稍平复之后，便拉上车窗继续行程。

一位办报的朋友告诉我，当他年轻时在纽约，有一次驾车从布鲁克林桥走过，收音机放着钢琴家克莱本（Van Cliburn, 1934—2013）在卡内基厅演出勃拉姆斯的第二号钢琴协奏曲的录音，光听法国号在起首的几个音，他便悲不自胜，等到克莱本的钢琴出现，他便找个空隙把车停了，独自神伤不禁号啕起来。我跟他说你刚听几个音就如此激动，绝不是勃拉姆斯引起的，而是你自己当时有特殊的遭遇，正好听到一个平时常听又喜欢的曲子，更引发了感触罢了。他说也许是，但音乐常在人不注意的空隙"钻"进入的脑中，从而主宰人的情绪，也是真的。

我在开车的时候,喜欢听钢琴曲。这并不是说我对钢琴曲有所偏爱,而是车子进行中,不管车子再好,也有无法完全克服的噪音问题,有的来自车窗外,有的来自车内引擎,任你再好的科技也免除不了的。在这些噪音的干扰下,交响乐较细微的部分,根本听不清楚,许多乐音纠葛一团,不只交响曲,弦乐曲往往也有这种困顿,因为弦乐曲总有很细微、轻声的地方,在车上就听不太出来,而钢琴曲就清楚得很,钢琴触键,就是轻音也十分明确,所以在车上,最好相伴的音乐是钢琴曲,而且是不带伴奏的独奏钢琴曲最好。

我认为车上听的钢琴曲,最好的是巴赫的曲子。巴赫的钢琴都不是为钢琴而作,现代的钢琴是贝多芬的时代才有的。巴赫时代有种名叫大键琴(harpsichord)的键盘乐器,是把竖琴平放,在机键的一端装上鸟羽骨来拨奏,所以这字是从竖琴(harp)来的,而中文又把键琴翻成羽键琴,也因这缘故。巴赫在他创作的中期,写了许多没有宗教意涵的所谓"俗曲",他的大键琴曲与其他器乐曲大多是这时的作品。由于大键琴的声音不大,音色也缺乏变化,到古钢琴与现代钢琴发明后,就逐渐改成由钢琴演奏了(不过巴赫的这些作品,到现在依然有大键琴的演出版本)。

关于巴赫的钢琴作品,我在前面一篇《最惊人的奇迹》中已说过,此处不再介绍,只说说在车上听他曲子的感想。巴赫为大键琴所写的曲子与以后(尤以浪漫派形成后)的作

曲家比较,算是"随兴"得多,速度与强弱往往没有注记(有些乐谱带有注记,是后人所加的),所以演奏起来就很自由,速度强弱可以随演奏的需要而调整,这使得巴赫器乐演奏的变化很大,几乎每位大师都有自己独特的风格。我很喜欢在开车的时候听巴赫的钢琴曲,他的钢琴曲以分上下两册的《十二平均律》为核心,旁及他的《英国组曲》《法国组曲》,当然也包括他的《哥德堡变奏曲》。弹得好的名家很多,我总喜欢在车上听里赫特(Sviatoslav Richter, 1915—1997)与席夫所弹的《十二平均律》,席夫弹得比较"冷",正好可以降低车内的温度,里赫特的演奏典雅又温馨,只是法国的唱片

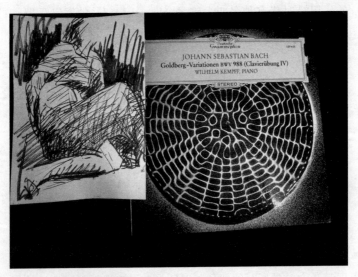

肯普夫版《哥德堡变奏曲》

公司 Harmonia Mundi 在翻制原版苏联时代录音，也许处理得不够好，前面几首曲子的音量忽大忽小，但细听里赫特确实弹得好，有感情却不很外露，但也不是纯结构式的交代，也是有人性的，我总觉得，弹巴赫的曲子都该这样才对。

听《哥德堡变奏曲》都会想到古尔德，他两次录音的唱片我都听的，也十分喜欢，但在车上听不见得合适，主要是古尔德太个人化，情绪外露过强，在音响好的环境听很好，能够激荡人心，但在车上听，就有点不宜，过分强烈的情绪会影响到驾驶人的注意力的，出了车祸就坏了。我有张由黑胶唱片（DG）转录下来的卡式录音带，是由德国老钢琴家肯普夫（Wilhelm Kempff, 1895—1991）弹的，以前我开旧车时经常放来听，风雨来时，往往靠它来镇定情绪。等到后来车子上面的音响都改成放 CD 的之后，卡式录音就无法放了，这张唱片后来也出过 CD，但我没买，也就不听了，但我特别怀念以前那段比较简陋的时光，即使开车，也觉得比现在悠缓又平和些。

肯普夫弹的贝多芬也是有名的，我记得我服完兵役初初工作时，所得有限，能买的唱片不多，我的贝多芬的五首钢琴协奏曲的唱片是他弹的，还是一个名叫"中声唱片公司"的翻版货呢。最早听到的《贝多芬钢琴奏鸣曲全集》，也是由他弹的，已是原版了，那套唱片买回来，把它当精金美玉般的呵护，直到出了 CD 版，才稍微任意视之。肯普夫是古

典名家,每首曲子都经过琢磨研究,他的演奏,没有特别的惊喜,但从不忽略细节,表现都稳重又平衡,他连弹浪漫派作曲家的作品,包括舒伯特、舒曼的曲子也是这个调调,细腻、稳当又迷人。与肯普夫同时稍早,有位同样是德国人的钢琴家巴克豪斯(Wilhelm Backhaus,1884—1969)也以弹贝多芬知名,他的演出很精彩,但以全集(Decca)看,他弹奏的不如肯普夫的平衡。

我在车上也常听贝多芬的钢琴曲,他的三十二首钢琴曲都听,有时没有准备听哪一张,随便装上一张就听了。除了上面说的肯普夫弹的之外,我很喜欢苏联钢琴家吉列尔斯(Emil Gilrls, 1912—1978)弹的,他的录音比肯普夫的晚,录得也好,再加上他诠释力高,动态范围大,听起来往往震撼人心,稍稍不宜驾车时聆听,但若开车人气定神闲的话,倒也无所谓。可惜他在DG的本子没能算是全集,最严重的是最后五首却漏了三十二号也就是最后一首,实在太可惜了。他弹的贝多芬,不论是《悲怆》《热情》《月光》《华德斯坦》,还是《告别》都好,没有标题的第三十号、第三十一号,则高绝人寰,绝对是钢琴艺术的顶峰。

我个人非常喜欢贝多芬的第三十二号奏鸣曲,不见得是因为它是贝多芬最后一首钢琴奏鸣曲的缘故,而是这首曲子透露出贝多芬晚年的挣扎的心境,从险绝中见到平和的展望,而在平和的气氛中又见到他的孤绝不与人同调,我有时

觉得把贝多芬称作"乐圣",应该不是因为他创作了第九号交响曲《合唱》,也不是因为他的《D 大调庄严弥撒》,而是他写了最后五首钢琴奏鸣曲,因为有挣扎,有痛苦,他的超凡入圣才够可敬。这最后的一首奏鸣曲没有第二十九号《槌子钢琴》(Hammerklavier)艰深强烈,但却是把所有艺术最高远的情境做了透彻的描述,有时我想,一个钢琴家,假如没有能力或者能力不足,千万不要弹它,吉列尔斯录了这么多贝多芬的曲子却独漏这首,是不是他自觉自己没有能力处理好呢?这纯是我没事时的猜想,也许不能当真的。

我非常喜欢里赫特弹的这首曲子,是他在东欧一个国家的演奏会的现场录音(Philips),中间还偶尔夹杂着人声,但杂音没有影响他表现。1997 年夏天,里赫特死了,我在报上写了篇文章《谢幕》,其中有一段:

里赫特也有他的热情,但经过一层特殊的处理,里赫特将他的热情把握得恰如其分,他不会伸展不开,也从来不会"滥情",就以贝多芬的钢琴奏鸣曲第三十二号而言,我以为传世的录音中,很难有超过里赫特的那场 1991 年的现场演奏的了。奏鸣曲第三十二号是贝多芬最后一首钢琴奏鸣曲,也是他临终前最重要的作品之一,这首钢琴曲有些神经质、艰深、高雅又超凡入圣,很少人能够把握这首曲子的神髓,将其那样婉约、那样

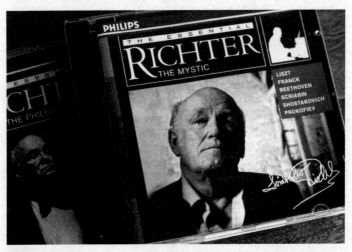

里赫特钢琴选集

浩荡、那样淋漓尽致地表现出来。

这个录音我不常在车上播放,原因是怕它引起我过高的关注而影响驾驶,但在房间,就可以听了,而且是百听不厌呢。同样遗憾的是,里赫特的贝多芬奏鸣曲也没有完整的录音。

还有一些适合车上放的钢琴音乐,我觉得舒伯特与舒曼甚至肖邦的钢琴独奏作品都很适合,他们的人生遭遇都不很好,但他们的钢琴独奏作品都很优美流畅,适合在车流之间听,也适合在山间海边听。李斯特的钢琴曲就强烈些了,但他的三本《巡礼之年》就很好,优美之外又言之有物。上面

举的几位音乐家，钢琴作品是他们最重要的作品，尤以肖邦与李斯特为甚，喜听钢琴曲的，也不可能漏过的。

莫扎特的钢琴奏鸣曲当然是不能错过的，他的音乐可以随时为我们提供高昂又温暖的情绪，什么时候听都好。莫扎特的音乐有点像佛教里的观音菩萨，会寻声救苦似的，当自己有苦难缠身，他的音乐总让我们超拔，当我们平静时，看到慈眉善目的菩萨像在旁，也会更安心一点。莫扎特的钢琴奏鸣曲，以海布勒（Ingrid Haebler, 1929— ）的（Philips）最优雅，另日本演奏家内田光子的录音（Decca）也很好，很值得在旅行的车上听，不论车行顺畅还是堵车的时候，都能让人精神愉快，至少把车行时的烦躁暂时抛开。

施纳贝尔

由于施纳贝尔死得早,那时候还没发明立体录音(stereo),所以他的演奏录音,都是单声道录音(mono)。单声道录音的音频比较窄,两支喇叭都用同一个音轨,当然显得单调,听惯了后来的立体录音,有的甚至是标榜立体声音响的,很容易对早期简陋的录音嗤之以鼻。然而从录音发明到立体音响发明,大约从二十世纪初到1958年(该年RCA发明立体录音技术)之间,西方乐坛其实是名家辈出的,譬如托斯卡尼尼指挥的NBC交响乐团演奏的贝多芬交响曲全集还是单声道录音,福特万格勒指挥柏林、维也纳及德勒斯登爱乐演出的贝多芬全集也是单声道,大提琴家卡萨尔斯是最早演出巴赫六首无伴奏大提琴组曲的,他最早的录音也是单声道。(他很长命,已经赶上了立体录音,有些唱片重新录过,所以也有立体声版。)单声道录音技术虽陋,仍无法

掩藏大师演出时的一段精光，有时候，单声道唱片传出一种特殊的、真纯的、细致的乐思，反而是后来花拳绣腿的立体音响所无法企及的，这可能是大师的艺术气度贯穿于其中的缘故，还有因为音响不好，欣赏者须要更用心聆听，因为用心，所以发现更多，感动益深。

就以施纳贝尔演奏的贝多芬钢琴奏鸣曲而言，虽是单声道的录音，却丝毫不减损它的庄严伟大，我每次聆听，都感触良多。施纳贝尔是个出身犹太家庭的钢琴家，那一辈的犹太人总是一生遍尝颠沛之苦的。他1882年出生在波兰南部克拉科夫（Kraków）附近的一个小镇，克拉科夫现在是一个热门的观光城市，观光的核心是第二次世界大战期间最大的犹太集中营。他在七岁时，随家人迁居维也纳，一到维也纳就以神童之姿出现，八岁那年就开了第一次演奏会。十八岁迁居柏林，从此旅行各地演出。1927年，那年是贝多芬逝世一百周年，他在柏林连续演出贝多芬的钢琴奏鸣曲全集。贝氏的奏鸣曲包罗万象、气格高华，贝多芬中期之后的作品格局都很大，而且总数有三十二首之多，要一口气连续演出，需要极大的力气，可见施纳贝尔的本事。1935年，他又应唱片公司之邀，将贝多芬的钢琴奏鸣曲完整录音，但据说那套最早的录音保留得不好，现在市面可买到的EMI奏鸣曲全集，是他较晚在各家录音的集合版本。

希特勒掌权后，施纳贝尔移民美国。他在美国成了特殊的人物，演奏会极受欢迎。一次他与克里夫兰交响乐团合作演出贝多芬第四号钢琴协奏曲，奏完多次谢幕后，指挥塞尔（George Szell, 1897—1970）把整个乐团都带走了，但台下掌声未断，施纳贝尔只好再次出场致谢，这时他已换上了回家的便服，而观众的欢声依然雷动，可见他受欢迎的程度。

牛津学者，也是自由派理论大师以赛亚·伯林（Isaiah Berlin, 1909—1997）是个古典乐迷，在他的谈话录中曾谈及，一次他与同是哲学家的朋友斯彭德（Stephen Spender）同访萨尔斯堡，为了寻访莫扎特的足迹。同时，施纳贝尔在二十世纪三十年代在英国演出，他们场场都到，伯林说：

> 钢琴家施纳贝尔给我们留下了极深的印象。几乎可以说，是他培养了我们对音乐的欣赏力。他在二十世纪三十年代到伦敦演出，他所有的音乐会我们都去听了。施纳贝尔是位杰出的音乐家。他对贝多芬与舒伯特的诠释改变了我们对古典音乐的看法。

施纳贝尔早死了，以赛亚·伯林也已去世。这世界真好，不让你只活在现在，总有些已逝的人、已过的往事让你

想起。想起以赛亚·伯林，他的书《自由四论》（*Four Essays on Liberty*）就在案头，随时可以翻开来看。想起施纳贝尔，我抽出一张他演奏的唱片来听，正巧就是他弹的贝多芬第四号钢琴协奏曲，是 1933 年在伦敦与伦敦爱乐合奏的那张，是由萨金特爵士（Sir Malcolm Sargent, 1895—1967）指挥演出的。由于是单声道录音，我不期望唱片的音效。我很仔细地聆听，发现施氏的演奏不但好，而且特殊。第四号协奏曲，是贝多芬很特别的曲子，与第五号《皇帝》相比较，第四号没有那么豪华亮丽，但第四号的结构比较复杂艰深，贝多芬很想让这个曲子写得不同些，他打算超轶从古典到浪漫以来所形成的美学常规，故意让音乐有一些荒诞又不和谐，但整

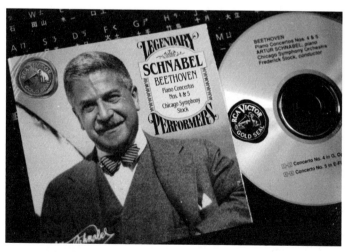

施纳贝尔版贝多芬钢琴协奏曲集

体而言是淋漓又脱俗的。一般演奏家喜欢表现它的特殊性，有时候拿捏不好，会有些过分的表现，有时特意制造唐突的效果，起伏过大，反而使音乐松散掉了。施纳贝尔弹这首曲子，节奏平稳，触键高雅，尤其在第一、第三乐章的华彩乐章（Cadenza）部分，这部分原是给演奏者表现高深技巧用的，但他特别小心，故意放慢速度，让演奏在平实中进行，没有一点驰骋炫耀的样子，但内行人都知道，这样的表现更为困难。原来，好的演奏家不是要你惊叹其琴技的，而是要让你听他演奏，令你跌入沉思之中。

帕格尼尼主题

帕格尼尼是历史上最有名的小提琴演奏家，也是很被肯定的作曲家。当然他不算小提琴音乐最多产或最"好"的作曲家，但他在他的时代的小提琴界，技法绝对是一流，他的作品似乎是后世小提琴技巧考试不可少的曲目。

帕格尼尼（Niccoló Paganini, 1782—1840）比贝多芬晚生十二年，比他晚死十三年，可以说与贝多芬是同一时代的人，活的年岁也跟贝氏差不多，但他主要活动的场地在意大利，贝多芬则在维也纳，彼此似乎没什么关联。1828年帕格尼尼曾到维也纳演出，造成轰动，但无缘见到贝多芬，因为贝多芬已在前一年去世了。

他高超的演奏技巧，不完全是无人可及的，但他在小提琴表演时广泛使用泛音，采用不同定弦以制造特殊的音效，并且他运用弓法也十分独特，他喜欢用顿弓与拨奏，声音清

晰准确,毫无失误。他为小提琴所写的《二十四首随想曲》(*24 Caprices*,也有译为"二十四首奇想曲"的),几乎把小提琴所有的艰深技巧都展现了出来,有的技巧传统就有,有的则是他的"独门绝活",这套作品被公认是小提琴中最为"炫技"的作品。这部完全独奏的作品,不太有人敢去碰它,原因是技法确实太艰难了,但也有一个原因,有些大师不想以炫技为出名的手段,他们以为音乐除了技巧之外,还应该有其他更重要的东西。

说帕格尼尼除了技巧之外没有其他也不公平,他一生谱写过的作品也不算少,但流传下来的东西不是很多,譬如他曾为小提琴写过相当多的协奏曲,但后世尚留存的仅有六首,而这六首协奏曲,有几首的写作年代都弄不清楚,谱子虽然还在,却很少被人演出,经常可以听到的,大概只剩前面两首(第一号降 E 小调,第二号 B 小调)。我们听他剩下的两首协奏曲,绝不能只从技巧上面来听,不论从协奏曲必须与乐队配合的特性来说,还是从小提琴本身丰富优美的旋律来说,这两首作品都有特殊的成就,算是小提琴协奏曲中的名作,也不可小觑。

但帕格尼尼是个有名的演奏家,身兼作曲家是因为要写让自己驰骋高超技术的作品,作曲本不是他最重要的事。他留下的作品不算多还有个原因,他写好的谱子经常会改,他即使演奏自己的作品,也经常会有"即兴"式的演出,与谱

子有很大的差异,事后要把这些即兴忘情的部分谱写下来,当然相当困难,再加上他虽有风流自赏的个性,而对自己的作品常常不加顾惜,很多作品一经演出就丢了。

很多人看他所写的作品都是为小提琴演出的作品,就认为帕格尼尼只是个小提琴专家,其实不见得全对。他对所有提琴的性格都了如指掌,当时意大利是提琴工艺最发达的国家,很多有名的提琴制造人都会献琴给他,颇有宝剑赠英雄的意味,帕格尼尼有各式名师制作的名琴,光是斯特拉迪瓦里(Stradivari)的小提琴就有好几把,除此之外,他拥有同牌的中提琴与大提琴也不少,可见他不是光擅长小提琴,对提琴家族的几种乐器都很娴熟。1833年他在巴黎演出,遇见比他年轻的法国作曲家柏辽兹,他曾委托柏辽兹创作一首中提琴协奏曲,他刚受赠一把斯特拉迪瓦里中提琴,希望有曲子可用。结果柏辽兹出乎意料地把协奏曲写成了一个交响曲形式的曲子,只留下一个乐章有中提琴独奏,帕格尼尼深为不满,拒绝接受,两人几乎闹翻,成为音乐界的趣闻。这首曲子后来被命名为"哈罗德在意大利"(Harold en Italie),成了柏辽兹著名的作品。但由此可知,帕格尼尼也深谙中提琴的演奏。

其次帕格尼尼在1801—1804年曾醉心于吉他这种乐器,曾为小提琴与吉他写了十二首奏鸣曲,当然其中小提琴的技巧高过吉他,但吉他也有相当的分量。另外他还为小提琴、

中提琴、吉他与大提琴写过四重奏六首,也为小提琴、吉他与大提琴写过三重奏,还有弦乐四重奏数首,不过这些作品现在很少被人演出,慢慢也被人忘掉了。

今天谈帕格尼尼,主要不在他本人,以作品的分量与质量而言,他距"伟大"作曲家还有一段距离。他以演奏高明著名当世,历史不可能造假,但当时没有录音,他的英名只是书面的记录,后人无从听到他真实的演出,便也无法判断他真正价值之所在了。我们今天谈他,是因为在他后面的很多作曲家,或得之于他音乐的启迪,或神驰而感动于他高深的技巧,常常用他音乐中的一个段落为主题,写下不少以"帕格尼尼主题"为名的变奏曲、幻想曲或其他乐曲,音乐的名称可能并不相仿,但意思大致不差,都有向这位乐坛罕见的人物顶礼致敬的味道。

后世音乐家喜欢采用的帕格尼尼乐段,以他《二十四首随想曲》中第二十四号随想曲为最多,其中勃拉姆斯在1862年到1863年为钢琴写了《帕格尼尼主题变奏曲》(*Variationen über ein Thema von Paganini*, Op. 35),就是使用这首乐曲为主题。拉赫玛尼诺夫1934年曾以这个主题写了一首钢琴与交响乐团合奏的《帕格尼尼主题狂想曲》(*Rhapsody on a Theme of Paganini*, Op.43);波兰当代作曲家卢托斯拉夫斯基(Witold Lutosławski, 1913—1994)1941年曾为双钢琴演出写过《帕格尼尼主题变奏曲》;在中国出生的德国作曲家布拉赫(Boris

Blacher, 1903—1975）也写过同名的为钢琴与交响乐团演奏的曲子，所用的也是这个主题。

在勃拉姆斯前面，舒曼早在1832年与1833年就分两集出版过《帕格尼尼随想曲主题练习曲》(Etudes After Paganini Caprices)了，一共有十二首，是根据《二十四首随想曲》所写成。李斯特的更早一些，他在1831年至1832年用了帕格尼尼第二首小提琴的一个主题创作了《钟声幻想曲》(Grandes Fantaisie de Bravoure sur la clochette)，并且在1838年采用了《二十四首随想曲》的主题与第二号小提琴协奏曲的主题，改写了为钢琴演奏使用的《帕格尼尼超技练习曲》(Études d'exécuvion transcendante d'après Paganini, S140)，一共六首，这六首有名的"超技练习曲"，李斯特不时修改，到1851年才定稿，成为今天我们最常听到的"版本"了。

帕格尼尼作品的录音能听到的不是很多，倒是改编或以其主题所作的变奏曲、幻想曲可听到的版本甚多，看起来有些反宾为主的样子。现在选几种比较重要的来介绍：

1. 帕格尼尼本身的作品。《二十四首随想曲》的录音以意大利小提琴家阿卡多(Salvatore Accado, 1941—)所录(DG)为最著名。阿卡多在十七岁时就获得帕格尼尼小提琴比赛的首奖，技巧无话可说，他也出过论小提琴艺术的专书，平生以演奏及弘扬帕格尼尼音乐为己任，几次将已被世人所遗忘的帕氏小提琴作品搬上台演奏，其中第三号小提琴E大调

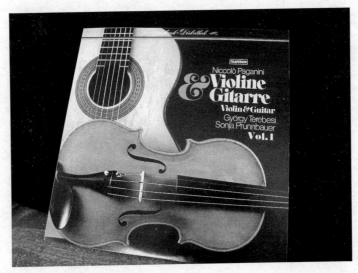

帕格尼尼小提琴与吉他奏鸣曲

协奏曲就是例子,所以谈起帕格尼尼,很少能遗漏阿卡多这人。至于帕格尼尼的小提琴协奏曲,现在普遍听得到的,以第一号与第二号为多,这两首协奏曲,也以阿卡多录音的那张(DG)最为叫好,帮他协奏的是伦敦爱乐,指挥是迪图瓦(Charles Dutoit),无论演奏技巧与录音效果都算上乘。上面这几首曲子,小提琴家帕尔曼也有演奏录音(均EMI版),两人的演出,阿卡多的版本比较中规中矩,可以说是无懈可击,当然十分精彩,但论浪漫热情,在亮度上而言却少于帕尔曼的,尤其是第一号协奏曲。

至于帕格尼尼写的小提琴与吉他的奏鸣曲,唱片也并不

是很多，而且几乎都是选曲，没有全集。我三十年前听过也收藏过录有这些曲目的黑胶唱片，是由德国的德律风根（Telefunken）唱片公司 1981 年出品的，由小提琴家特雷贝希（György Terebesi）与女吉他家普伦鲍尔（Sonja Prunnbauer）合作，该公司以出品音响著名，录音极重视音效，那两张唱片，不论定位与空间感，都属一流，只是后来 CD 流行，好像没有看到这套唱片转成 CD 的，十分可惜。目前很容易听到的是小提琴家沙汉姆（Gil Shaham, 1971— ）与吉他名家索舍尔（Göran Söllscher, 1955—）1992 年合作的那张（DG），这张唱片录得极好，可惜只录了三首帕格尼尼的奏鸣曲，及几首经后人改编过的帕氏杂曲，不够完整，是遗憾的事。

2. 在帕格尼尼主题变奏的乐曲中，演奏者众，好唱片也多，现在择要谈谈。改编帕格尼尼作品，以钢琴曲为主，其中又以钢琴独奏最多，这很简单，帕氏原作是小提琴曲，而且是小提琴技术上巅峰造极之作，自不宜再使用小提琴来"变奏"，而改编者本身多是身兼钢琴演奏家的作曲家，如舒曼、李斯特、勃拉姆斯与拉赫玛尼诺夫等人，他们想以钢琴来挑战技术的极限，也很自然。

以上四位钢琴家兼作曲家的，只有拉赫玛尼诺夫赶上了录音的时代，他的《帕格尼尼主题幻想曲》有自己的录音，他有张 1934 年的历史唱片（RCA），在唱片界评价极高，但

录音原始，质量很难与后来相比，想要缅怀过去，或找出原作曲者的最为正确的诠释，可以找来听听。钢琴大师鲁宾斯坦（Artur Rubinstein, 1887—1982）有张与莱纳（Fritz Reiner, 1888—1963）在 1950 年代指挥芝加哥交响乐团合作的唱片（RCA），虽录得早，但音效很不错，当时鲁宾斯坦正值音乐演奏的盛年，琴弹得行云流水又光风霁月。另外阿什肯纳齐与普烈文也有合作的版本（Decca），乐团是伦敦爱乐，这两张唱片都值得一听。

至于舒曼、李斯特、勃拉姆斯的有关帕格尼尼改编作品，都是他们钢琴作品的名作，所有重要的钢琴家几乎都弹过，大致都不会太差，如不太比较版本，随便选张来听，都会有收获。

慢 板

马勒一生写了十首交响曲，他迷信又特别怕死，想尽办法避讳"九"这个数字，因为贝多芬、舒伯特、布鲁克纳与德沃夏克都写完第九号交响曲不久就死了，他的《大地之歌》其实是编号九的交响曲，但他不叫它第九号交响曲，而称它作"一个男高音与一个女低音（或男中音）声部与乐团的交响曲"。有趣的是马勒在《大地之歌》后又写了两首交响曲，原想因此而混过命运之神，但是既是命运，任何人都逃不过的，他表面写了十首交响曲，第十号并没有写完，如果要以写完才算数的话，马勒一生其实也是"只"写了九首交响曲，与他想逃避的几个前辈作曲家的命运没什么不同。

他的第十号交响曲该取名叫"未完成"的，但与舒伯特的《未完成交响曲》不同，舒伯特当年写了两乐章的《未完成》，搁在抽屉忙其他的事，过了一阵自己都忘了，这遗稿

直到舒伯特死后才被人发现。但马勒写于1910年的"未完成"是无法完成，因为写作时的他已病重，来年就去世了。

这首交响曲他只写了一个乐章的两个部分，就是行板与慢板（Andante-Adagio），一般演出的时候都连续演奏，中间不作停顿，起始的行板也很慢，与后面的真正慢板连接，所以听起来像是一个整体的慢板乐章，后人就称它"第十号交响曲的慢板乐章"。

不过所有标有"未完成"的，后人都想用各式方法来"完成"它，舒伯特在第八号《未完成交响曲》之前有一个第七号交响曲也是"未完成"的，被几个后人陆续补足了，因而使得这首交响曲有几个不同的版本，当年伯姆（Karl Böhm, 1894—1981）与马利纳（Neville Marriner, 1924—2016）演出舒伯特交响曲全集时曾详加考据说明，当然所采用的版本也有所不同。而舒伯特的第八号《未完成交响曲》被后人发现，一经演出，大家都认为是舒伯特音乐的"绝唱"，虽同是只有两个乐章，却没人敢再增补。

现在回过来谈马勒的这首"未完成"。这首曲子在1912年由他学生瓦尔特在慕尼黑指挥首演时，就只有这个乐章（也有一说是1924年夏克 [Franz Schalk] 在维也纳演出的才算首演），但到1960年，一位英国的音乐学者发现马勒原有这首交响曲的缩编总谱，便把它整理编辑，成了一首完整的交响曲。这位英国学者名叫库克（Deryck Cooke, 1919—

1976），他的版本在1964年首演，1972年又再次修订。我觉得库克的版本与马勒的原作两章气脉相连，精神也还一贯，尤其是最后第五乐章终曲的部分，完全是马勒交响曲的精神血肉，说是从原作曲者的总谱改编出来的不会错，顶多增加了一些连接部分，或者也改了些原本注记不明的配器，但一般演奏马勒交响曲的，很少演出库克的全套版，我收藏的唱片中，只有殷巴尔（Eliahu Inbal, 1936— ）指挥法兰克福广播交响乐团演出的（Brilliant），拉图指挥柏林爱乐的（EMI）与阿巴多指挥柏林爱乐的（DG），是采用这个版本，殷巴尔与阿巴多也有指挥同样乐团只演出马勒原作慢板的录音。

就以马勒写就的这个乐章而言，这是马勒最后的作品，全曲带有强烈悲剧的情绪，跟理查德·施特劳斯《最后四首歌》一样，有曲终奏雅，把人的一生做个总结的味道。相对于施特劳斯，马勒的人生的"外在"波折不是那么惊险，施特劳斯虽只比他小四岁，却多经历了两次世界大战，而且自己是大战的受害者，在《最后四首歌》中他试图将一生的宠辱全数忘却，而准备寻找一个没有声音的地方，安宁入睡，这首作品虽是告别之作，但优雅又宁静，充满了哲学家的睿智。马勒的"外在"部分，可以说比施特劳斯好得多，他晚年位高名显，不但驰名欧洲，后来应邀到美国，先后在纽约大都会歌剧院与纽约爱乐做音乐指导，名利尽收，虽然曾与比他小七岁的意大利指挥家托斯卡尼尼有点瑜亮情节，弄得

不太愉快,不过大致说来,马勒的晚年确实混得很好,托斯卡尼尼终其一生是个指挥,而马勒除指挥之外,还是个成功又多产的作曲家(指交响曲部分),早已注定了历史的地位。马勒也有伤痕,他的伤痕在内心,他晚年除了受心脏病之困外,又有丧女之痛与一些婚姻感情上的波折,虽然宗教上的救赎与复活观念鼓励他超越悲痛生死,但马勒可能至终都没能达到真正的豁达境界,他一直到生命的最后,都不是澄明与安宁的。这对艺术而言不是坏事,明明知道自己不行了,但还丝毫没有放弃挣扎的努力,这让马勒最后的作品,还充满悬宕的张力。

就以这段慢板乐章而言,紧张与冲突还是到处可见。由弦乐导出的一段序奏,就显示一种即将来临的风暴故事,接续而来的第一主题,表面平静其实内含波澜,而且随着往后走,这波浪一阵阵地加大,等到管乐加入,弦乐改为拨弦,提示我们把眼光放到山谷一般深的波底,才知道要去探底的话,底部是深不可测的。随后是勋伯格式的不谐和音,是由弦乐奏出,把人弄得上下都够不上边的感觉,当不谐和音奏完,如柔风般的竖琴就轻轻响起,目的在让人镇定情绪,反正这个乐章进行得不是很顺利,一切都晴阴不定得厉害。正当另一较和平主题奏出时,第一主题总是猛不防地又出现,叫你回归不安的现实。一波波的乐音层层叠叠,到最后,由第一主题变化出来的一个有警示意味的乐句出现,接着由短

笛（piccolo）的高音收尾。眼看乐句要断了，短笛又吹出另一个更高的音，最后接腔的，想不到是长笛，吹的也是高音，但长笛的高音不如短笛的刺耳，而始终不断的是竖琴，当长笛也吹完，音乐就结束了。

这是一首非常特殊的慢板乐章，一般的慢板，都是交响曲中较舒缓又安宁的部分，海顿与莫扎特的都是。贝多芬善于使用慢板来酝酿情绪，譬如第九交响曲《合唱》里标注着"Adagio molto e cantabile"（如歌的慢板）的第三乐章，在全曲中承先启后地发挥了极大的作用，不能光用"平静优美"四字来形容。但不管再重要，这个慢板也是陪衬的位置，终究不是该曲的主题所在，第九号交响曲任谁都知道主题是后面的合唱。除此之外，贝多芬的第三号《英雄》与第七号交响曲的慢板乐章也都极重要，里面各容纳了一个与主题相互表里的送葬主题，令人不得不侧目。但不管如何惊险，都不如马勒这最后一个乐章的表情丰富，这首马勒的最后作品，峥嵘奇绝，如果以美术来比喻，马勒的这个乐章不采取平面画作的方式，而是采用雕塑的方式，所以在检视整个"画面"时，得注意到二度空间之外的事。

由此证明，马勒一直到临终，都不是个单纯又平静的人。

敬悼两位音乐家

2013年4月在世界乐坛殒落了两颗星星,即指挥家柯林·戴维斯与大提琴演奏家亚诺什·斯塔克。

先说前者。柯林·戴维斯是一位英国籍的指挥家,年轻时专习单簧管,曾投身乐团,也独立演奏过,心想做指挥却无由,一般指挥虽不须通晓所有乐器,但必须熟谙钢琴,他钢琴不行。后来他有机会加入名指挥克伦佩勒指挥的乐团,一次克伦佩勒生病,临时由他代班指挥歌剧《唐·乔万尼》,他临危不乱,把乐团带领得有声有色,因而一炮而红。但论起指挥事业,他始终不如二十世纪一些有"明星"气势的指挥家有名,所指挥的乐团,也不包括像柏林爱乐、维也纳爱乐或阿姆斯特丹皇家大会堂乐团的"伟大",好像不算指挥界的熠熠之星,他在"淡出"音乐界之前,曾担任过伦敦爱乐的首席指挥(1995年),算是一生最高的成就了。

戴维斯指挥过德国德勒斯登国立交响乐团演奏过贝多芬的交响曲全集，庄重典雅，在唱片界也有好评，他的几首西贝柳斯的交响曲也录得好，但我认为他的重要不在此。他虽然是一位获女王颁赠勋位的英国籍音乐家，却对法国作曲家柏辽兹的作品最有钻研，也很有心得，在市面上，所能找到最普遍又最好的柏辽兹的录音，好像非他的莫属。

在 1968 年全 1979 年之间，他在 Philips 录了几首柏辽兹规模很大的曲子，包括交响剧《罗密欧与朱丽叶》(*Roméo et Juliette*)、《浮士德的天谴》(*La Damnation de Faust*)，及圣乐《基督的童年》(*L'Enfance du Christ*) 与《安魂曲》(*Requiem*)，还有由交响乐团伴奏的歌曲像《克丽奥佩特拉之死》(*La Mort de Cléopâtre*) 等，都十分注意细节，气势也恢宏得很。

就以《安魂曲》为例，我听过的唱片很多，最早听的是明希在 1950 年代指挥波士顿交响乐团演出的那两张 RCA 老唱片，场面浩大得不得了，起初听来，就有振聋发聩的味道，终曲《羔羊经》(*Agnus Dei*) 要结束之前，定音鼓轻敲，好像人的心跳，越跳越慢，声音越来越远，说明人的有形生命必定告终，而告终不见得是绝然的结束，死亡在某个层面上讲，也算是另一个生命的起始。这段音乐极有哲学意涵，却比哲学有更多的想象。

柏辽兹是个音响专家，他的音乐极讲音效，当然也使

得他的一些作品热闹极了。但有时音效也会毁了音乐，过分"卖弄"的话，会让人目眩神移地转变了方向而不自知，原本听音乐（尤其像听安魂曲之类的）的那种虔敬庄重心情少了，哲学的感受也少了，所得不见得偿于所失，这是我听了莱文（James Levine, 1943—　）指挥柏林爱乐（由帕瓦罗蒂担纲独唱）的那两张《安魂曲》唱片之后才有的感想。再回头听戴维斯所指挥的同一曲子，才知道他的本事，哲学与艺术交融的底蕴又呈现了，他的柏辽兹比莱文的要耐听得多。他善于把握柏辽兹的华丽，却从不被外表的华丽迷惑，所以他指挥的安魂曲，虽然录音老了些，但懂音乐的人还是欣赏它。

2000年，伦敦交响乐团帮他出了套柏辽兹集，标榜的是现场录音的唱片（LSO Live），这套唱片的评价很高，不论演奏演唱与音效都不错，空间感尤其好，比起以前的 Philips 版又多了气魄雄伟的《特洛伊人》（Les Troyens），但奇怪的是像《罗密欧与朱丽叶》《基督的童年》与《浮士德的天谴》，在我看来有一点不如以前的神完气足，这是我个人的看法，不能算是公论。但不管怎么说也得承认，戴维斯对柏辽兹的贡献始终如一。

再谈斯塔克。这位音乐家原籍匈牙利，提起这籍贯，不由得想起在美国与欧洲一大票有名的指挥家，如塞尔（Georg Szell, 1897—1970）、杜拉第（Antal Doráti, 1906—

1988)、弗里乔伊（Ferenc Fricsay, 1914—1963），还有索尔蒂（Georg Solti, 1912—1999）等，都是匈牙利人，在二十世纪的音乐界，老实说他们都是不可或缺的人物。斯塔克不是指挥家，而是一位大提琴演奏家，一位演奏家声势不会太大，往来也自由些，他来过几趟台湾，台湾的乐迷对他很熟。我几次听他演出，都是在台北孙中山先生纪念馆，那时"两厅院"还没落成，可见是多久之前的事了。

由于大提琴的曲目不算多（与小提琴、钢琴比较起来不多），不像钢琴家可以专门演出某一位作曲家的作品为有名，譬如古尔德只演奏巴赫，最多加一点勋伯格与贝多芬，其他就不演奏了，就是他想演奏也不见得有人要听，因为都是冲着巴赫来听他的呀。然而一位称职的大提琴家，大概不管古典派还是浪漫派的作品都要演出的，因为没得挑。

斯塔克在大提琴界算是有名的，却不如前辈卡萨尔斯、同辈傅尼叶与罗斯特罗波维奇那样被看重，但他演奏的巴赫六首无伴奏大提琴组曲（Mercury），无论从哪方面说，如果不算唯一的最好，也得算是最好的之一，这套唱片录于1963年，想不到能有那么好的效果，特色在于音乐的空间感极好，细致、沉稳又辽阔无际，是别的唱片不太能达到的。我还有他演奏的贝多芬的五首大提琴奏鸣曲及三组大提琴变奏曲的胶版唱片，它们录得比较晚，是1978年所录，由德国德律风根公司出版，他拉贝多芬，充满了英气，个性有点奇崛

孤傲，与拉巴赫时的沉稳庄重颇有不同，也许录音时他的心情不一样吧，不过贝多芬的作品，确实也有奇崛孤傲的成分。

他录过大多数大提琴家都录过的曲目，譬如勃拉姆斯的两首奏鸣曲，舒曼与德沃夏克的协奏曲，还有鲍凯里尼、法雅（Falla）的一些大提琴曲子，都录得不错，但我对他录的巴赫无伴奏还是情有独钟。这套唱片我陆续买过五六次，几次朋友、学生来我家，听了这唱片脸上显出感动的表情，我问他喜不喜欢呢，他点点头，我就将所放的唱片慨然相赠，因为我知道市面 Mercury 唱片不很好找，再加上世间"知音"难遇的缘故。

两位音乐家走了，还好留下一堆唱片，让人还可借以怀念。我记得罗马尼亚籍的指挥家切利比达克曾说，音乐是时间的艺术，音乐只有在现场演出时是存在的，所以他反对录音、反对出唱片，对他来说，唱片里的声音像"罐头里的豆子"，豆子还是豆子，却缺乏生命了。切氏的说法在理论上不见得不能成立，但反对录音，却让音乐只能回荡在很小的范围之内，无缘接触更多需要接触它的人。对现代许多人来说，听唱片其实是聆乐的第一现场，喇叭中传来的音乐，并非虚幻，而是真真实实的存在。同一种音乐在不同时段中听来，都可能有全新的感受，而这种感受往往是唯一的，不见得能重复、能再制。

要记得，音乐是时间的艺术，只有一次，生命也是。

阿巴多纪念会

指挥家阿巴多（Claudio Abbado, 1933—2014）2014 年 1 月 20 日过世，那天在中国历法上是二十四节气的"大寒"，整个台湾笼罩在阴寒之中，黄昏我听女儿提起他的死讯，说是在网络上看到的，顿觉周围空气又冷了一些。

我曾一度看电视上 Medici 的音乐频道，有一段时间常可看到阿巴多指挥乐团演出，他指挥的多是瑞士琉森节日交响乐团（Lucerne Festival Orchestra），曲目以马勒的交响乐为多，当然也有跟他创办的马勒青年管弦乐团共同演出的，也有指挥柏林爱乐的，但比例上少些。他 2002 年因胃癌辞掉柏林爱乐指挥之职，到瑞士静养，受琉森的这个乐团之邀，担任他们的音乐指导。这个乐团于 1938 年成立，是由指挥家托斯卡尼尼创办的，原本是附属于该地方的一个规模不大的音乐机构，只有假期才演出，所以团名上有个"节日"的字样。但

阿巴多挂名指挥后引起了轰动，各地慕名前来的音乐迷不计其数，再加上阿巴多认真又有号召力，请了许多别人请不起或请不到的音乐家前来"助拳"，譬如从柏林爱乐请来担纲了二十多年第一中提琴手的克里斯特（Wolfram Christ）及双簧管能手梅尔（Albrecht Mayer），又请来这几年频频来台演出深获好评的古德曼（Natalia Gutman,1942—）担任乐团的第一大提琴手，团中其他乐手，几乎也都是一时之选，再加上演出节目，都排得十分精彩，这个原本有点业余性质的乐团，在阿巴多的指挥棒下，脱胎换骨，变成了不比柏林爱乐差的乐团了。

阿巴多好像从此就在琉森（即卢塞恩），直到过世，其间也偶尔指挥过其他乐团，但都是临时的性质。我受限于所播的节目，看到他指挥的以马勒的作品较多（他在琉森指挥的演出不只马勒），印象也较深。马勒死于1911年，在二十世纪中期之前，他没有太大的"定评"，有人认为他不太跟得上时代，马勒创作的后期，正巧碰上维也纳新乐派领导人勋伯格所倡"无调性"（atonality）音乐最昌盛的时代，勋伯格无调性代表作《空中花园之篇》（*Das Buch der Hängenden Gärten*）便作于1909年，那时马勒尚在，马勒的音乐跟他比较，显得老调又过于浪漫，不够"先进"，所以死后，沉寂了一段时期。

但种子留了下来，一碰到适合的土壤，便也可以蔚然成

林。马勒死了将近半个世纪之后,他的交响曲一首一首地被推出来,在演出与唱片界造成风靡。在许多马勒交响曲全集的唱片中,我认为伯恩斯坦与阿巴多的最好,像海丁克、殷巴尔、索尔蒂与滕施泰特都有全集的录音,他们的演出各有特色,录音也算好,但在全集中总有一两首不是很"完美",整体上总觉得不如伯恩斯坦与阿巴多。伯恩斯坦是个热情又浪漫的指挥家,他的唱片把马勒的激情(包括爱与恐惧)都十足表现出来了,伯恩斯坦的版本可用淋漓尽致来形容。阿巴多跟他不同,阿巴多是一个比较偏向理智的指挥家,他极重视音乐的细节,对整体也掌握分明,他表面上随和又亲切,但他在音乐上要求的似乎更严整些,每次听他指挥的马勒,仿佛都有新发现。我原本听的马勒唱片是集合了他指挥柏林与维也纳爱乐演出的那一套,就已经觉得非常好了,后来听到他指挥琉森的,更觉得灵魂被清洗过似的,琉森的这套是他一生最后精力所瘁,我心里想,就是让马勒听了也会感动不已的。马勒的作品常由自己指挥首演,但以当时的条件,恐怕无法录到这么优美又崇高的境界。

　　在我知道阿巴多死讯的当晚,便想到假如琉森要举办一个阿巴多纪念音乐会,该演奏哪些曲目?我立即想到的是马勒的作品,因为他死前最常演出的就算是马勒了。要我选的话,第二号交响曲《复活》的最后一乐章该是首选,那一乐章是全曲的最高潮,又有宗教"复活"的意涵,是最适宜在

那种场合演出的。这个乐章虽然顶适合,但中间有女高音与女中音的独唱,还得加上一个大规模的合唱团,一次演完要半个小时以上,稍长了些,假如条件或人力不足,恐怕很难演出。我后来觉得第三号交响曲与第九号交响曲的终了乐章也很适合,两个都是慢板,演奏要花二十多分钟,长度要比《复活》更恰当些。但第九号的终曲太过悲伤低沉,最后五分钟,几乎要用"无声"的方式进行,我从影带"看"过阿巴多指挥琉森乐团的演出,到这乐章的后半部时,连舞台的灯光也调暗到仅见人影的地步,对这段乐曲很有说明的作用,但真要用还是有些困难,无声的境界是要借长段的有声来"经营"的,如不演奏全曲,光选一部分就无法达到那种效果,这样说来就不如选第三号交响曲的终曲了。第三号交响曲的终曲是个慢板的乐章,标示上写着"缓慢、平静、充满感情的"(Langsam, Ruhevoll, Empfunden),表面听来很沉重,然而结尾两组定音鼓大敲,铜管与弦乐齐奏,达到极高的高潮,显示生命的形式多变,不见得因死亡而终止了其他可能。

再要选的话,还有第十号交响曲可供选择,第十号交响曲只有一个慢板乐章,马勒写了不久就病死了,所以也是个"未完成",这唯一的乐章,结束在极幽微的情绪中,有点跟第九号相似,也是近乎无声。当然也可选贝多芬的,阿巴多也不只一次地录过他的全集,贝多芬的交响曲之中,最适合的是第三号《英雄》中标示着"Adagio assai"(非常慢)的

那个乐章,这个乐章的主题便是为英雄送葬,常在丧礼上使用。这段音乐,在纯听音乐的时候觉得沉郁顿挫,感发力特强,但如在丧礼或纪念会上听,就有点落于俗套的感觉,因为用得太多了。我后来又想了一些曲子,都是当时有所感的乱想,一切当然更不由我做主的。时间过去,也都忘了。

过了一年之后,我在Youtube上竟然看到琉森为阿巴多举行纪念音乐会的影片,这场音乐会在2014年4月6日举行,现场演出了舒伯特的《未完成交响曲》与阿班·贝尔格(Alban Berg, 1885—1935)的小提琴协奏曲,最后演出的、让我惊喜万分的"确实"是马勒第三号交响曲的终曲乐章。我不该"喜"的,在追思的过程中总是带着忧伤成分,但想到自己完全毫无边际的乱猜,竟然能与事实暗合,还是不免有点得意。

舒伯特的《未完成交响曲》是名曲,写了两个乐章并没有写下去,并不是作曲家死了,而是他把原稿锁在抽屉忘了,等到他过世,乐稿才被人发现,所以称它"未完成",这首虽未完成,但很多人认为是舒伯特交响曲之中最好的作品,用在追思会上,充满了明示与隐喻,是很好的选择。这首曲子编制不大,曲式也比较简单,琉森演出的时候采用"缺席指挥"的方式,也就是指挥的位置空着,令人想起该在上面的人,确是很好的安排。

第二首是由一位出身拉脱维亚的年轻指挥家尼尔森斯

(Andris Nelsons, 1978—)指挥演出阿班·贝尔格的小提琴协奏曲，担任小提琴独奏的是弗斯特（Isabelle Faust），在这段音乐进行之前，由一位德籍演员甘兹（Bruno Ganz）上台朗读德国十八世纪诗人荷尔德林（Friedrich Hölderlin）的一首长诗。

说起阿班·贝尔格的小提琴协奏曲，却也与马勒扯上一些关系，这首曲子是阿班·贝尔格一生最后的作品，作于1935年，写完不久他便死了。阿班·贝尔格，出身维也纳富裕家庭，十九岁时遇到比他大九岁的勋伯格，一见倾心，便与朋友韦伯恩（Anton Webern, 1883—1945）一起拜入师门，结为同志，三人后来声誉日隆，逐渐成为维也纳新乐派的核心人物。1935年他受一友人之托写一首小提琴协奏曲，本来他还有些游移，但听到马勒遗孀再婚后所生的十八岁女儿格罗皮乌斯（Alma Manon Gropius）逝世的消息，悲不自胜又灵感泉涌，便用了几个月的时间，很快写好这首副题是"纪念一位天使"的曲子，所以这首音乐，本身就有悼亡的含意，再加上阿班·贝尔格写完这曲子几个月后就过世了，更让这首乐曲充满哀思的情调。

纪念会的最后一首曲子是马勒的第三号D小调交响曲终曲乐章，第三号交响曲写于1895—1896年，是马勒创作力最高、意志力最强时候的作品。马勒的交响曲，从表面上听，不论形式与内容，好像都很接近，不像贝多芬，每期的

风格都不同，然而仔细听，每个时期的创作，也是有些区别的。马勒跟布鲁克纳很相似的在于他们都注意音效，所谓音效，是指音波在一个特殊的环境中震动所能引发出听觉上的最佳功能，布鲁克纳与马勒的交响曲，乐部的编制都很大，他们尤其注意管乐部分（传统交响曲如海顿、莫扎特的，其实是弦乐曲的延伸，比较注意的是弦乐部分，加上的几只管乐器，其实是陪衬），他们也很注意打击乐器（Percussions），马勒的交响曲往往要两组以上的定音鼓。马勒跟布鲁克纳不同的是他更注意人声，他的九首完整的交响曲中（第十首未完成），有四首是有人声的，还不算原本把它当成交响曲创作的《大地之歌》，根本就是声乐的交响曲了。他的第三号交响曲，在第三乐章用了女中音，第四乐章用了女声合唱团与儿童合唱团。

女高音独唱是唱尼采的诗，题目是"午夜之歌"，选自《查拉图斯特拉如是说》。我每次听这首交响曲，便觉得在这首交响曲加了这首歌，还有歌后的一段儿童合唱不是那么必要，其中一个原因是人声的部分稍短了，尤其是合唱，而这首交响曲六个乐章，全演完得花一小时四十多分钟，乐团演奏时让女中音与两组合唱团一无事事地枯等着，总觉不是好安排，尽管这首歌单独听来十分动听，合唱也算是。

好在纪念会选的最后一乐章是没有人声的，这乐章一次演完得花二十多分钟，优美的如歌的旋律，加上难以捉摸的

器乐和声,组织极其复杂,而感情又纯真而崇高,表面是在歌颂自然,其实也是个人人格的写照,就如在尼采的诗中所说:"苦恼非常深沉,快乐更是深沉。"(Tief ist ihr Weh——,Lust——tiefer noch als Herzeleid.)

马勒一生在苦恼与快乐之间浮沉,他一方面指挥,一方面作曲,在音乐家中算是成就很高的了,但在当时却毁誉参半。跟所有马勒的音乐一样,他即使处理很快乐的乐章,也总是在里面寓有一些警惕的暗示,好像危险随时会来的样子,他的音乐总是让人不安心。写这首曲子的时候,马勒还很健康,对人生好像也充满着希望,终曲乐章在笛声之后铜管齐奏,定音鼓轮敲,显示强韧的生命可以阻挡不幸,生命已展开如此的光景了,结局应该是光明居多,这也许是马勒当时的想法。依我看这是马勒交响曲中最好的终曲乐章,优美又不很消极。第三号交响曲,导引出许多可能的想象,其中之一是人无须悲观,只要不放弃,生命的希望好像永远都有的,尽管在纪念音乐会上,许多乐手在演奏结束时都哭了,连年轻的指挥也悲不自胜地走下舞台。

后来知道,法国的音乐界也办过阿巴多追思音乐会,由当红的委内瑞拉籍指挥家杜达梅尔(Gustavo Dudamel)在教堂指挥成套的柏辽兹的《安魂曲》,担纲的乐团是法国广播爱乐交响乐团与合唱团,以规模而言,该是最大一场的纪念音乐会了。柏辽兹的这首曲子是首"大"曲子,这场演出,

动用了两三百人的合唱团,加上近两百人的交响乐团,光是定音鼓就有八组之多,演奏起来,气派堂堂,可以说是盛一时之极,但阿巴多是个比较低调的人,这么光彩豪盛的仪式,总觉得跟他的个性有些不搭。在意大利,米兰的斯卡拉歌剧院(La Scala)也为阿巴多举办过纪念音乐会,阿巴多早年曾担任过这个歌剧院的音乐总监,音乐会是由现任的总监巴伦博伊姆主持的。音乐会所选的曲目便是贝多芬的第三号交响曲的慢板乐章,这跟我原先的想法也完全相同。音乐会是开门演奏的,乐团还是在舞台上演奏,剧院的大门却打开了,让广场上追思阿巴多的人都能看到听到。贝多芬的这首音乐主题是描写英雄的一生,演出的慢板乐章是送葬曲,有悲剧的意味,却显示了不凡的气度与张力。斯卡拉请出乐圣的代表作,当然是表示对阿巴多的最高崇敬了,这场演出很不错,一切都很贴心,不论选曲与演出方式。

DGG 出版纪念阿巴多交响乐集

后　记

这本谈音乐的小书在台湾已出版了三年，北京大学出版社要出大陆简体字版，而且重新设计了插图与版面，我看了特别高兴，趁此机会谢谢北大出版社上下同仁为此书所尽的努力。特别要谢的是执行编辑邹震女士，她博学又谦虚，任劳又任怨，一年多来，她与我反复讨论，密切联系，把往来书信收集起来，大约可成半本书了。

更要谢的是北大的洪子诚教授，他不但推荐此书，又为此书写了篇动人的长序。洪教授是大陆有名的大学者，也曾好几次到台湾来讲学，但因缘不巧，我都无缘见到，不过读书人心中都有永恒的事，行迹上的遇或不遇，常不觉重要。我知道洪教授与我心中，都有音乐在的。

正如这本书中说过的，音乐是时间的艺术，只有一次，生命也一样，所以值得珍惜。音乐又像水，能渗透弥合在任

何壁垒之间。我重演贝多芬写第九号交响曲《合唱》时候的心情,他会说:世间的仇恨终将升华,人间的创伤都会被抚平,只要我们心中,有真正的音乐存在。

 2017/11/13 写于台北永昌里旧居